KB033317

예술이 농촌을 디자인하다

-디자이너 9인의 에치고 츠마리 답사기-

예술이 농촌을 디자인하다
-디자이너 9인의 에치고 츠마리 답사기-

—

인쇄 2018년 7월 15일 1판 1쇄 **발행** 2018년 7월 20일 1판 1쇄

지은이 한국경관학회 **펴낸이** 강찬석 **펴낸곳** 도서출판 미세움
주소 (150-838) 서울시 영등포구 도신로51길 4
전화 02-703-7507 **팩스** 02-703-7508 **등록** 제313-2007-000133호
홈페이지 www.misewoom.com

정가 15,000원

—

이 도서의 국립중앙도서관 출판예정도서목록(CIP)은 서지정보유통지원시스템 홈페이지
(http://seoji.nl.go.kr)와 국가자료공동목록시스템(http://www.nl.go.kr/kolisnet)에서
이용하실 수 있습니다.
CIP제어번호: CIP2018019554

—

ISBN 979-11-88602-10-0 03600

예술이
농촌을
디자인하다

**디자이너 9인의
에치고 츠마리 답사기**

김경인 · 주신하 · 이경돈 · 변재상 · 고은정
송소현 · 이현성 · 김은희 · 심용주 함께 씀

미 세 움

협업으로 태어나는 경관예술

한국경관학회는 2015년 8월 5일부터 8일까지 4일 동안 해외학술답사의 일환으로 15년 전통의 제6회 에치고 츠마리 아트트리엔날레 대지예술제를 다녀왔습니다. 고품질의 쌀과 전통주, 키모노로 유명한 일본 니가타현의 에치고 츠마리 지역을 중심으로 일본과 동아시아를 비롯한 40여 개국의 작가 작품 300여점이 760㎢의 넓은 농촌지역 곳곳에 전시되고 있는 방대한 규모의 예술제였습니다.

한국경관학회가 어떤 까닭으로 농촌에서 열리는 대지예술제를 보러갔는지 의문을 가지실 분들도 계실 겁니다. 농촌지역에 대지예술을 적용한 이 유서 깊은 예술제는 경관예술제의 성격도 동시에 지니고 있습니다. 경관의 영어식 표현인 'Landscape'는 'Land'와 'Scape'의 합성어인데 앞의 단어는 '대지', 뒤의 단어는 '답다'라는 뜻의 'ship'와 동일어원으로서 '대지답다'라는 뜻을 갖고 있습니다. '대지예술'이 'Land Art'의 번역어임을 생각한다면 이는 '경관예술'도 될 수 있고 실제로 대지를 대상으로 하여 예

술적 경관을 창조하는 것이 대지예술이기도 한 것입니다. 원래는 거대한 영토를 가진 미국에서 미국 특유의 황무지, 사막 등을 대상지로 하여 제작되었던 것이 대지예술의 출발인데, 일본에서는 이를 농촌의 경작지에 적용하여 공동화되어가는 농촌지역을 활성화시키겠다는 기발한 발상으로 시작하였고 이것이 마침내 주민과 일본, 세계를 감동시켜 일본의 4대 예술제 중의 하나로 정착하였다는 것입니다.

 이들 작가들은 설치미술가가 주를 이루고 있으나 건축가, 조경가, 공공미술가 또는 토목기술자들도 직접·간접적으로 독자적 작품을 내거나 협업을 통해서 참여했습니다. 이들과 더불어 15년 역사의 예술제 실행위원회와 예술총감독, 마을주민, 다른 도시 또는 외국의 자원봉사자들이 한뜻으로 동참하여 작품제작과 설치, 관리, 운영, 토산물 및 음식물 만들기와 판매 등을 직접 수행함으로써 예술작품의 일부가 되었던 것을 볼 수 있었습니다. 그야말로 분야–분야 간, 기획가–작가 간, 주민–행정–탐

방객 간, 내국인-외국인 간, 그리고 무엇보다도 대지와 인간이 혼연일체가 된 열띤 협업의 축제였습니다.

작품 중에는 순수한 예술작품도 있었으나 관객의 예술적 소통과 체험을 넘어서, 폐교와 빈집을 활용한 지역의 역사체험, 숙박, 음식과 토속주 체험 등 주민생활과 결부되고 지역경제의 일환이 될 수 있는 복합적 성격의 작품들도 많이 있었습니다. 예술과 문화의 공급이 대도시로부터 주변부 농촌으로 하강 전달되는 관행을 깨고 농촌으로부터 대도시로 역류하여 공급되는 문화를 성공시켰다는 점에서 이 예술제가 시대정신에 부합되는 의의를 발견할 수 있었습니다.

이번에 참여한 답사대원들의 구성 또한 다양한 분야로 이루어져 있었습니다. 도시설계와 지역계획, 건축, 조경, 공공미술 등의 분야를 바탕으로 하여 농촌관련, 경관관련 공기업과 공무원들, 실무자, 학자들이 참여하여 교류, 토론함으로써 그야말로 협업과 상생의 가족관계를 이룰 수 있

었습니다. 이들의 경험교환을 통해서 한국의 경관예술제도 머지않아 훌륭하게 꽃피울 수 있으리라 생각됩니다. 치밀한 준비로 수준 높은 답사를 이끈 김경인 국제협력위원장께 다시 한번 감사를 드립니다.

2015년 10월 30일

한국경관학회장·서울시립대학교 교수

김 한 배

디자이너들이 농촌으로 간 사연은

(사)한국경관학회 국제협력위원장이 되면서 우리가 추진해야 할 중요 사업 중의 하나는 해외답사였다. 국제협력위원회의 일관성 있는 사업추진을 위하여 주제는 '문화예술을 통한 경관재생'으로 설정하였고, 이에 따라 2015년 답사는 '문화예술과 농촌재생'의 모범사례인 에치고 츠마리의 '대지예술제'를 가기로 했다. 학회 홈페이지를 통해 아래와 같은 공고를 냈고 32명이 떠나게 되었다.

예술이 농촌을 살리다
에치고 츠마리 아트트리엔날레 '대지예술제'

농촌지역의 소외화, 고령화를 고민하는 에치고 츠마리를 무대로 지역에 내재한 다양한 가치를 아트를 매개로 발굴하고 지역재생의 길을 열어가기 위하여 15년 전에 시작된 에치고 츠마리 아트트리엔날레 대지예술제

를 방문하려고 한다. 3년에 한 번 열리는 대지예술제는 40여 개국의 아티스트가 참여하고, 300여 점의 작품이 전시된다. 예술과 자연이 호흡하고 사람을 움직이며 농촌을 살리는 현장에서 우리의 농촌 더 나아가 지역, 도시가 나갈 방향을 모색해 보고자 한다.

"예술이 지역을 바꾸고, 삶의 질을 높이고, 농촌을 살린다."

학회답사는 전공분야가 서로 다른 전문가들이 모여 같은 장소를 같은 시간에 방문하게 된다. 이런 이유로 우리가 방문하는 에치고 츠마리의 대지예술제도 전문가들의 다양한 관점이나 시각으로 바라보게 되었다. 같은 장소나 같은 작품이라고 하더라도 전문가에 따라 보는 것이 다를 수 있고 해석이 다를 수도 있다. 답사할 장소에 도착하면 짧은 설명을 듣고 모이는 시간을 정하고 각자 흩어진다. 그러다가 약속시간이 되면 하나둘씩 나타난다. 과연 무엇을 보고 무슨 생각들을 하는 것일까? 이런 생각들을 모아 한권의 책으로 정리하고 싶었다. 이것이야말로 학술답사를 통해서만 가능한 것이 아닐까?

답사출발지인 공항에서 집필의도를 발표하고 집필자를 모집했다. 집필자들은 전문영역에 따라 주제를 설정하게 했고 그럼 답사장소도 더 깊이 있게 볼 수 있을 것이라고 생각했다. 답사에서 돌아와서 9명의 저자가 구성되었고 각자 주제도 정했다. '상호 간에 동일한 주제가 되지 않아야 할 텐데!'라고 걱정은 있었지만 대부분 업무와 관련된 관점에서 주제를 정해 주었다. 주제로는 2012년과 2015년의 대지예술제를 비교한 것, 대지예술제의 정보체계를 정리한 것, 대지예술제의 랜드마크, 예술작품

의 지역성 등이 있다. 보는 작품이 동일해도 각자의 관심 주제에 따라 다양한 해석이 있었다.

　모두들 바쁜 일정에도 불구하고 열심히 정리해 준 덕분에 2015년 12월 출간이 가능할 정도로 마무리 되었다. 하지만 예술작품을 찍은 사진을 함께 실어야 했기에 대지예술제의 총괄 디렉터를 맡고 있는 키타가와 후람 씨에게 이메일을 보냈다. 좋은 의도였기에 당연히 승낙해 줄 것으로 여겼지만 의외의 답변이 왔다. 키타가와 후람 씨가 저술한 『예술이 지역을 살린다 : 대지예술제의 컨셉 10』이라는 책이 먼저 출판된 후에 하라는 것이었다. 그 후 여러 출판사를 접촉했지만 국내 출판사들이 부담스러워했다. 그러던 어느 날 국토연구원에서 번역출판을 허락해 주셨고, 덕분에 우리들의 책도 드디어 세상 밖으로 나올 수 있게 되었다.

　본서는 일본 니가타현의 에치고 츠마리에서 3년에 한 번 열리는 대지예술제에 대해 한국경관학회가 추진한 2012년과 2015년의 답사를 기반으로 한 것이다. 크게 1장과 2장으로 구성되어 있다.

　1장은 대지예술제에 대한 전체적인 내용과 답사에서 나온 질문을 중심으로 저자의 개인적인 생각보다는 최대한 사실에 기반하여 김경인 박사가 저술하였다. 특히 '예술이 지역을 살린다'에 실린 내용과의 중복을 피하기 위하려고 했다. 2장은 저자별로 대지예술제의 관심작품과 전문영역에 따라 주제를 정하고 개인적인 관점과 해석을 덧붙인 것으로 8명의 저자인 주신하 교수, 이경돈 교수, 변재상 교수, 고은정 대표, 송소현 과장, 이현성 소장, 김은희 차장, 심용주 대표가 저술하였다.

　누군가 이런 말을 했다. '빨리 가려면 혼자 가고, 멀리 가려면 함께 가라'고. 답사를 떠나기 전까지만 해도 우리는 서로 사는 곳, 일하는 곳, 활동하는 지역이 다르고 전문영역도 달라 만날 기회가 많지 않았다. 그러던

어느 날 '대지예술제'가 우리를 그곳으로 이끌었고 우리를 이어주었다. 한 사람이 일관된 관점으로 한 권의 책을 쓰기도 힘들지만 여러 사람이 한 권의 책을 쓴다는 것도 쉬운 일은 아니다. 하지만 '대지예술제'를 통해 9명의 저자는 하나의 생각으로 이어졌고 이제 우리는 더 멀리 갈 수 있을 것이라는 희망도 얻었다.

끝으로 출판사 섭외의 궂은일을 맡아주신 이경돈 교수님, 직접 그린 그림을 실을 수 있도록 허락해 주신 이형재 교수님께 감사드립니다. 그리고 저에게 단 한 번의 반론도 제기하지 않고 격려해 주신 8명의 저자분들에게 깊은 감사를 드립니다. 여러분들의 인내와 노력, 그리고 저에 대한 무한 지지가 이 한 권의 책이 되었습니다.

2018년 5월 21일
한국경관학회 부회장(국제협력위원장)
김 경 인

차 례

농촌,
예술을 입다

– 김경인 (주)브이아이아이랜드 대표

Echigo Tsumari 2015

에 치 고 츠 마 리 의 대 지 예 술 제

지 역 별 거 점 만 들 기

대 지 예 술 제 의 예 술 작 품 들

대 지 예 술 제 를 이 끄 는 사 람 들

디 자 인 으 로 전 하 는 지 역 특 산 품

예 술 제 에 관 한 궁 금 한 이 야 기

일러스트: 이형재(가톨릭관동대학교 교수)

에치고 츠마리의 대지예술제

'에치고 츠마리(越後妻有)'나 '대지예술제'는 우리에게 다소 생소한 단어다. 그런 에치고 츠마리에서 대지예술제가 열린다고 한다. 발음조차 어려운 '에치고 츠마리'에서 열리는 '대지예술제'는 어떤 것일까?

'에치고 츠마리'는 니가타현 남부의 도카마치시(十日町市)와 츠난마치(津南町)를 합해진 면적을 일컫는 말로 행정구역 명칭도 아니라 주민들에 의해 붙여진 이름이다. 그러니 지도나 책자에서 '에치고 츠마리'가 나올 리 만무하다. 한국경관학회 답사를 준비하면서 '에치고 츠마리'에 대한 자료조사를 위해 인터넷 검색을 할 때 무척이나 힘들었던 기억이 있다. 당시에는 아무리 검색해도 나오질 않아 '도대체 얼마나 시골이지?'라고 생각할 정도였다.

'대지예술제'는 '에치고 츠마리의 사토야마를 무대로 3년에 한 번 자연과 인간과 아트가 수놓는 세계 최대 규모의 국제예술전'이고, '대지예술제의 마을'은 '대지예술제의 무대가 되는 에치고 츠마리의 6개 지역(도카

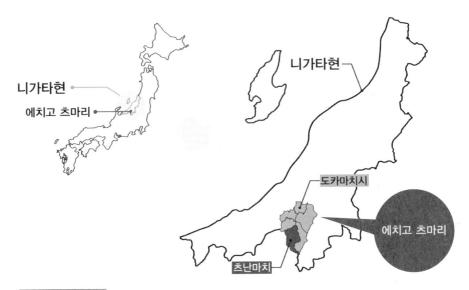

에치고 츠마리의 위치　일본 니가타현의 남쪽에 위치하고 도카마치시와 츠난마치로 이루어져 있다.

마치시(十日町市), 츠난마치(津南町), 가와니시쵸(川西町), 나카자토무라(中里村), 마츠다이쵸(松代町), 마츠노야마쵸(松之山町))'을 말한다.

에치고 츠마리는 어떤 곳인가?

'에치고 츠마리'는 면적이 약 760㎢에 이르고 인구는 약 7만 명에 불과한 과소지역이다. '760㎢'라고 하면 그 규모가 상상이 되지 않겠지만 도쿄의 면적이 약 622㎢인 것과 비교하면 짐작할 수 있을 것이다. 에치고 츠마리의 면적이 도쿄 면적의 1.2배나 되지만, 이렇게 넓은 면적에 사는 인구가 고작 7만 명이라니! 단순 계산으로는 도쿄에 사는 주민 1인당 차

지하는 면적이 0.048m²이고, 에치고 츠마리에 사는 주민 1인당 차지하는 면적은 10,857m²이어서, 에치고 츠마리의 주민은 도쿄의 주민에 비해 무려 227배나 넓은 면적에 산다고 할 수 있다. 이 말을 들으면 '넓은 면적에 사니까 얼마나 좋을까?'라고 생각하겠지만 꼭 그렇지만은 않다. 도쿄와 같은 도심에서는 땅이 좁아서 불만스러운 면도 있겠지만, 에치고 츠마리와 같이 대도시에서 한참 떨어져있는 농촌에서는 넓은 땅이 좋은 것만은 아니다.

게다가 이 지역은 눈이 아주 많이 오는 곳으로 평균적설이 2.4m나 되고, 최대적설이 4m가 넘기도 하는 폭설지대이다. 눈은 11월 중순부터 본격적으로 내리기 시작해서 다음해 3월 중순까지 내리기 때문에 반년 가까이 눈으로 덮여 있다. 눈으로 인하여 생산활동이든 여가활동이든 많은 제약을 받고 있다.

또 에치고 츠마리는 오래 전까지 바다였다가 땅의 융기가 일어나면서 하안단구의 지형이 발달하게 되었다. 하안단구에 의한 평탄지에는 조몬시대부터 사람들이 거주하게 되었고 이것으로 인해 농업과 깊은 인연을 맺어온 땅이다. 특히 조몬시대의 문화가 융성했음을 상징하는 '국보 화염형 토기'가 출토된 곳이기도 하다.

근세에는 토목기술이 발달하면서 에치고 츠마리의 농경지에는, 경사지를 개척해서 다랭이논으로 만들고, 사행하천을 직선화해서 경작지를 얻어내고, 강물을 땅속 터널을 통해서 논밭으로 끌어들이는 오랜 동안 이루어온 사람들의 지혜가 녹아있다. 이렇듯 에치고 츠마리에는 자연이 빚어낸 풍경과 험난한 자연과 마주하면서 만든 기술이 있고, 오랜 시간에 걸쳐 형성된 사토야마(마을과 가까운 곳에 있으면서 인간 생활과 밀접한 산림)의 생활과 문화가 남아 있는 곳이다.

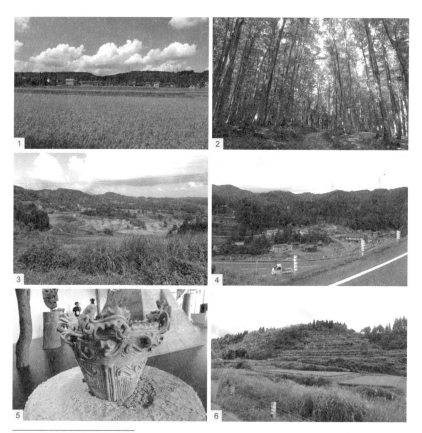

에치고 츠마리의 대표적인 풍경 하안단구(1), 너도밤나무림(2), 다랭이논(3), 유역변경 농경지(4), 화염형 토기(5), 폭설방지책(6) 등의 모습이다.

특히 도카마치는 에도시대에 에치고견을 생산하면서 견시장으로 번성한 지역으로써, 19세기 초반에 견직산업으로 전환되면서 견직물 생산 지역으로 발전하게 되었다. 그러다가 19세기 후반의 개항과 함께 산업자본주의가 되면서 중앙과 지방의 격차가 커지게 되었고 농촌지역은 도태되기 시작했다.

이곳도 예외 없이 1960년부터 인구가 도시로 빠져나가기 시작하였고, 젊은이들이 농업을 이탈하는 속도는 매우 빨라졌다. 이런 상황이 지속되면서 에치고 츠마리는 일본에서도 대표적인 인구 과소지역이 되었고, 65세 이상이 약 30%를 차지하는 고령화지역이 되었다.

에치고 츠마리가 안고 있는 문제

고령화가 가속화되면서, 에치고 츠마리는 니가타현에서도 가장 생산성이 떨어지는 지역이 되었고, 지역 붕괴의 위기에 직면하게 되었다. 물론 이것은 에치고 츠마리 만의 문제가 아니다. 다른 지역이나 다른 나라의 농촌에서도 발생되는 현상일 것이다. 그래도 이 지역이 앉고 있는 문제는 무엇일까? 이것이 바로 대지예술제 준비의 시작되었다.

첫째는 사람이 줄어들고 있다는 것이다. 이 지역에서 고등학교를 졸업하고 나면 도시로 나가게 된다. 그럼 마을 인구는 당연히 줄게 된다. 일본 정부가 추진하는 경제효율 우선주의로 인하여 농업 정책이 후퇴하고 도시 인구가 증가하면서 농촌 취락의 고령화와 농촌 지역의 단절이 발생하게 되었다. 이대로 경제효율 우선주의가 지속되면 농촌 인구는 더 줄어들게 될 것이고 농촌 취락은 하나둘씩 붕괴될 것이다. 그래서 에치고 츠마리의 노인들은 서 있기도 힘든 고령에도 불구하고 눈이 왔을 때 눈을 치울 사람이 없어서 중노동을 할 수밖에 없는 상황이 되었다.

둘째는 토지가 공동화된다는 것이다. 이곳은 농업지역이기 때문에 사람이 줄어들면 빈집이 생기고 논밭이 방치되며, 아이들이 없어지면서 폐교가 생겨, 결국에는 토지가 공동화된다. 마을에 사람이 살고 있지 않은

빈집과 돌보지 않는 논밭이 생기면서 주민들에게 심리적인 불안감을 주게 된다. 사실 빈집과 폐교는 아무도 돌보지 않기 때문에 점점 황폐화되어 취락의 풍경을 해치는 요인이 된다.

셋째는 커뮤니티가 공동화 된다는 것이다. 일본 농촌지역은 공동으로 축제를 하거나 공동으로 작업을 하면서 서로의 생활을 의지해 왔다. 그런데 커뮤니티의 공동화로 인하여 이런 생활은 점점 줄어들거나 없어지게 되었다. 때가 되면 열리는 축제도 볼 수 없게 되었다. 결국 농업을 버리는 사람이 늘어갈 것이고, 고령화로 인하여 취락이 무너지는 것은 그 지역의 관습, 일상, 생업을 뺏기는 것이나 다름없는 일이다.

넷째는 이 땅에 대한 자긍심마저 잃게 된다는 것이다. 에치고 츠마리에 살고 있는 할아버지와 할머니들은 그동안 논밭을 개척하고, 수확량을 늘리면서, 서로가 도와가며 마을을 형성해왔다. 열심히 일했지만 취락은 무너져갔다. 그래도 어딘가에 화를 낼 곳도 없었다. 그러다보니 지역 주민들은 "우리 마을에는 아무것도 없어요.", "다른 사람들에게 농사일은 시키고 싶지 않아요.", "여기에 내 자식이나 손자는 절대로 남기고 싶지 않아요."라고 말할 정도였다. 수십 년 동안 이 땅을 지켜온 그들조차도 지역에 대한 애착이 없었다.

에 치 고 츠 마 리 를 아 트 로 연 결

이런 상황이 지속되는 가운데 일본 정부는 인구가 줄어드는 지역을 효율적으로 관리하기 위하여 1999년에 시정촌 합병을 시작했다. 그런데 니가타현은 이에 앞서 1994년 시정촌 합병에 대응하기 위한 '뉴니가타 창조계

획'을 수립하였다. 1인당 생산성이 가장 낮은 시간당 200엔밖에 되지 않는 에치고 츠마리가 '뉴니가타 창조계획'의 제1호로 지정되었고, 니가타현의 담당 공무원이 '아트를 통한 지역활성화'를 제안하면서, 니가타 출신인 키타가와 후람이 아트디렉터를 맡아 진행하게 된다.

에치고 츠마리는 당시 6개 시정촌인 도카마치시, 츠난마치, 가와니시쵸, 나카자토무라, 마츠다이쵸, 마츠노야마쵸로 분할되어 있었다. 이 6개 지역을 '아트로 연결한다'는 것에 의견이 모아졌고 이 계획을 '에치고 츠마리 아트네크리스 구상'이라고 명명하게 되었다. '에치고 츠마리 아트네크리스 구상'은 아트를 통해 지역의 매력을 끌어내고, 아트를 통해 교류

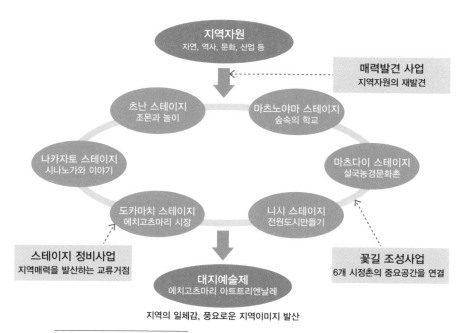

에치고 츠마리 아트네크리스 구상 에치고 츠마리 아트네크리스 구상에는 매력 발견 사업, 스테이지 정비사업, 꽃길 조성 사업이 있으며, 3개 사업을 발표하는 자리가 대지예술제이다.(출처:' 예술이 지역을 살린다–대지예술제의 컨셉 10'을 재구성한 것이다)

를 도모하기 위한 3개 사업을 실시하는 10개년 계획을 수립하였다.

첫 번째는 '매력 발견 사업'이다. 이 사업은 제1회 대지예술제가 시작되기 이전인 1998년부터 1999년에 시작되었다. 에치고 츠마리 지역의 특징을 확인하기 위하여 이곳의 자연과 문화가 가지고 있는 매력을 찾아내는 콘테스트를 실시했다. 심사위원은 가능한 한 지역 주민이 아닌 사람이 맡았다. 지역민들은 그들을 둘러싸고 있는 주변 풍경에 대해 당연하다고 생각하고 있고 그것이 매력이라고 생각하지 못하기 때문에 외부 사람들의 눈을 빌려 지역의 매력을 발견하고자 한 것이다.

이 콘테스트에서 입선한 작품 중에는 '전선 위에 쌓인 5cm 정도의 눈', '소화전 위에 쌓인 눈', '다랭이논에 서 있는 고령의 농부' 등이 있다. 이외에도 하안단구, 아키야마고(秋山鄕: 자연이 수려한 지역이름), 너도밤나무림, 조몬토기, 다랭이논, 유역변경 경작지(곡선하천을 직선하천으로 바꾸어서 만든 농경지), 취락, 폭설, 가로 정원의 꽃, 시나노가와의 수력발전, 폭설붕괴방지책, 사방댐 등이 있었다. 그런데 이런 모습에 대해 지역 주민들은 매력이라고 생각하지 않고 오히려 외부 사람들은 에치고 츠마리를 대표하는 아주 중요한 특징으로 발견한 것이다. 이것은 대지예술제 개최를 결정하는 계기가 되었고, 아트를 통해 사토야마의 특색을 강화하고, 눈의 매력을 발신하는 것을 예술제의 방향으로 결정하게 되었다.

두 번째는 '꽃길 조성 사업'이다. 이것은 주민참여로 이루어지는 사업이다. 에치고 츠마리에서는 5개월이나 되는 긴 겨울을 하얀 눈 속에서 지내기 때문에 봄이 되면 색이 그리워 이곳의 노인들은 색깔이 있는 꽃을 심는다. 꽃을 심는 관습이 있는 이 지역의 할머니, 할아버지들과 함께 도로변이나 마당에 꽃을 심어서 꽃길을 만들고 다른 지역을 연결하자는 것이다. 꽃은 누구에게나 다가가기 쉬운 재료이기에 꽃으로 지역과

지역, 사람과 사람을 연결하려는 것이었다. 꽃길 조성 사업은 도로개량으로 발생하는 유휴공간이나 공원부지와 같이 주로 사회기반시설 사업을 활용했다.

세 번째는 '스테이지 정비 사업'이다. 이것은 에치고 츠마리의 6개 시정촌에 유명한 예술가와 건축가가 참여하여 지역별로 교류거점시설을 마련하려는 것이다. 스테이지 정비 사업은 각 지역마다의 특징을 살려서, 마츠노야마 지역에는 '에치고 츠마리 마츠노야마 숲의 학교 쿄로로'가, 마츠다이 지역에는 '마츠다이 설국 농경문화촌센터 농무대'가, 도카마치 지역에는 '에치고 츠마리 교류관 키나레'가 조성되었다. 이 3개의 거점시설은 지금 대지예술제의 중심시설이 되었다. 처음 계획했던 6개 중에서 가와니시 지역, 쓰난 지역, 나가사토 지역은 스테이지를 만들지 못했다.

결국 '에치고 츠마리 아트네크리스 구상'의 3개 사업인 '매력 발견 사업', '꽃길 조성 사업', '스테이지 정비 사업'의 결과를 3년마다 발표하는 장소가 '대지예술제'이다. 2000년에 제1회 대지예술제가 시작되었고, 2003년 제2회 대지예술제를 거치면서, 2005년에는 에치고 츠마리 지역의 시정촌 합병이 추진되었다. 6개 지역 중에서 츠난마치가 합병을 반대하여 츠난마치를 뺀 5개 지역이 합병을 하여 현재의 도카마치시가 되었다. 결국 에치고 츠마리는 도카마치시와 츠난마치로 이루어진 것이고, 대지예술제도 도카마치시와 츠난마치가 함께 하고 있다.

츠마리 방식의 대지예술제

대지예술제는 에치고 츠마리의 자원을 발굴하고, 지혜를 학습하며, 주민

과 협동하고, 공간이 숨 쉬는데 예술의 힘으로 이끄는 것이다. 대지예술제는 "인간은 자연에 내포되어 있다"는 기본이념을 담고 있으며, 지역재생의 새로운 모델이 되고 있다.

대지예술제의 예술작품은 매회 200점 이상을 760㎢에 이르는 6개 지역에 분산·배치하고 있다. 에치고 츠마리의 논과 밭, 생활공간, 폐교, 빈집, 댐·터널·선로 등 사회기반시설, 농지, 택지, 지형 등 모든 것을 활용하여 작품을 전시하고 있다. 이런 대지예술제는 2000년 제1회를 시작으로 2015년 제6회가 개최되었고, 예술제를 통해 만들어온 작품은 1,800여 점에 이르며 상설작품이 800여 점이 넘고, 참여하는 취락도 점점 증가하여 5회 예술제에서는 110개나 되었다. 무엇보다 인구 7만의 농촌을 찾는 방문객이 매회 50만 명에 이르는 것은 믿기 힘든 수치를 만들어 내고 있다.

2018년 7회를 맞이하는 '에치고 츠마리의 대지예술제'가 20년 이상 지속되면서 다른 예술제와 구별되는 몇 가지 특징이 있다. 이런 특징은 '츠마리 방식의 대지예술제'로 정착해 가는 데 중요한 역할을 한다고 본다.

먼저, 대지예술제는 지역성을 가지고 있다는 점이다. 대지예술제가 열리는 6개 지역은 각각 지역성을 표현할 수 있는 테마를 정하고 이에 따라 작품을 설치한다. 이것은 시정촌 합병 후에 지역의 특색을 하나로 만드는 것이 아니라 합병 전부터 간직하고 있었던 시정촌의 특색을 살리려는 것이다. 이 지역의 자연, 역사, 문화, 산업을 존중하면서 시정촌 마다의 특색을 강화하려고 했고, 그 특색을 강화시키는 역할을 예술이 담당했다.

대지예술제는 마을 단위로 진행하는 것으로, 20개에서 30개 정도의 마을을 하나의 단위로 하고 마을 단위로 작품이 설치된다. 합병 후의 '도카마치시'가 아니라 합병 전의 '마을 단위'로 예술제를 한다는 것을 의미

한다. 합병되면 주민들이 의견을 내기가 쉽지 않지만, 마을 단위에서는 주민들이 의견을 내기 쉽고 주민참여도 가능하기 때문이다. 작품을 마을 단위로 설치하면 작품을 돌아보는 사람들은 힘들겠지만. 그래서 여행객들이 조금이라도 편리하게 돌아볼 수 있도록 2015년에는 에치고 츠마리를 10개 지역으로 구분하였고 지역별로 순환 버스와 순환 택시를 운행하고 있다. 이것은 많지는 않지만 지역의 버스나 택시 회사에도 경제적인 도움이 되고 있다.

다음은 작품이 분산되어 있다는 점이다. 대지예술제의 작품들은 760 km^2에 이르는 넓은 지역에 흩어져서 전시되어 있다. 작품을 한 곳에 집중하여 전시하는 것이 아니라, 작품을 여기저기 떨어져 있는 200여 개의 산간마을에 '분산전시'하였다. 이것은 현대인들이 추구하는 합리성이나 효율성과 대비되는 '비효율화'를 시도한 것이다. 정보를 빠르게 얻고 목적지까지 최단거리로 찾아가는 것이 아니라 천천히 생활하고 여유를 만끽할 수 있도록 한 것이다.

미술관의 작품들은 경계를 구분할 수 없을 정도로 옹기종기 붙어 있다. 그러다보니 옆에 있는 작품의 영향으로 제대로 된 감상을 할 수 없을 때가 많다. 실내보다 야외는 조금 사정이 낫다고 하겠지만 외부공간의 규모에 비하면 실내와 별 차이가 없다. 이런 것을 알면서도 행정에서는 작품을 한곳에 모으자고 했다. 작품을 한곳에 집중해서 전시하는 것이 효율이 좋고 관광객도 즐거워할 것이라는 것이 그들의 주장이다. 그렇지만 대지예술제는 장소의 매력을 발견하기 위한 것이기 때문에 지역 전체에 작품을 전개하는 것이 유효하다고 판단했다. 취락과 그들의 생활까지도 함께 돌아보는 여행이야말로 진정한 에치고 츠마리를 느낄 수 있지 않을까?

또 주민들이 참여하고 있다는 점이다. 작품을 넓은 지역에 분산시키는 이유 중의 하나는 예술작품을 주민들의 것으로 관리하도록 하기 위한 측면도 있다. 일본에서는 마을에 있는 신사를 주민들이 관리하고 있는데, 예술작품도 주민들이 직접 관리할 수 있지 않을까?라고 생각하면서. 그런데 이런 방식이 가능한 지역도 있지만 고령화로 인하여 관리가 불가능한 지역도 있을 것이다. 이런 지역은 고헤비부대를 포함해 관리를 지원해 줄 사람이 필요하다.

예술작품을 관리하는 것이 짐이 되거나 일이 될 수 있기 때문에 취락 사람들의 생활 속에 위치시키지 않으면 안 된다. '신사'는 그들의 생활 속에서 중요한 위치를 차지하고 있기에 취락 주민들이 공동으로 눈을 쓸고 청소를 하면서 공동으로 관리한다. 그렇다면 예술작품 하나하나는 그들의 생활 속에서 어떤 위치에 있어야 하는가? 예술을 통하여 사람과 연결되고, 지역과 연결되며, 세계와 연결된다고 생각하도록 하는 것이 필요하다.

끝으로 지역의 자연성을 들 수 있다. 에치고 츠마리의 예술작품은 미술관의 작품과 전혀 다르다. 대지예술제의 작품은 자연에 동화되는 예술, 자연과 일체화되는 예술이다. 사토야마의 매력을 예술로 강조한 것으로, 아무것도 아닌 풍경이 예술작품과 중첩되면서 매력적으로 보이게 된다. 토지에 내재되어 있는 지역 사람들의 기술이 도시 사람들에게 즐거움을 주는 관계를 만들어 갈 수 있다. 이렇게 예술작품이 여러 가지 형태로 주목을 받고 예술이 새로운 커뮤니케이션의 방법이 되고 있다.

사람들은 작품을 찾아다니면서 지역의 풍경을 보게 되고, 다음 작품으로 이동하면서 과정을 체험한다. 하나의 작품을 보고 다음 작품으로 이동하면서 떨어져 있는 거리로 인하여 이전 작품은 잊게 되고 새로운 시

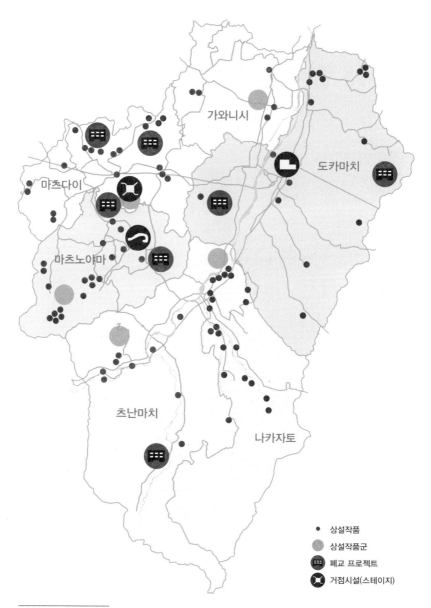

가와니시

도카마치

마츠다이

마츠노야마

츠난마치

나카자토

● 상설작품
● 상설작품군
▦ 폐교 프로젝트
✖ 거점시설(스테이지)

대지예술제의 작품분포 대지예술제의 작품은 마을 및 지역전체에 분산 배치되어 있으며, 지역별 거점시설과 폐교 프로젝트가 중심에 위치하고, 작품과 작품 사이에는 지역의 풍경을 접하게 된다.(출처:'예술이 지역을 살린다-대지예술제의 컨셉 10'을 재구성한 것이다)

선으로 다음 작품을 접하게 된다. 이곳의 작품은 자연의 아름다움을 돋보이게 하고, 퇴적된 시간을 떠오르게 하며, 몸속의 DNA가 기억하고 있는 것을 부활시켜, 여행하는 사람들의 오감을 열게 할 것이다.

<div align="right">

2

</div>

지역별 거점 만들기

'에치고 츠마리 아트네크리스 구상'의 3개 사업 중 하나가 '스테이지 정비 사업'이라고 언급한 바 있다. 즉, 에치고 츠마리의 6개 지역인 도카마치, 가와니시, 마츠다이, 마츠노야마, 나카자토, 쓰난에 교류거점(스테이지)을 만들고자 한 것이다.

　지역의 테마를 도카마치 스테이지는 '에치고 츠마리의 시장'으로, 가와니시 스테이지는 '새로운 전원도시 만들기'로, 나가사토 스테이지는 '시나노가와 이야기'로, 쓰난 스테이지는 '조몬과 놀기'로, 마츠다이 스테이지는 '설국농경문화촌'으로, 마츠노야마 스테이지는 '숲의 학교'로 정했다.

　그런데 6개 지역 중에서 도카마치 지역에 에치고 츠마리 사토야마 현대미술관 '키나레'가, 설국 농경문화촌센터 '농무대'가, 마츠노야마 지역에 숲의 학교 '쿄로로'가 스테이지로써 마련되었다.

에치고 츠마리 사토야마 현대미술관 '키나레'

2003년 도카마치 지역의 스테이지로써 탄생한 것이 〈에치고 츠마리 교류관 '키나레'〉라는 이름의 건축물이었다. 이 '키나레'가 2012년 전면적인 리모델링을 통해 〈에치고 츠마리 사토야마 현대미술관 '키나레'〉로 다시 태어났다.

'키나레'는 지형, 취락, 논밭, 폐교, 빈집, 건축물, 음식, 박물관 등 지역 전체가 미술관이 된 에치고 츠마리를 돌아보는 여행의 게이트가 되는 곳이다. JR 이야마선과 호쿠호쿠선이 정차하는 도카마치역과 가까이에 위치하고 있어, 대지예술제를 돌아보는 출발점이자 종착점이기도 하다. 이런 이유에서인지 예술제의 여행코스 중에는 '키나레'에서 출발해서 '키나레'로 돌아오는 일정도 꽤 있다. 어떤 코스는 '키나레'에서 출발하기도 하고, 또 어떤 코스는 '키나레'로 돌아오기도 한다. '키나레'는 거점으로써의 역할을 톡톡히 하고 있다.

건축가 하라 히로시(原広司)는 '키나레'가 도카마치시의 중심부에 위치하고 있는 점을 고려하여 도카마치의 이름을 모티브로, 지역의 사람, 작품, 정보가 교차하는 장이 되도록 설계했다. 에치고 츠마리는 자연의 혜택을 많이 받고 있지만, 이 부지는 도심의 중앙이라는 특수한 조건으로 인하여, 건축물이 집객력을 만들어낼 수 있는 건축적 특성을 갖도록 계획했다.

건축물 외관은 기하학적인 '정방형'으로 처리하여 다른 형태를 압도하고 복잡한 도시경관을 조정하는 역할을 한다. 건축물 외장은 노출콘크리트와 유리를 사용하여 '조용한 분위기'와 '외부와의 분리'를 연출하였다. 건축물 내부는 반야외식 회랑공간으로 조성하였고, 건축물이 자연

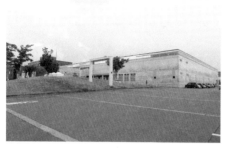
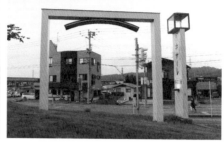

키나레(by Hara Hirosi) 대지예술제의 중심시설로서 인포메이션 역할을 담당. 내부에 연못과 하늘이 펼쳐져 건물이 자연을 내포하고 있다.

3개 문을 위한 네온(by Stephen Antonakos) 화려한 색으로 빛을 방출하는 문은 '키나레'의 랜드마크로서 사람들을 유인하고 있다.

의 일부로 존재하도록 하기 위해 중앙에 '연못'을 배치하였다. 건축물 실내에 배치된 여러 개의 공간은 '건물 속의 건물'이 되는 '상자' 구조로 되어 있다.

초기에는 1층 회랑부분을 개방형 시장으로, 2층 실내부분을 전통공예존으로 활용하였다. 또 1층에는 주민들이 이용할 수 있는 온천과 2층에는 카페와 뮤지엄숍이 있다. 이것은 방문객뿐 아니라 지역주민도 모이게 하는 활기찬 이미지를 가지고 있었다. 그러나 기모노 산업이 쇠퇴되면서 시가지가 공동화되었고 '키나레'의 방문객도 점점 줄어들게 되었다. 그 후 도카마치시는 '키나레' 방문객을 늘리기 위하여 현대미술의 요소를 도입한 시설로 리뉴얼할 것을 제안했고, 2012년 대지예술제에 맞추어 현대미술관으로 리뉴얼하였다. 에치고 츠마리 전체에 거대한 야외미술관이 있는데 왜 또 미술관이었을까? '키나레'는 '에치고 츠마리의 축소판'을 추구하고자 했다. 취락, 터널, 조몬토기 등 에치고 츠마리를 테마로 한 상설전시작품과 기획전시작품을 통해 세계, 지역, 사토야마를 체험할 수

2_지역별 거점 만들기

No Man's Land(by Christian Boltanski) 약 20톤 규모의 헌옷을 한여름에 야외에 전시. '신의 손'이라고 하는 크레인이 집어 올려 공중에서 떨어뜨린다. 지진을 경험한 사람들에게 다양한 해석을 하게 한다.

봉래산(by Cai Guo-Qiang) 연못의 중앙에 중국 전통의 봉래산이 있고 섬의 주변에 다양한 탈것을 모형화한 짚세공 오브제를 만들어 설치하였다.

플로지스톤(by Koji Yamamoto) 에치고 츠마리의 활
엽수를 탄화소성시켜 숲을 표현하였다.

Rolling Cylinder(by Carsten Höller) 3색의 회전으로
착란을 일으키고 의식 확장을 자각할 수 있다.

터널(by Leandro Erlich) 에치고 츠마리에서 흔한 터
널과 반원형 창고를 조합한 작품이다.

토양 라이브러리(by Koichi Kurita) 에치고 츠마리의
흙을 전시하였다.

POWERLESS STRUCTURES, FIG. 429(by Elmgreen
& Dragset) 화이트 큐브의 비평을 표현하고 있다.

부유(by Carlos Garaicoa) 집모양의 은종이로 에치고
츠마리의 눈이 내리는 모습을 표현하였다.

있는 미술관이 되도록 말이다.

기획전시작품의 대표작은 중정의 연못에서 이루어진다. 2012년 개관 특별전으로 제작된 'No Man's Land'가, 2015년에는 '봉래산'이 전시되었다. 'No Man's Land'는 약 20톤 규모의 헌옷더미가 있고 그 옷을 '신의 손'이라고 하는 크레인이 가볍게 집어 올려 떨어뜨린다. 여기에 사용된 소재로는 옷, 크레인, 심장음, 스피커가 있다. '봉래산'은 연못에 중국 전통의 봉래산이 있고 섬의 주변에 다양한 탈것을 모형화한 짚세공 오브제를 만들어 설치했다.

13개 상설전시작품의 모티브가 된 것은 시나노강, 흙, 낙엽활엽수, 취락, 풍경, 토목구조물, 조몬토기, 눈 등으로 에치고 츠마리를 상징하는 요소가 이곳에서만 볼 수 있는 예술작품으로 전시되었다. 작품으로는 '터널', '플로지스톤', 'Rolling Cylinder 2012', '토양 라이브러리', 'POWERLESS STRUCTURES, FIG. 429', '부유', 'Wellen wanne LFO', 'LOST #6' 등이 있다.

2층에는 '에치고 시나노가와 바(Bar)'라는 식당이 있고, 여기에는 'ㅇ in ㅁ'가 있어서 한쪽 벽면이 완만한 곡선의 책장으로 둘러싸여있고, 천정에 있는 여러 개의 둥근 모빌은 시나노가와 강물의 움직임을 표현하고 있다. 테이블에는 시나노가와(信濃川)의 강줄기가 표현되어 있고 강줄기처럼 배치된 천정조명의 선형이 테이블의 강줄기를 비추고 있다. '시나노가와 바'를 강물과 같은 여유로운 시간이 흐르는 공간으로 표현했다.

식당의 인테리어를 리뉴얼하면서 메뉴도 함께 리뉴얼되었다. "다섯 가지 맛과 다섯 가지 방식으로 만든 한 그릇의 국과 세 가지의 반찬"을 기본개념으로 몸에 좋으면서 깊은 맛이 넘치는 시골요리를 선보이고 있다. 에치고 츠마리가 주산지인 고시히카리(쌀)와 함께 지역의 야채를 중심으

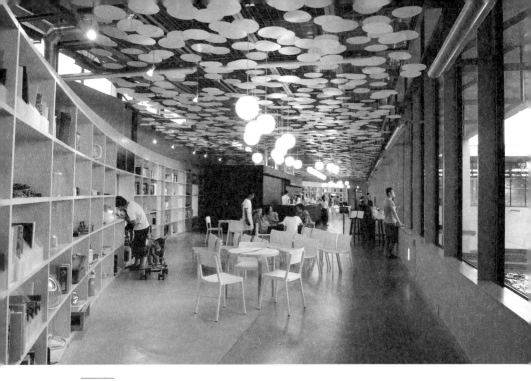

O in □(by Massimo Bartolini feat. Lorenzo Bini) '시나노가와 바'를 곡선 책장, 둥근 모빌로 연출하였다.

에치고 시나노가와 바의 음식 지역의 재료를 사용하고 지역의 주민들과 함께 개발하였다.

2 _ 지역별 거점 만들기

로 한 요리로 산, 평야, 하천, 바다 등 니가타의 대지와 그곳에 사는 사람들의 지혜가 만든 자연의 맛이다. 그 토지의 그 계절에 얻을 수 있는 재료를, 그 토지에 전해 내려온 조리법으로 먹는 '토산토법(土産土法)'에 의한 지역의 맛을 전하고 있다. 신선함과 따뜻함이 있는 향토요리는 현대인들에게 마음의 위안을 주기도 한다.

마츠다이 설국농경문화촌센터 '농무대'

철도노선 호쿠호쿠선의 마츠다이역 앞에 있는 철로 건너편에는 나지막한 조야마(城山: 구릉지 정도의 산)가 있고 철로와 조야마 사이에는 다랭이논과 소규모 밭이 있다. 여기에 이 지역의 거점시설로써 마츠다이 설국농경문화촌센터 '농무대'가 탄생했다.

마츠다이 지역에는 1000년을 거치면서 경사지에 논을 만들고(다랭이논), 하천의 흐름을 바꿔 논을 만드는(瀬替田) 험한 자연과 마주해 온 농경문화의 지혜가 녹아 있고, 이러한 자연과 일체화된 삶이 축적된 사토야마가 있다. 마츠다이의 '농무대'는 이러한 삶을 발굴하고 발신하는 설국농경문화의 미술관이다. 농경문화와 예술을 접목시켜 지역의 자원을 발굴하고 발신하는 새로운 관점의 종합문화시설로 계획하였다.

키타가와 후람은 이 농무대의 설계를 건축가 MVRDV에게 의뢰하였다. 농무대는 다리모양의 브리지가 건물을 공중으로 띄우고 있어서 건물의 하부가 빈 공간으로 처리되어 있어, 겨울에는 눈이 내리지 않는 존이고, 여름에는 그늘광장으로 바뀌어 다이코(太鼓)와 연극 등의 이벤트를 할 수 있도록 했다.

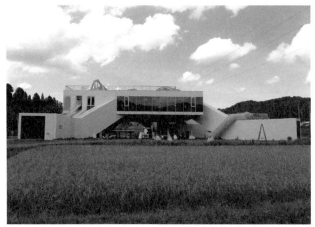

농무대(by MVRDV) 다리모
양의 브리지가 건물을 공중
으로 띄우고 건물 하부가 빈
공간이다

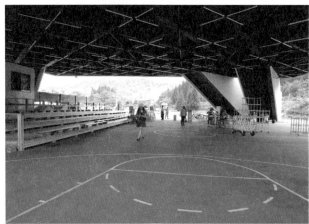

농무대 극장 건물의 1층은
반야외 극장으로 사토야마
를 차경할 수 있는 무대가
된다.

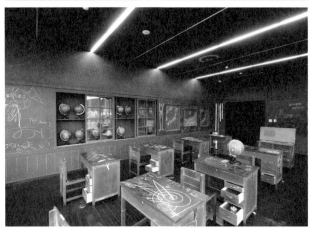

관계-검은 칠판교실(by Tat-
suo Kawaguchi) 방의 벽, 책
상 등을 검정색으로 도장. 3
년 전에는 책상서랍 속에 '꺼
내는 아트' 작품을 추가하였
다.(사진: 주신하)

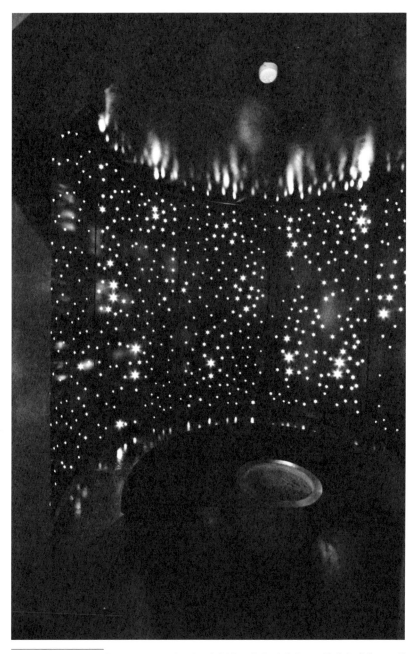

불의 주위, 사막의 중심(by Fabrice Hybert) 이로리방(난로방)에 검정색으로 칠해진 벽에 1001개의 구멍이 있고 유상적인 빛이 공간을 채운다.(사진: 주신하)

꽃피는 츠마리(by Yayoi Kusama) 마츠다이역에 내리면 물방울 무늬의 선명하고 거대한 꽃이 사람들을 환영하고 있다.

게론파 대합창(by Osamu Ohnishi, Masako Ohnishi) 풀을 먹고 미생물을 생산하는 비료제조기계인 게론파를 설치하였다.

또 건축물 내부에는 작가가 디자인한 예술작품으로, '불의 주위, 사막의 중심', '관계-검은 칠판교실', '관계-농부의 일' 등이 있다. '불의 주위, 사막의 중심'은 난로가 있는 방으로 바닥과 천정이 검은 판으로 되어 있고 벽에 구멍을 내고 구멍에서 빛이 새어 나와 별이 내리는 사토야마의 밤하늘을 표현했다. '관계-검은 칠판교실'은 교실의 바닥, 벽면, 책상 등을 검은색으로 칠하여 분필로 그릴 수 있도록 했다. 한컨에는 카바코프의 작품 '다랭이논'을 조망할 수 있는 전망대도 있다.

'농무대' 주변에서는 색채조형, 현대미술의 매력을 사토야마의 사계와 함께 느낄 수 있는데, '꽃피는 츠마리', '다랭이논', '마츠다이 주민박물관', '가마보코 아트센터', '게론파 대합창' 등 세계적인 작가의 작품이 산재해 있다. '꽃피는 츠마리'는 거대한 꽃 조각품으로 세계를 무대로 활약하는 구사마 야요이의 작품이다. 그녀는 물방울 등을 모티브로 여러 작품을 발표했지만 이 작품이 가장 마음에 드는 작품이라고 할 정도이다. '다랭이논'은 벼농사 풍경을 시로 표현한 텍스트와 다랭이논에 농사작업을 하는 사람들의 모습을 본뜬 조각을 배치한 작품으로 농무대 내의 전망대에서 보면 시와 조각작품, 풍경이 하나로 융합된 형태로 나타난다.

 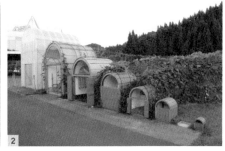

가마보코 아트센터(by Tsuyoshi Ozawa) 가마보코 창고에서 보는 지역의 형태를 표현한 갤러리로 2012년 작품이다.(1) 5명의 작가가 3년간 조사한 에치고 츠마리의 사랑할 수밖에 없는 상징을 표현한 2015년 작품이다.(2)

'마츠다이 주민박물관'은 '농무대'에서 마츠다이역으로 가는 통로에 줄지어 있는 컬러바(Color bar)이다. 마츠다이 가정의 옥호와 색상을 정해서 컬러바에 옥호를 적었다. '가마보코 아트센터'는 이 지역에서 흔히 볼 수 있는 반원형 창고를 활용한 갤러리이다. 눈의 높이를 고려해서 크기가 다른 7개의 창고를 설치했다.

2층에는 '마츠다이 사토야마 식당'라는 식당이 있다. 이 식당은 한쪽 면 전체가 바깥 풍경을 볼 수 있는 투명유리로 되어있어서 낮에는 눈부실 정도의 환한 햇살이 내리쬐고 있다. 유리창 너머로 펼쳐지는 다랭이 논과 카바코프의 작품 '다랭이논' 그리고 배경에 펼쳐진 숲과 함께 사토야마의 변화무쌍한 사계절도 볼 수 있다.

식당내벽은 연한 하늘색으로 칠을 해서 신선하고 청량감이 느껴지도록 했고, 마치 박하사탕 속에 있는 느낌이 든다. 천정에는 사토야마의 풍경을 프린트한 커다란 원형 조명등이 있고, 테이블은 윗면을 거울재료로 마감하여 거울에 반사된 파란 하늘과 사토야마의 풍경도 볼 수 있다.

여기에서는 사토야마의 대지가 길러 온 제철야채로 만든 건강식 뷔페

카페 루브레의 테이블 주민들이 찍은 사토야마의 풍경을 프린트한 원형 조명등이 테이블 위 거울로 만든 상판에 반사되고 있다.

카페 루브레(by Jean-Luc Vilmouth) 한쪽 면이 창문으로 되어 있어 바깥풍경을 볼 수 있고, 내벽은 연한 하늘색으로 구성되어 있다.

2_ 지역별 거점 만들기

요리를 먹을 수 있다. 어머니가 딸에게 전하는 마츠다이의 향토요리로 미래에 계승될 사토야마의 신선한 맛을 만들어내고 있다.

에 치 고 마 츠 노 야 마 숲 의 학 교 '쿄 로 로'

스테이지 정비사업 중 '쿄로로'는 다른 지역과 구별되는 테마를 가지고 진행되었다. "쿄로로"라고 하는 이름은 도카마치시 마츠노야마 지역의 모내기 계절에 한국에서 넘어온 호반새라고 하는 빨간 물총새가 "쿄로로……"라고 우는 소리를 따서 지어진 건물의 닉네임이다.

'쿄로로' 건축물은 설계공모로 이루어졌다. 설계조건으로는 '과학관 기능을 가질 것', '주변 자연과 조화를 도모할 것', '폭설의 하중을 견딜 것'이 주어졌다. 그 결과, 건물 길이가 120m나 되는 뱀 같은 형태가 되었고, 건물 외장은 코르텐강제를 용접하여 뱀의 모양을 갖추었고, 겨울 폭설에는 눈 속에서 잠수함 모양을 하고 있는 설계안이 당선되었다. 뱀 모양은 주변 자연 속에 나있는 길을 의미하고, 겨울과 여름의 온도차이로 인하여 길이의 차이가 20cm 정도 생긴다. 길이 120m의 잠수함은 겨울철 깊은 눈 속에서 2,000톤의 하중을 견디고 있다.

'쿄로로'는 폭설지 마츠노야마의 산속에 위치한 자연과학관으로 "주민전원이 과학자이다"를 테마로 지역 사람들의 지혜와 경험을 살린 실물크기의 과학을 만들었다. 이곳에는 사람과 자연이 공존하는 생태계인 '사토야마'의 자연과 문화를 주민들과 함께 조사하고 연구하여 전시하고 있다. 마츠노야마에 서식하고 있는 생물과 풍토를 발신하는 곳으로 식물상과 곤충이 전시되어 있고 빛, 음, 물, 숲, 식물을 모티브로 한

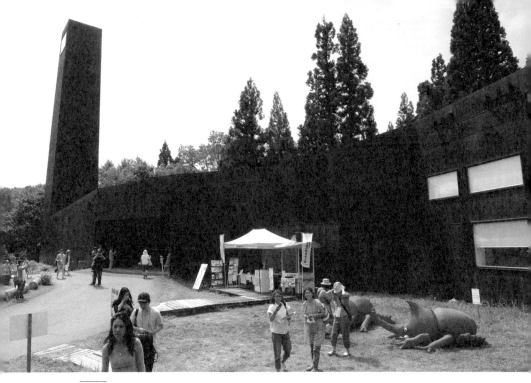

쿄로로(by Takaharu Tezuka+Yui Tezuka) 코르텐강재를 용접하여 뱀모양의 산책로를 표현하고 있다.

풍뎅이(by Shiro Takahashi) 작은 힘으로 빠르고 크게 움직이는 풍뎅이가 외부에 전시되어 있다.

2 _ 지역별 거점 만들기

우스케 시가의 컬렉션 마츠노야마 출신의 곤충채집도구 발명가 우스케 시가의 나비표본을 전시하였다.

숲의 수족관 통로벽면을 따라 지역 생물의 수족관과 실물크기의 풍뎅이를 전시하였다.

뮤지엄숍 쿄로로와 관련된 자연에 친숙한 상품을 취급하고 있다.

상설작품도 있다.

'쿄로로'에는 상설전시작품과 기획전시작품 등 다양한 예술작품이 전시되어있다. 상설전시작품은 빛, 음, 물, 숲, 식물을 모티브로 하여 건물

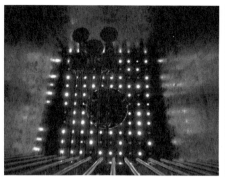
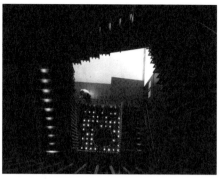

쿄로로의 Tin-Kin-Pin 음의 샘(by Taiko Shono)　　천지, 물, 우주(by Takuro Osaka)

내부에 '형태가 없는 아트'를 콘셉트로 '발밑의 물', '쿄로로의 Tin-Kin-Pin 음의 샘', '천지, 물, 우주' 등이 건물과 일체화되어 있다. 기획전시작품은 예술제마다 새로운 작품이 전시되는데 2012년에는 외부에 '풍뎅이'가 전시되었고, 내부에 '쿄로로 숲의 친구들'이 전시되었다. 탑 부분은 전망대 역할을 하는데 쿄로로 주변의 아름다운 사토야마의 풍경을 볼 수있다. 겨울에는 눈에 쌓인 토지를, 여름에는 너도밤나무림과 다랭이논도펼쳐진다. 주변은 풍요로운 자연환경이 남아있고 사토야마 생물들이 있는 보물창고이다. 마츠노야마의 풍요로운 자연과 문화를 오감으로 느낄수 있도록 숲속 산책길도 있다.

'쿄로로'의 바로 뒤에는 서 있는 모습이 아름다워서 '미인림'이라고 불리는 수령이 약 90년 된 너도밤나무림이 있는데, '미인림'에서는 눈 녹는봄, 신록의 초여름, 단풍의 가을 등을 계절 마다 즐길 수 있다. 이곳은 치유의 공간으로 많은 사람들이 찾는 곳이기도 하다.

이 '미인림' 입구에는 무인시장이 있다. 무인시장은 대지예술제에서 제안된 것으로 마을활성화와 생활대책의 일환으로 시작되었고 이곳은 29개 농가가 참여하고 있다. 외관은 나무로 만든 작은 공간으로 되어 있고,

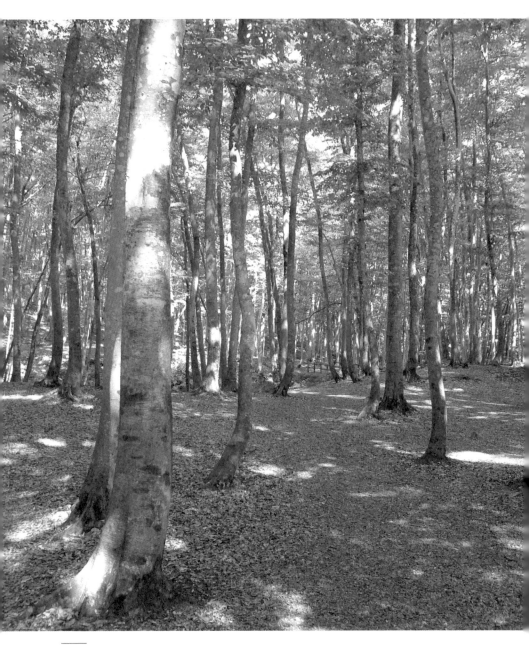

미인림 너도밤나무림으로 치유의 공간이 되고 있다.

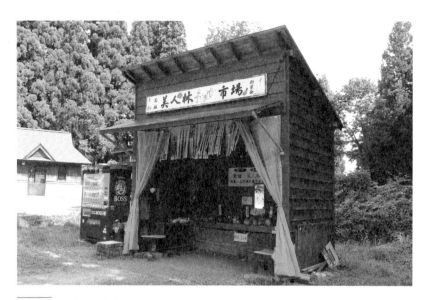

무인시장 지역의 야채와 수공예품을 판매하고 있다.

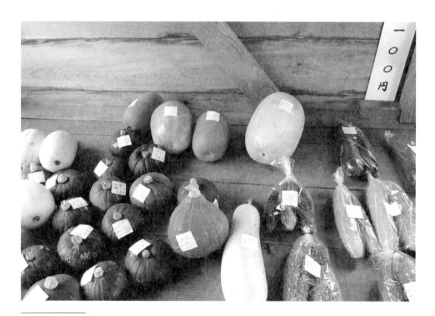

무인시장의 야채 지역의 야채에 가격이 붙어 있다.

2 _ 지역별 거점 만들기

사토야마 키친 마츠노야마의 식물 릴리프가 전시되어 있다.(1) 사토야마 키친의 야채카레(2)

내부에는 마을의 주민들이 그날그날 밭에서 채취한 야채와 직접 만든 수공예 제품을 가져다 놓고 제품마다 가격을 표시해 두었다. 요금함과 비닐봉투도 준비해두어 포장과 지불할 수 있도록 했다.

'쿄로로'에는 식문화 체험공방 '사토야마 키친'이라는 식당이 있다. 이 식당은 '쿄로로' 건물의 끝자락에 위치해 있고 과학관 출입구와는 별도로 되어 있다. 식당의 한쪽 벽면에는 마츠노야마에 존재하는 식물의 릴리프(무늬부분을 볼록하게 만든 것)가 전시되어 있어서 이 지역의 식물을 계절에 관계없이 볼 수 있다.

'사토야마 키친'에서는 고시히카리와 지역의 식재료를 사용하여 이 지역의 어머님들이 만든 사토야마 식사가 제공된다. 사토야마 정식과 야채카레는 지역의 식재료가 듬뿍 들어 있어 인기메뉴다. 2012년 여름에 이곳에서 '야채카레'를 먹은 적이 있는데 지금도 그 맛이 잊혀 지지 않을 정도이다. 카레에 들어간 재료는 호박, 감자, 당근, 버섯, 고추로 어디서나 구할 수 있는 흔한 재료이지만 그 맛은 흔하지 않았다. 이 흔한 재료들이 밭에서 튀어나와 입안으로 쏙 들어가는 느낌이었다. 음식으로 그 지역을 기억하게 하는 것이 이런 것일까?

대지예술제의 예술작품들

에치고 츠마리에는 대지예술제를 통해 세계적인 예술작가가 만든 800점이 넘는 예술작품이 상설 전시되고 있고, 3년에 한 번 열리는 대지예술제 기간에도 200점 이상이 전시되어 지금까지 만들어진 작품만도 무려 1,800점이 넘는다. 이 정도라면 에치고 츠마리를 거대한 야외미술관이라고 해도 좋을 것이다.

대지예술제는 테마를 '아트를 통해 지역의 특징을 강조한다.'로 정하면서, 대지예술제의 작품들은 지역의 특징을 다양한 방법으로 표현하였다. 작품에는 마을의 기억을 찾는 작품, 빈집을 재생한 작품, 폐교를 활용한 작품, 지역특징을 살린 작품, 공공사업을 예술화한 작품 등이 있고, 이 작품들을 통해서 에치고 츠마리의 매력을 느낄 수 있다.

마을의 기억을 찾는 작품

'마을의 기억을 찾는 작품'은 지금 보이고 있는 풍경이 아니라 지금 보이지 않는 풍경을 보여주기 위한 것이다. 예전의 시간, 예전의 물길, 예전의 흔적 등 현재의 풍경이 아닌 예전의 풍경을. 이곳에 사는 사람들에게도 이곳을 찾는 사람들에게도 지금 보이는 풍경이 전부가 아니며, 보이지 않는 풍경도 의미가 있음을 말해 준다. 주민들에게는 기억과 추억이 되는 풍경이 되고, 방문객에게는 흔적이고 역사가 되는 풍경을 전해주게 된다. 이런 작품에는 어떤 것이 있을까? 제1회 때의 '강은 어디로 갔는가?', 제2회 때의 '시나노가와는 현재보다 25m나 높은 위치를 흐르고 있었다.', 제6회 때의 '토석류의 모뉴멘트'라는 작품이 대표적이다.

'강은 어디로 갔는가?'는 사진으로 많이 소개된 작품으로, 100년 전에 휘돌아 흘렀던 시나노강의 사행흔적을 노란색 폴(Pole)로 표현한 것이다. 옛날에 사행했던 하천을 직선으로 펴고 그 하천부지를 농경지로 만들었는데 그 당시 사행천의 흔적 3.5km에 5m 간격으로 노란색 폴을 설치함으로써 예전의 흔적을 작품으로 만들었다. 여기에 주민들의 오랜 삶의 경험에서 나온 조언을 받아들여 폴의 첨단부에 노란깃발을 달아 완성했다.

'시나노가와는 현재보다 25m나 높은 위치를 흐르고 있었다.'라는 작품은 예전에 이 지역이 하천이었음을 말해주는 흔적을 표현한 것이다. 옛날에 시나노가와의 수위가 지금보다 25m나 높은 위치에 흘렀던 것을 500년 간격으로 표시한 작품이다.

'토석류의 모뉴멘트'라는 작품은 2011년 3월 11일 동일본 대지진이 발생한 다음날 나가노현(長野県) 북부지진으로 인하여 에치고 츠마리가 토석류 피해를 입었던 기록을 나타낸 것이다. 이 작품은 2015년 대지예술

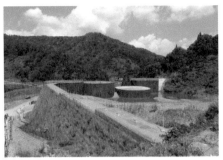

토석류의 모뉴멘트(by Yukihisa Isobe) 대지진으로 인해 토사가 흘러내린 범위를 노란색 폴로 표시하고, 폴의 끝부분에 태양광 집열장치를 부착하여 야간조명으로 활용하고 있다.

제의 상징 프로젝트가 되기도 했다. 지진으로 인하여 약 16만㎡의 토사가 도로까지 흘러내렸고 논까지 덮치게 되었다. 이로 인하여 농지가 전멸했고, 국도 353호선이 매몰되기까지 했다. 주민들의 생활터전에 토석류가 흐른 흔적을 잊지 않기 위해 높이 3m의 노란색 폴 230개를 토석류가 흘러내렸던 경계부에 설치하였다. 토석류가 있었던 것은 사람들의 기억에서 사라졌지만 지진피해로 토사가 흐른 곳을 모뉴멘트로 표현하여 기억으로 남겼다.

'강은 어디로 갔는가?'에 설치한 노란색 폴의 깃발과는 달리 '토석류의 모뉴멘트'에서는 노란색 폴의 첨단부에 태양광을 모으는 장치를 설치하여 주간에 집열하고 이 전기를 활용하여 야간에 반짝이게 했다. 낮 기온이 높을 날은 집열량이 많아 그날 밤은 더욱 빛이 난다고 한다.

토석류 피해를 입은 이후, 이곳은 토사(土砂)가 흘러 내려가는 것을 방지하기 위한 사방댐 설치가 필수불가결하게 되었다. 사방댐은 콘크리트댐 형태로 만드는 것이 일반적이지만 이 지역에는 이미 흘러내린 대량의 토사가 현장에 있었기 때문에 가급적 이 토석류를 이용해서 만들어

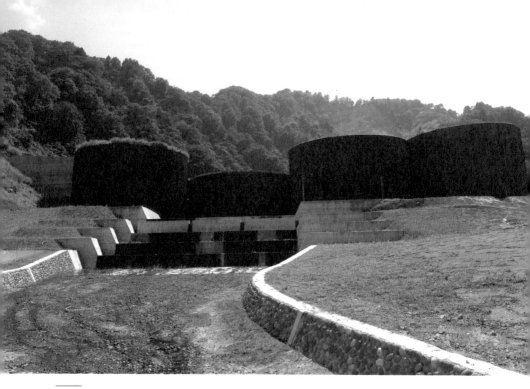

사방댐 셀형으로 외관을 만들고 내부에 토사를 넣어 만드는 댐으로 작품은 아니다.

야 했다.

　그것은 바로 셀형으로 외관을 만들고 내부에 토사를 넣어 만드는 댐이다. 4개의 원통 구조물에 흙을 채우는 방식으로 진행했는데 토석류가 다시 발생했을 때 토사가 가운데로 통과하기 쉽도록 중간부 높이를 낮게 하였다. 이 사방댐은 작가에 의한 예술작품은 아니지만 아트로서 의식하도록 하였고 예술작품이라고 해도 손색이 없을 정도이다. 그래서인지 이곳을 찾은 많은 사람들도 사방댐이 예술작품으로 착각하기도 한다. 우리도 사방댐을 작품으로 인식할 정도였다. 자연에 대응하는 기술이야말로 예술이 아닐까? 아니 기술이 곧 예술이 되었다.

　대지예술제의 작품들 중에는 넓은 면적을 차지하는 단일작품을 찾아보기가 쉽지 않은데 '마을의 기억을 찾는 작품'들은 상당히 넓은 면적에

펼쳐져 있어 다른 작품과 차별화되는 측면이 있다. 넓은 면적에 펼쳐져 있어 많은 사람들의 동의를 얻어야 한다는 점, 작가 혼자서는 감당할 수 없는 규모로 인해 작품제작에 여러 사람이 참여해주어야 하고, 지금은 없는 기억을 표현하였기에 시간이 지나면 볼 수 없다는 것이 이 작품을 더욱 마음에 담고 싶게 하기도 한다.

빈 집 을 재 생 한 작 품

에치고 츠마리에서는 탈농이 가속화되고 지진으로 인하여 많은 민가들이 빈집으로 되었고, 대지예술제에서는 이렇게 늘어나는 빈집들을 어떻게 활용할 것인가를 고민하게 되었다. 빈집이 생기면 철거하는 것이 일반적이지만 부수는 데에도 많은 비용이 들기에 고민이었다. 게다가 빈집을 없애면 토지가 가지고 있는 풍경을 잃게 되는 것은 더 문제였다. 민가는 삶의 지혜가 응집되어 있는 지역의 문화자산이기 때문에, 지역의 특징이 사라지는 것을 어떻게든 막아야만 했고, 그것은 대지예술제에서 빈집을 활용하는 것으로 이어졌다.

빈집을 기존과 같이 주거용도로 사용하는 것이 아니라 사용방법을 바꾸어 보기로 했다. 빈집을 그대로 남기면서 주변의 문맥 속에서 활용할 수 있는 방안을 고민한 것이다. 빈집을 통해 다른 지역의 개인이나 단체를 이곳으로 불러들일 수 있는 방법이 없을까? 빈집에 새로운 매력을 불어넣기 위해 아트가 역할을 했다. 결국 대지예술제에서는 빈집을 갤러리, 음식점, 숙박시설 등으로 재생했고 동네의 거점, 일터의 생성, 방문객의 교류거점 등으로 활용하게 되었다.

3 _ 대지예술제의 예술작품들

빈집 프로젝트는 민가에 응집된 지혜, 주변 환경과의 관계를 읽어내어 지역재생의 계기로 삼은 것이다. 지역에 있는 수리점에 시공을 맡기면 지역의 기술이 향상되고 지역재생으로도 연결되게 된다. 지금까지 작가들과 함께 100건이 넘는 빈집 프로젝트를 실시했고, 동네 주민들과 함께 20건 정도의 빈집을 재생한 작품을 운영하고 있다. 대표 작품으로 '꿈의 집', '우부스나의 집', '탈피하는 집', '고로케 하우스', '산 위의 집', '의사의 집' 등이 있다.

'우부스나의 집'은 5채밖에 안 되는 마을(마을이라고 하기에는 너무 작지만)에 건축된 지 90년이나 된 가야부키 민가를 재생한 레스토랑이다. 이곳은 전국에서 모인 도예 작가들이 만든 도예 작품을 민가의 내부에 설치하고, 이 공간을 마을(남은 4채)의 아주머니들이 식당으로 운영하는 곳이다.

이 집은 2004년 추에쓰 지진으로 인해 집이 부서지자 집주인이 도카마치 시내로 이주하게 되었고, 그 후 이 집을 예술제에서 사용하는 계기가 되었다. 도예 작품의 디렉션은 도예잡지 '도자로우(陶磁郎)'의 편집장이 맡았으며, 실내공간의 콘셉트는 '도자기로 만든 집'이라는 전시공간이 되면서 '취락과 방문객을 연결'하는 레스토랑으로 만들기로 했다. 도예 작품은 일본을 대표하는 도예 작가들에게 맡겼고, 레스토랑 음식은 마을의 어머니들이 모여 지역 재료를 사용한 메뉴를 개발하여 요리전문가에게 감수를 받는 형태로 진행했다.

'우부스나의 집'은 전국에서 모인 도예가들의 예술작품, 지역의 재료로 만든 맛있는 요리, 마을의 아주머니들이 맞이해주는 따뜻한 환대가 넘치는 곳이 되었다. 이곳은 예술제가 열리는 동안 방문객이 2만 2,000명을 넘었고, 매상도 1,200만 엔이 넘었다. 예술제 기간이 지나서도 인기장소

우부스나의 집(프로듀서 이리사와 비즈) 우리를 맞이하기 위해 나온 취락의 어머니들이 있는 곳으로,(1) 내부에는 곳곳에 일상생활처럼 도자기 작품이 전시되어 있고,(2) 1층 중앙부에 위치한 탁자에서는 방문객들이 둘러앉아 차나 식사를 할 수 있는 공간이 되었다.(3)

　▷　3 _ 대지예술제의 예술작품들

로 자리 잡은 곳으로 대지예술제에서 탄생한 모범사례이다.

취락의 어머니들은 그동안 그들이 만든 요리가 다른 사람들을 기쁘게 할 것이라고 전혀 생각하지 않았다. 그들의 요리는 일상생활 속에서 당연시되었고 누구도 감사하게 생각하지 않았다. 그러나 그들의 요리를 먹는 대상이 남편이나 가족이 아니라 외부 사람으로 바뀌게 되면서 음식을 먹는 사람들에게 즐거움을 주게 되었다. 자신들의 요리로 인하여 다른 사람들이 즐거워하는 것을 보면서 여기서 일하는 어머니들에게 삶의 의욕이 되었다. 게다가 매출도 상승하게 되면서 의욕이 더 상승하게 되었다.

에치고 츠마리의 고령자들은 상당히 수준 높은 기술을 가지고 있지만 농업이 기계화가 되면서 그들의 기술을 사용할 곳이 없어지게 되었다. 그런데 사용되는 대상을 바꾸면 기술의 활용성이 높아지게 된다는 것을 배웠다. 대지예술제에 외부 사람들을 불러들이는 것도 그런 이유에서다. 아이들이 줄어들면서 인구나 세대가 고령화되어 가고 있는데 이곳에 도시의 젊은이나 외국인을 넣으면 관계성이 바뀔 수 있게 된다. 영문을 알 수 없는 예술도 그런 의미에서는 도움이 된다. '우부스나의 집'과 같은 빈집은 새로운 커뮤니티를 만들게 된 것이다.

'탈피하는 집'은 민가 내부의 바닥에서 벽, 보, 기둥, 풋말에 이르기까지 눈에 보이는 모든 나무를 조각칼로 파서 한 겹을 벗겨내어, 사람의 손으로 살린 빈집 프로젝트의 절정이라고 할 수 있다. 2004년 4월에 일본대학교 조각과 팀은 에치고 츠마리의 호시토우게(星峠) 마을에 있는 200년 넘은 민가에 들어왔다. 그들은 마루에서 지붕까지 쌓여 있는 쓰레기를 청소한 후 집의 부재를 해체해서 하나하나 조각칼로 조각하고 다시 조립하는 작업과정을 시작하였다. 학생들은 교대로 마을에 체류하면서 민가 내부를 조각했는데, 중간에 발생한 추에쓰 지진의 영향을 받아서 2년

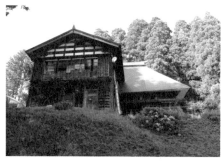
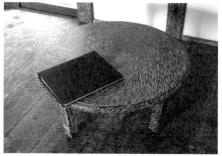

탈피하는 집(by Junichi Kurakake+Nihon University) 조각칼로 빈집 한 채를 전부 파서 재생시킨 작품이다. 물체의 경계를 느낄 수 없을 정도로 하나가 된 작품이다.

고로케 하우스(by Junichi Kurakake+Nihon University) '탈피하는 집'과 반대로 금속 옷을 외부에 붙인 작품이다.

반이 걸린 작품이다. 취락의 주민들도 처음에는 이들을 바라보는 시선이 곱지 않았지만 시간이 지날수록 응원해 주었다. '탈피하는 집'은 원래 지진에도 끄떡없는 튼튼한 집이었고, 작품으로 재생된 후에는 감상하는 사람을 따뜻하게 감싸는 매력까지 갖게 되었다. 이집을 견학하려면 신발을 벗고 들어가야 하는데 집에 들어가서 맨발로 느끼는 감촉이 너무 좋아 인기도 많다. 일반인이 머물 수 있는 숙박시설로도 인기가 있다. 이는 일본에서 가장 아름다운 다랭이논 호시토우게를 아침, 저녁으로 볼 수 있

3 _ 대지예술제의 예술작품들

산 위의 집(by Annette Messager)　생활 속에서 흔히 볼 수 있는 소재를 조합하여 만든 이색공간
으로 에치고 츠마리에서의 여성의 삶과 작가자신의 여성작가로서의 삶을 비유하였다

는 이유도 있다고 본다. 마을 주민들은 숙박객을 위한 식사를 제공해 주
면서 관리도 맡고 있다. 이곳은 11월에 눈이 내리기 시작하여 5개월 이상
눈으로 덮여 있기 때문에 실제 운영기간은 굉장히 짧다. '탈피하는 집'에
서 머물면 압도적인 예술 공간, 힘 있는 민가, 조용한 밤, 맑은 공기의 아
침, 아름다운 계단식논, 농촌에 흐르는 시간을 느낄 수 있다.

　일본대학교 조각과 팀은 2006년 '탈피하는 집'에 이어 2009년에는 '고
로케 하우스'를 발표했다. '탈피하는 집'의 뒤쪽에 사람이 살지 않게 된
지 30년 가까이 된 빈집을 '고로케 하우스'로 재생시켰다. '탈피하는 집'
이 조각칼로 파낸 것이라면 '고로케 하우스'는 이와는 반대 개념으로 고
로케처럼 금속 옷을 외부에 붙인 것이다. 작가들은 작품을 제작하면서
주변 지형도 함께 정비했고, 취락의 축제와 행사에도 참가했으며, 호시토
우게의 다랭이논을 복원하는 활동도 시작하였다. 그들은 취락의 일상생
활에도 참여하면서 주민이 되어갔다.

<u>의사의 집</u> 내부에는 한국인 작가 이불과 젊은 작가 4명의 작품이 전시되어 있다.

'산 위의 집'은 유령을 테마로 하였다. 가위, 못, 식칼 등 예리한 물품의 오브제를 중심으로 설치미술을 전개했다. 집을 지켜온 여성이 반년의 겨울동안 집을 지키면서 보아온 집의 풍경, 느낀 풍경을 작가가 나름대로 해석해서 만든 작품이다. 집을 포함한 기억을 보여주기 위한 것으로 부엌용품을 중심으로 사용하였다. 집 안에 있는 천으로 만든 전시도구는 마을 주민들과 함께 만들었다. 작가 혼자서 이 많은 바느질을 하는 것은 무리다. 하지만 취락의 어머니들에게 바느질은 능숙한 작업이기에 가능하

고, 그들은 작품에 직접 참여하면서 작품의 일부가 되었다.

　'의사의 집'은 이름에서 알 수 있듯이 예전에 진료소로 사용되었던 곳이고 건축된 지 80년 된 건물을 이 자리로 이축한 것이다. 진료소를 폐쇄하고 빈집이 된 후에 예술제가 받아서 이용하고 있는 장소이다. 진료소는 카모 취락의 주민들에게 매우 의미가 있는 장소이기 때문에 마을 주민들의 관심도 높은 곳이다. 내부에는 앰플, 주사기, 약품 등의 진료용품을 크리스털 속에 넣어 취락의 장소와 함께 표현한 작품이 있다. 거울을 활용한 설치미술로 한국인 작가 이불과 젊은 작가 4명의 작품도 함께 전시되어 있다. 하나의 높이가 약 1cm 정도가 되는 박스를 거울로 반사시킨 것으로, 높이는 박스마다 다르다. 박스의 높이에 따라 깊이가 다르게 보인다. 높이가 다름에 따라 층이 달라서 깊이가 다르게 보이도록 했다. 이곳에는 외국인이 고헤비부대로 참여하고 있다. 아마도 외국인 작가라서 그런 배려를 한 것이 아닐까 싶다.

폐교를 활용한 작품

학교는 마을의 주민들을 연결하고 주민들을 모으는 역할을 했고, 학교를 중심으로 취락이 형성되어 지역의 거점공간이 되었다. 그런데 지역이 과소화 되면서 도카마치에서만 해도 폐교한 초등학교가 10개가 넘었다. 마을 주민들은 대부분이 마을에 있는 학교의 졸업생이기 때문에 학교가 없어지는 것에 대한 안타까운 마음을 가지고 있었다. 폐교가 되는 것을 막을 수는 없지만 학교가 없어지는 것은 막을 수 있지 않을까? 그래서 대지예술제에서 폐교를 활용하는 것이 중요한 과제가 되었다. 폐교는 작

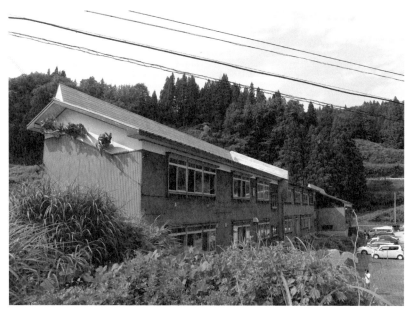

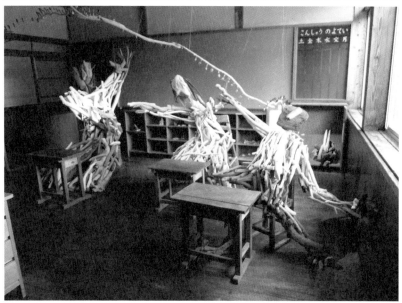

그림책과 나무열매의 미술관(by Seizo Tashima) 폐교 당시 마지막 3명의 재학생인 유키, 유카, 켄타의 학교생활 동안의 추억을 다룬 입체 그림책이다.

3 _ 대지예술제의 예술작품들

가에 의한 리노베이션을 통해 전시공간, 숙박공간, 식사공간, 교육공간, 체험공간 등 마을 주민들의 문화거점으로 활용하게 되었고, 방문객들의 회합장소로 만들어갔다. 그러면서도 학교마다 남아 있는 아이들과 주민들의 삶을 소중히 다루었다.

2005년에 폐교된 사나다(眞面) 초등학교는 취락의 주민들과 그림 작가인 세이조 타시마(田島征三)에 의해 작은 미술관이 되었다. 산으로 둘러싸인 분지지형에 하치취락이 있고 그 중앙에 사나다 초등학교가 있는데 이곳의 주민 모두가 이 학교 졸업생이기에 주민들은 학교를 그대로 남기고 싶어 하는 마음이 컸다. 세이조 타시마는 많은 스테디셀러를 낸 그림책 대가이지만 자신의 아이디어 보다는 오히려 학교에 남아 있는 것이 더 중요하다는 것을 알고, 학교의 창고 속에 수십 년간 갇혀 있던 캐릭터를 끄집어내서, 그것이 만드는 '그림책과 나무열매의 미술관'을 탄생시켰다. 폐교가 되어 아무도 없는 학교에 '학교는 텅 비지 않는다'는 테마가 교사동 전체로 퍼져나가는 입체 그림책처럼 구성된 작품이다. 폐교될 때 재학생이었던 유키, 유카, 켄다가 학교로 돌아오면 학교가 되살아나는 모습을 표현한 것이다. 학교에 숨어있는 많은 도깨비들을 만날 수 있는 체험형 미술관으로 방문하는 사람을 즐겁게 해주고 있다. 교사동에는 옛날 이 학교에서 활기차게 생활해 온 학생과 선생, 그리고 도깨비까지 재현한 재미있는 교실이 많이 있다. 교사동 내부에 설치된 오브제는 바다에서 주워온 유목과 열매에 물감을 칠한 것으로, 이 오브제를 제작하는 데 졸업생들의 도움이 컸다. 이곳에서는 전시전, 워크숍, 콘서트 등 여러 가지 활동이 전개되고 있다. 정신적인 '학교'는 사라졌지만 물리적인 '학교'는 비어 있지 않게 되었다.

2014년에 폐교한 누나가와(奴奈川) 초등학교는 지역의 가치를 배우는

누나가와 캠퍼스 지역의 가치를 배우는 학교로 재탄생하였으며,(1) 지역의 흙으로 다랭이논을 디자인한 작품(2)과 과학실의 기억을 뿌옇게 표현 작품(3)을 비롯한 다수가 전시되어 있다.

학교로 다시 태어났다. 외관을 보면 건축된 지 오래되지 않아 비교적 새 건물이다. 이런 건물이 버려지기에는 너무 아깝다는 생각마저 든다. 그래서 한 사람 한 사람의 재능을 발굴하는 학교의 기능으로 사용하기로 했고, 여기에는 대지예술제학과, 가정학과, 체육학과, 댄스학과, 미술학과, 요리학과 등이 있다. 1층에는 연습실과 급식을 먹을 수 있는 식당이 있고, 2층에 아트작품과 작가들이 들어와 있다. 급식실의 음식을 연구하는 것은 요리연구가가 하지만 만드는 것은 마을 주민들이 한다.

교사동의 내외부에는 많은 작품들이 설치되어 있다. 1층 입구에는 '탈피하는 집'과 동일한 작가의 것으로 에치고 츠마리의 풍경을 조각한 작품이 있고, 2층에는 지역의 흙을 사용해 글씨를 논밭처럼 디자인한 작품, 과학실에 있는 도구를 뿌옇게 보이게 한 기억을 기반으로 만든 작품, 공연회에서 사용한 무대나 의상 등을 전시한 작품 등이 있다. 운동장에는 학교마크를 디자인한 작품이 있는데 2층에서 보면 전체가 보인다.

오타니(小谷) 마을의 언덕 위에 위치한 산쇼(三省) 초등학교는 에치고 마츠노야마를 체험하고 상호 교류하는 '산쇼 하우스'가 되었다. 1958년에 건축되어진 목조교사는 50여 년 동안 폭설을 견뎠고, 지금은 사람들의 손에 의해 소중히 지켜지고 있다. 예전에 교실로 사용했던 공간에 침

3 _ 대지예술제의 예술작품들

산쇼 하우스 많은 인원을 수용할 수 있는 숙박시설로 탄생하였으며, 고헤비부대의 숙식공간으로 활용되고, 체육관, 세미나실, 식당 등이 있다

대를 배치하여 숙박할 수 있는 공간으로 만들었다. 교실 구획을 그대로 활용하면서 벽을 터서 숙박객이 모일 수 있는 모임공간으로써 식당을 마련하였다. 세미나와 강의, 스포츠 대회 등에 사용할 수 있는 체육관도 있다. '산쇼 하우스'는 대지예술제의 기간 동안에는 일부가 고헤비부대의 숙소로 사용되고 있는 곳이기도 하다.

2009년에 폐교한 기요츠교(清津峽) 초등학교는 체육관을 리뉴얼하여 작품을 보관하는 창고와 작품을 전시하는 갤러리를 겸한 창고미술관으로 탄생하였다. 폐교는 여러 가지 형태로 진행하지만 도시에서 할 수 없는 지역의 강점을 살리는 것으로, 작가의 작품을 전시하고 보관하는 시설로 활용하고자 했다. 체육관의 지붕부분과 바닥부분을 미술관의 분위기에 맞게 조성했다. 지붕부분은 아이들의 기억을 남기기 위하여 예전의 학생들이 사용했던 농구대를 그대로 활용했다. 바닥부분은 미술관의 화이트큐브로 만들기 위해 나무바닥을 없애야 했고 거대한 작품을 넣기 위해서는 바닥을 낮추어야 했다. 이런 노력으로 위요되면서도 포근한 느낌이 있는 공간이 되었다. 규모가 큰 작품을 한 번에 볼 수 있는 곳으로 4명의 작품이 설치되어 있다. 첸소로 나무에 상처를 내서 만든 작

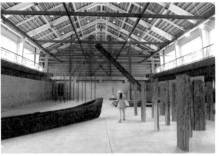

기요츠교 창고미술관 갤러리와 작가들의 작품을 전시하고 보관하는 시설이다.

품, 나무의 안쪽을 파고 태워서 배로 만든 작품, 철로 만들어 여기서 조립한 작품, 원래 땅 속에 전시되어 있던 큰 철을 가져와서 그대로 전시한 작품도 있다.

구 히가시가와(東川) 초등학교는 거장 크리스티앙 볼탄스키의 작품으로만 이루어진 '최후의 교실'이라는 미술관으로 재탄생하였다. 인간의 부재를 작품으로 표현한 최후의 교실은 지금 있는 것과 지금 없는 것을 표현한 명작으로 무대조명 작가인 장 칼망과 파트너로 제작하였다. 크리스티앙 볼탄스키와 장 칼망이 현지를 방문했을 때 폭설을 경험하면서 그곳에서의 경험을 작품에 담은 것이다. 체육관을 통해 들어가게 되고 1, 2, 3층까지 모든 곳에 작품이 있다. 학교 전체에 작품을 채우기 위해서는 경제적인 해결이 필요했다. 크리스티앙 볼탄스키는 대지예술제가 가지고 있는 경제적인 한계를 고려하여 '린넨'을 작품의 재료로 사용하게 되었다.

체육관에 들어서면 바닥에는 짚이 깔려있고 여러 대의 선풍기가 곳곳에서 돌아가면서 짚 냄새가 진하게 풍기면서 저 멀리 희미하게 흔들리는 전구가 있다. 이곳을 지나면 방문객들의 심장 소리를 녹음해서 틀어주는 '이과교실', 위층에는 지역 주민들이 가져온 학교와 관련된 물건들이 전

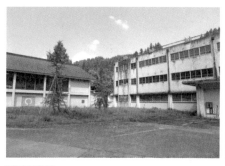

최후의 교실(by Christian Boltanski) 장 칼망과의 공동작품으로 세토나이카이(瀨戸内海)의 데시마(豊島)에서 수집한 심장음의 아카이브를 활용하여 이과교실을 꾸몄다.

Soil Museum(큐레이터 사카이 모토키) 여러 가지 형태의 흙의 모습을 통하여 흙의 매력을 전하는 작품을 전시하였다.

시된 '음악교실', 하얀 천으로 덮여있고 조명이 내장된 투명유리관이 줄지어 있는 교실이 있다. '최후의 교실'은 여기에 있었던 사람들을 존경하는 작품이다. 하루에 3,000명에서 5,000명 정도가 방문하기도 하고, 2012년 폐막쯤에는 버스가 줄을 이을 정도였다고 한다.

2009년에 폐교한 히가시시모구미(東下組) 초등학교는 흙의 매력을 아트로 강조하고자 한 'Soil Museum'으로 탄생하였다. 흙의 매력을 아는 9명의 작가인 미장장인, 사진가, 미술가 등이 참여한 작품이다. '두더지 산

제1장 농촌, 예술을 입다

책로'는 흙을 발라서 두더지가 다닌 길을 나타냈는데, 학교가 가지고 있는 긴 복도를 활용해서 두더지길을 표현했다. 이 복도를 걷는 우리가 두더지가 아닐까? '흙의 순례'는 흙을 물감으로 만들어 그림을 그려 주변 풍경을 표현한 작품이다. '토양 모노리스'는 시간의 축적에 의해 형성된 토양의 단면을 표현한 것으로, 흙의 성분에 따라 다양한 색으로 나타나는데 에치고 츠마리의 토양을 전시했다. 입구에 있는 구 모양의 커다란 흙덩이는 방문객을 압도하는 힘이 있는 작품이다. 또 흙은 일정 온도가 넘으면 화학변화를 일으켜 도자기가 되는데 굽는 온도에 따른 흙의 변화를 전시한 작품도 있다. 이곳에는 에치고 츠마리의 다양한 흙과 이 흙을 활용한 다양한 표현방식이 있다. 이들은 화이트큐브의 미술관에서는 보기 어려운 작품들로써 지역의 흙이 그리는 무늬는 문화가 될 것이다.

지 역 의 자 원 을 살 린 작 품

에치고 츠마리에는 미술관이나 갤러리에 작품을 설치하는 것이 아니라 지역의 특징이 잘 나타난 곳에 작품을 설치해야 했다. 결국 건물이 아니라 토지가 미술관이 되었다. 작가들이 토지의 매력을 발견하고 그곳이 어떤 토지인가를 명확히 하는 작품이 많았다. 앞에서 '에치고 츠마리 매력발견사업'을 통해 우리는 이 지역에서 가장 흔한 것이 이 지역의 매력이라는 것을 알게 되었다.

에치고 츠마리는 평탄지가 거의 없어서 산에 길을 내서 다랭이논을 만들어왔고, 작가들은 척박한 자연과 인간의 노력이 만든 최고의 예술작품이자 에치고 츠마리의 문화가 된 다랭이논에 관심을 가지게 되었다. 그

들의 작품은 다랭이논, 논두렁, 자투리땅에 설치하면서 이 지역에서 가장 흔히 볼 수 있는 다랭이논, 허수아비, 풍경, 창고, 눈, 안내판, 토목시설 등에 주목하게 되었다.

일리야 & 에밀리아 카바코프의 '다랭이논'은 이 지역 어디서나 흔히 볼 수 있는 다랭이논에 조각작품을 설치한 것으로 대지예술제를 대표하는 작품이다. 농무대 바로 앞의 평지에 밭 갈기, 씨뿌리기, 모내기, 잡초 없애기, 추수하기의 벼농사 과정을 시와 같은 문장으로 표현한 구조물을 세우고, 구조물 바로 앞을 흐르는 하천의 건너편에 있는 다랭이논에 밭 갈기, 씨뿌리기, 모내기, 잡초 없애기, 추수하기의 벼농사 작업을 하는 사람을 만든 조각품을 설치하였다. 이 작품을 볼 수 있는 전망대가 농무대에 마련되어 있는데, 농무대의 전망대에서 바라보면 각각의 문장과 각각의 조각품이 겹쳐져 한 장의 그림으로 보이는 입체회화다.

카바코프는 작품 '다랭이논'을 통해 다랭이논에서 벼농사를 지어온 농부들에 대한 경의를 표현하고자 했다. '다랭이논'은 주변 환경과 일체화된 작품으로 이곳에 와야만 이해할 수 있는 작품이고 이곳에 있어야만

다랭이논(by Ilya & Emilia Kabakov) 농무대의 전망대에서 바라본 다랭이논(1)과 다랭이논에 설치된 추수하기를 표현한 조각작품(2)이 있다.

의미 있는 작품이다. 이 작품은 '농무대'를 중심으로 주변을 필드뮤지엄으로 만들었고, 지금은 에치고 츠마리를 대표하는 곳이 되었고, 일본의 다랭이논을 상징하는 장면이기도 하다. 카바코프 작품은 지금도 대지예술제를 끌어올리고 있는 큰 힘을 가지고 있다.

다랭이논에 없어서는 안 될 것이 있다. 그것은 바로 농작물을 보호하기 위해 설치하는 허수아비다. 작가들은 허수아비에 관심을 갖게 되었고, 에치고 츠마리의 다랭이논에서는 이런 허수아비 작품을 볼 수 있다. 오스칼의 '허수아비 프로젝트'는 다랭이논 소유자와 가족들의 실루엣을 실물크기의 빨간색 판으로 만들었다. 각 허수아비에는 사람들의 이름과 생년월일이 기재되어 있다. 가장 인상적인 허수아비는 엄마에게 안겨 있는 아이를 표현한 것으로, 다른 허수아비에 비해 이것은 두 사람을 하나의 허수아비로 표현했다. 설치 당시 4살이었던 이 아이가 지금은 고등학생(2015년 기준)이 되었다. 허수아비는 논에 꽂는 형태의 임시구조물로 이 지역에 내리는 2~4m나 되는 폭설을 견디기는 어렵다. 겨울이 오기 전 11월 초에 걷어두었다가 이듬해 4월에 다시 설치하는 수고가 필요하다. 이런 작업은 해마다 이루어지기에 작가나 NPO 법인이 할 수 있는 일이 아니다. 이것은 취락의 주민들이 직접 관리해 주어야 하는데 이런 번거로움

허수아비 프로젝트(by Oscar Oiwa) 농작물 보호를 위해 필요한 허수아비를 작품으로 만들었으며, 빨간 허수아비는 토지 소유자의 실루엣이다.

3 _ 대지예술제의 예술작품들

자투리땅을 활용한 다양한 작품

에도 불구하고 마을 주민들은 매년 이런 일을 기꺼이 하고 있다.

척박했던 환경조건에서 태어난 다랭이논은 경사지형으로 인하여 발생할 수밖에 없는 자투리땅이 곳곳에 존재한다. 도로의 곡선반경으로 생겨난 땅, 급경사면 부지, 높이차로 인한 언덕 위의 땅, 소규모 부지 등과 같이 크고 작은 다양한 형태의 공간이 발생한다. 작가들은 이렇게 버려진 땅을 예술작품을 설치하는 미술관으로 활용했다. 그 장소에 가장 적

제1장 농촌, 예술을 입다

자투리땅을 활용한 다양한 작품

합한 작품, 그 장소가 아니면 의미가 없는 사이트 스페시픽한 작품을 만들었다. 특히 '농무대'의 주변에 있는 조야마에는 이런 작품들이 집약적으로 존재한다. 'O△□의 탑과 고추잠자리', '리버스 시티', '요새 61', '지금을 즐기자', '물의 풀' 등은 그런 땅을 활용한 작품들이다.

이런 규모의 작품을 미술관에 설치하려면 넓은 면적이 필요하지만 다랭이논의 주변에는 우리에게 보이지 않는 버려진 땅이 많다. 이렇게 자

3 _ 대지예술제의 예술작품들

투리땅에 설치한 작품들은 농부들이 일상생활을 하는 동안에도 볼 수 있다. 농사를 지으러 갈 때, 농사일을 하다가 잠시 쉴 때, 나물을 캐러갈 때, 집으로 돌아갈 때 등등. 예술작품을 보기 위해 미술관을 갈 필요가 없다. 일상 속에서 예술을 느끼고, 예술이 일상 속으로 들어온 것이다.

'카미에비이케 명화관'은 개인적으로 기억에 남는 작품이다. 뭉크, 페르멜, 레오나르도다빈치, 밀레 등의 명화에 등장하는 인물을 카미에비이케 취락에 사는 20세대의 주민들이 연출한 작품이다. 명화의 풍경을 지역의 풍경에서 찾아 명화와 동일한 장면을 연출한 사진을 전시하였다. 명화를 연출할 주민은 신청을 받아서 진행했는데 경쟁률이 가장 높았던 작품은 '모나리자'였다. 젊은 여성분이 그 역할에 선정되었지만 취락의 모든 주민들이 신청을 했었다고 한다. 믿기지 않지만 20세대의 주민 모두가 신청한 걸까?

또 명화 '우유를 따르고 는 여인'은 취락의 주부가 마을축제를 준비하기 위하여 도부로쿠(탁주: 막걸리와 유사한 술)를 따르고 있는 모습으로 연출했다. 명화에서는 '우유'였지만 예술제 작품에서는 '도부로쿠'로 표현했다. 색깔은 거의 같아 '우유'인지 '도부로쿠'인지 사실 구분은 안 간다. 명화 '뭉크의 절규'는 취락의 한 아저씨가 아이를 부르고 있는 모습으로 연출했다. 얼굴이 어찌나 똑 같던지! 그 작품 앞에서 한참을 웃었다. 이 아저씨는 동네에서 지금도 "뭉크!, 뭉크!"라고 불린다고 한다. 명화 '최후의 만찬'은 집회소의 연회풍경으로 연출하였고, 고흐와 모네의 명화도 취락의 다양한 장소에서 나타났다.

이것을 통해 말하고 싶었던 것은 서양의 명화에서 나타나는 장면도 특별한 것이 아니라 취락의 일상생활과 유사하다는 것이다. 자신감을 잃은 사람들에게 그들의 일상생활도 그림이 될 수 있음을 예술을 통해 알려주

카미에비이케 명화관의 명화 전시 세계의 명화를 마을 주민들이 연기하는 사진들이 전시되어 있다.

카미에비이케 명화관(by Tetsuo Onari+Mikiko Takeuchi) 카비에비이케 명화관이 된 취락의 동계작업소의 외관(1)과 내부에는 마네의 '풀밭 위의 점심식사'(2)과 고흐의 '이삭 줍기'(3)를 연출하였다.

고자 한 작품이다. 카미에비이케 명화관은 취락의 동계작업소에 전시했는데 그 건물의 1층은 지역의 야채와 수공예품을 판매하는 뮤지엄숍으로 운영하였고 2층은 전시관으로 운영하였다. "저기에 찍힌 저 사람이 저예요"라고 말하는 주민의 웃는 얼굴을 항상 보고 싶다.

에치고 츠마리는 1년 중의 5개월 이상 눈이 쌓여 있기 때문에 농기구 등의 물건을 보관하기 위한 특별한 창고가 필요하다. 둥근 형태가 폭설로 인한 압력에 강해서 만들어지기 시작한 돔형 창고를 집집마다 볼 수 있다. 다른 지역에서 좀처럼 볼 수 없는 에치고 츠마리의 특징으로 작가들은 이런 돔형 창고를 활용한 작품을 만들었다. 돔형 창고의 외관에 그림을 그리거나 형태를 변형시키기도 하고 다른 기능을 부여하기도 했다.

어디 이것뿐이겠는가? 농사에 필요한 비료를 담아두는 통을 동물모양으로 변형시킨 특별한 디자인도 볼 수 있다. 이 비료통을 처음 보았을 때는 작품이라고 인지하기보다는 저런 형태의 제품도 있나? 하고 생각하기도 했다.

우리나라의 논 한가운데에 있는 원두막과 같은 기능을 하는 작은 건물이 있다. 이 작품은 주변의 농경지를 비롯한 환경에 순응할 수 있도록 외관에 거울을 붙여 눈에 띄지 않도록 만들었다.

에치고 츠마리에서 많이 볼 수 있는 것 중의 하나가 눈이다. '에치고 츠마리 매력발견사업'에서 입선한 작품 중에도 '눈'과 관련된 요소가 많았다. 물론 여름에 방문하면 눈을 볼 수 없지만. 폭설로 인하여 겨울철 이곳을 찾을 수 없게 만드는 것 중의 하나이기도 하다. 이런 눈을 활용한 작품은 겨울에 눈과 친해질 수 있는 축제에서 볼 수 있다. 예술제 기간에는 제설차나 눈사람을 통해 그것을 체험할 수 있다.

에치고 츠마리의 험난한 자연으로부터 인간의 생활을 지키기 위해 만

이 지역에서 흔히 볼 수 있는 오두막(1), 창고(2), 비료통(3)을 예술품화한 작품

노란꽃(by Jose de Gulmaraes) 대지예술제를 안내하는 사인으로 지역마다의 상징요소를 상부에 아이콘화하여 표현하였다.

▶ 3 _ 대지예술제의 예술작품들

들어온 기술로서 사방댐, 폭설방지책, 스노우제트, 터널, 수력발전댐, 송전선 등의 토목구조물에 초점을 둔 작품도 다수 존재한다.

여기저기 다니다보면 눈에 띄는 것 중의 하나가 안내판이다. 안내판은 노란색으로 주변 농경지의 녹색과도 잘 어울린다. 녹색과 대비되어 어디서나 눈에 띄어 길 찾기에도 편리하다. 안내판은 꽃을 표현한 것으로 안내판 위에 있는 그림은 지역의 식물, 동물을 그림으로 표현한 것이다.

공공사업을 예술화한 작품

상설전시를 위한 작품을 만들 수 있는 가장 좋은 방법 중의 하나는 공공사업을 활용하는 것이 될 수 있다. 공공사업에는 공원조성, 도로건설, 주차장조성, 화장실설치, 철도정비 등이 있는데, 이러한 공공사업은 입찰 방식으로 진행하다보니 표준화된 평범한 디자인이 되거나 주변과의 조화를 고려하지 않은 조각품을 두는 정도였다. 공공사업을 행정에서 하다보면 예술적 감각이 배제되기 마련인데 에치고 츠마리에서는 공공사업을 예술작품으로 남길 수 있도록 했다. 여기서는 도로건설이나 공원조성에 처음부터 작가가 참여하여 예술작품으로 탄생하였다.

'공원조성사업' 중에서 쓰레기 투기장을 오아시스로 만든 '포템킨'은 아주 인상 깊은 작품이다. 이곳은 가마가와(釜川)에 인접한 부지로 마을의 산업폐기물이 불법으로 투척되어 주민들의 민원이 많았던 곳이다. 쓰레기를 투기하기 전에는 주민들의 놀이장소였으나 쓰레기가 쌓이면서 주민들은 추억이 있는 공간, 추억을 만들 공간을 잃게 된 것이다. 이곳은 핀란드의 건축가 그룹 '카사그란디&린다 건축사무소'에 의해 쓰레기장은

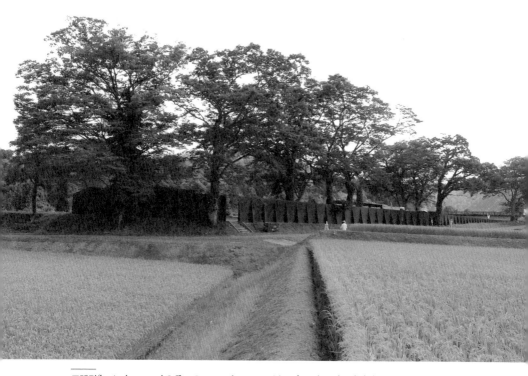

포템킨(by Architectural Office Casagrande & Rintala) 기존 수목을 최대한 살려서 공원을 조성
하였고, 외곽을 코르텐강으로 둘러싸인 배 모양이고 내부에는 마을 주민들을 위한 휴식공간
을 조성하였다.

아름다운 공원으로 다시 태어났다.

공원 외곽은 코르텐강(내후성 강판)으로 둘러싼 배 모양이고, 내부는
단순한 디자인으로 깔끔하게 연출했다. 의미 없는 식재요소를 최대한 없
애고, 맑게 만들자는데 의견이 모아졌다. 진입구에서 보면 공원은 철로
둘러싸인 배 속으로 들어가는 듯한 모습이다. 입구를 지나면 원래 있었
던 나무를 그대로 남겨둔 고목정원이 있고, 그 안쪽으로 들어가면 하얀
자갈을 깐 정원과 타이어로 만든 그네가 있다. 가장 안쪽에는 느티나무
열 그루가 있고 그곳에 정자를 설치하여 하천을 조망할 수 있게 했다. 주
민들은 여기서 집회를 하기도 하고 모여 놀기도 하는 여러 가지 형태로

활용하고 있다. 이전에 쓰레기 투기장이었기 때문에 공원으로 만들어진 후에는 쓰레기 버리는 장소가 되지 않도록 하기 위하여 매일 매일 청소하면서 주민들에 의한 실질적인 관리를 통해 잘 지켜지고 있다. 더군다나 하얀 자갈의 흰색을 지키기 위해 청소는 물론이고 한 포기의 풀도 허용하지 않겠다는 의지를 지켜가고 있다.

'도로개량사업' 중에서 좁은 곡선도로를 넓은 직선도로로 개량하면서 길과 길 사이에 발생하는 자투리 공간을 '창작의 정원'으로 만든 사례가 있다. 이런 공간이 발생하면 보통 비탈면 녹화로 처리하지만 여기에 작가인 쓰치야 키미오와 지역주민, 고헤비부대의 협동에 의해 '창작의 정원'으로 완성하게 되었다. 이 공원은 현지조사와 수차례의 워크숍을 반복하면서 초승달 모양의 공간이 여러 겹으로 둘러싸인 화단으로 계획하였다.

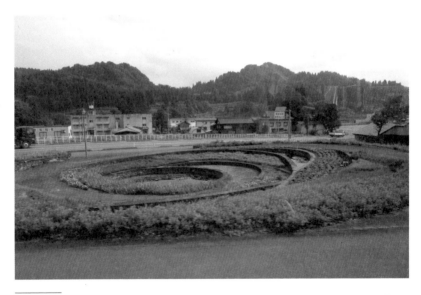

창작의 정원(by Kimio Tsuchiya) 도로개량으로 발생한 자투리공간을 작가, 지역주민, 고헤비부대의 협동에 의해 화단으로 조성하였다.

약 12,000주의 꽃을 심어 아름다운 화단이 완성되었다.

가와니시지역에 코티지를 건설하려는 공공사업을 제임스 터렐에 의해 '빛의 관'이라는 체험형 숙박시설로 만들었다. 제임스 터렐은 공간 속에서 빛의 효과를 통하여 메시지를 전달해 온 작가이지만 '빛의 관'에서는 빛을 통해 사람을 연결하고자 관람객이 작품에서 숙박할 수 있게 했다. '빛의 관'은 언덕 위의 평지에 위치하고 있어 여기에서 주변으로의 부감조망(내려다보이는 조망)이 좋고 하늘이 잘 보이는 환경조건을 갖고 있다.

'빛의 관'의 1층에는 목욕탕과 화장실과 침실이 있고, 2층에는 부엌과 거실이 있다. 내부 공간의 바닥은 빛으로 구획되어 있고, 욕실에는 광파이버가 매입되어 있다. 2층의 천정 위에 슬라이딩 지붕이 있고 이 지붕이 열리면 하늘을 볼 수 있다. 시간에 따라 날씨에 따라 계절에 따라 변화하는 하늘을 볼 수 있다. 낮의 하늘은 관람시간에 볼 수 있지만 관람시간 이외의 시간대인 새벽이나 밤의 하늘은 이곳에 머무는 사람들의

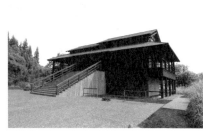

빛의 관(by James Turrell) 숙박할 수 있는 시설로써, 2층 천정 위의 지붕이 슬라이딩으로 열리고 있고 시시각각으로 변화하는 하늘을 감상할 수 있다.

3 _ 대지예술제의 예술작품들

것이다.

나가노현과 니가타현을 연결하는 JR 이야마선(飯山線) 아트프로젝트는 특별하다고 할 수 있다. 에치고 츠마리를 통과하는 이야마선의 철도역에 예술작품을 설치함으로써 역전광장이 지역과 도시의 교류거점이 되도록 했다. 에치고 츠마리 지역에는 이야마선의 역이 10개 있는데 2015년까지 아트프로젝트를 실시한 곳은 게조역, 에치고 다자와역, 도이치(土市)역 그리고 에치고 미즈사와역이다. 예술작품은 역 주변에 위치한 지역의 특색과 연계된 테마를 잡았다. 작품은 플랫폼과 평행하게 배치해서 기차를 탈 때, 혹은 기차에서 내릴 때, 또 기차를 기다릴 때나 통과하는 기차 속에서도 작품을 볼 수 있도록 했다.

게조역에는 높이 12m의 '가야부키(茅葺き)로 만든 탑'이 있는데 워낙 높아서 달리는 기차나 멀리서도 보여 이 지역의 상징이 되고 있다. 이 지역에는 가야부키 장인이 많아서 게조역의 테마를 가야부키와 연결시켰다. 탑의 내부에는 이 지역의 주민들이 기증해준 오래된 가구와 농기구가 걸려있고 이들은 지역의 생활을 알 수 있는 민속박물관 역할을 하게 되었다. 탑은 규모가 작고 높이가 높아 한꺼번에 많은 인원이 들어갈 수는 없는 아쉬움은 있다. 내부에 들어가면 꼭대기 근처까지 근접할 수 있는 계단이 있어 내부를 가까이에서 볼 수 있다.

에치고 다자와역에는 플랫폼과 평행하게 좁고 긴 형태의 '배의 집'이 있다. 지금 이곳은 육지지만 원래는 바다였음을 작품으로 표현하고 있다. '배의 집'은 배를 두기 위해 만든 목재건물이지만 6m 폭설에도 견딜 수 있도록 설계되었다. 이 건물은 내벽과 외벽이 모두 목재로 마감되어 전시공간에 있으면 부드러운 자연광이 감싸고 있는 것 같은 느낌이 들게 한다. 이곳에는 에어컨이 전혀 없는데 30도가 넘는 한여름에도 냉방장치

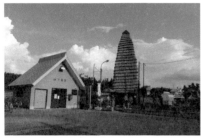
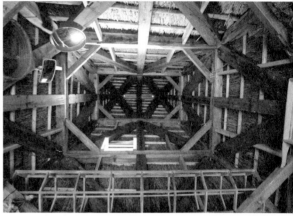

게조역 '가야부키로 만든 탑'(by MIKAN+Sogabe Lab, Kanagawa University)의 외부와 내부의 모습으로, 외부는 철도역과 인접해 있으며, 내부에는 생활용품들이 전시되어 있다.

가 필요 없을 정도로 바람이 잘 통하고 시원하게 되어있다. '배의 집'에 들어서면 첫 번째 공간에 '미래로의 항해'를 의미하는 어선이 있고, 이것은 무수히 많은 종자로 덮여 있다. 안쪽 공간에는 '물에서 탄생한 마음의 지팡이'라는 작품이 있는데, 샘물이 담긴 수조 주변에 춤추듯이 오르는 지팡이를 볼 수 있다.

　도이치역과 에치고 미즈사와역 주변에는 에치고 츠마리에서 흔히 볼 수 있는 반원형 창고를 개조한 건물에 '키스 앤 굳바이(Kiss & Goodbye)'라는 그림책을 재현한 작품이 전시되어 있다. '키스 앤 굳바이'는 대만에서 인기 있는 그림책 작가인 지미 랴오가 에치고 츠마리와 열차를 무대로 하여 도시와 지역을 연계한 그림책. 일본에서는 '행복의 티켓'이라는 제목으로 발간되었다. 내용은 부모를 잃은 어린 남자아이가 할아버지 댁의 개와 함께 할아버지 댁을 찾아가면서 만나게 되는 다랭이논, 주변 산, 하천 등 에치고 츠마리 풍경을 묘사한 것이다. 도이치역은 그림책에서 할

　　　　　　　　3 _ 대지예술제의 예술작품들

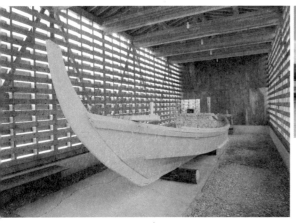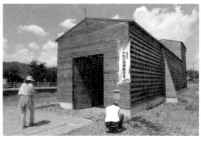

에치고 다자와역 '배의 집'(by Atelier Bow-Wow+Tsukamoto Lab.+Tokyo Institute of Technology)의 외부와 내부로써, 나무로 만든 건물과 건물내부에는 어선이 있다.

아버지를 만난 곳으로써 입체적인 느낌의 그림책으로 연출했다. 건물 지붕에는 부엉이 조형물이 있고, 건물 내벽에는 그림책의 원화가 전시되어 있으며, 건물 내부중앙에 설치된 대형화면을 통하여 그림책 내용들이 애니메이션으로 펼쳐지고 있다. 건물 내부공간이 워낙 좁다보니 스피커도 없는 탓에 애니메이션에서 말이 나오지 않지만 그림책의 내용을 모르는 사람이 없을 정도다. 이곳에 들어오는 모든 사람들을 동심의 세계로 돌아갈 수 있도록 만들어진 공간이다. 잃어버린 시간을 찾아가고 있는 착각을 일으키는 곳이다.

이 외에도 차를 타고 다음 작품으로 이동할 때 창밖으로 보이는 작품들이 있다. 여기에는 공원조성사업으로 설치한 작품, 개인의 땅에 설치한 작품, 도로 옆의 연도공간에 설치한 작품 등 다양한 방식으로 조성되어 있다. 이동하는 속도를 고려하여 잘 보일 수 있도록 계획된 작품이다.

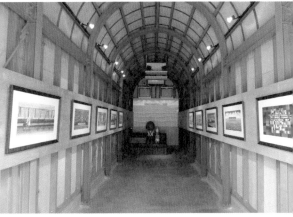

도이치역 '키스 앤 굳바이'(by Jimmy Liao)의 외부와 내부로써, 건물 지붕에는 부엉이 조형물이 있고, 건물 내벽에는 그림책의 원화가 전시되어 있다

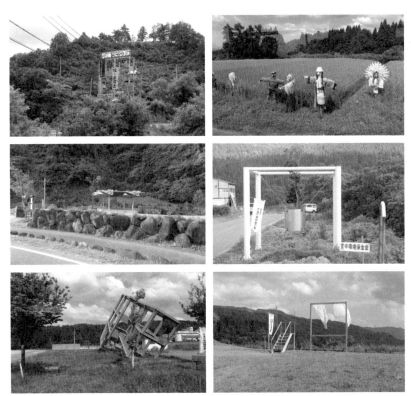

이동할 때 창 밖으로 보이는 도로변 작품

3 _ 대지예술제의 예술작품들

4

대지예술제를 이끄는 사람들

대지예술제가 다른 예술제와 다른 큰 차이점 중의 하나는 참여하는 사람들에 있다고 여겨진다. 지금까지 20여 년 동안 6회의 예술제를 이어올 수 있었던 것에는 거기에 참여한 사람들에 주목할 필요가 있다.

대지예술제는 워낙 넓은 지역에서 전개되기 때문에 주민들의 참여 없이는 불가능하다고 해도 과언이 아니다. 주민들은 예술작품을 설치하기 위한 토지를 제공하는 것부터 예술작품을 제작하는 도우미, 작가가 머무는 동안의 음식제공, 예술제가 열리는 50일 동안의 행사참여, 예술제가 끝난 이후에는 설치되는 상설작품의 관리 등에 참여하게 된다.

그래도 3년에 한 번 열리는 50일 간의 대지예술제 개최기간에는 많은 인원이 필요하다. 이때는 주민들이 참여한다고 해도 에치고 츠마리의 전체 인구가 약 7만 명에 불과한데다 760㎢라는 넓은 지역과 50일간 이라는 장기간 개최되는 예술제에는 일시적으로 많은 인원이 필요하기 때문에 봉사자들의 도움도 절실하다. 대지예술제를 기획하면서 제1회 예술제

가 열리기 전부터 '고헤비부대'라는 봉사자를 모집했고 이들은 예술제의 중요한 일원이 되었다. 여기에 대지예술제를 총괄하는 'NPO 법인 사토야마 협동기구'라는 단체가 있기에 지금도 예술제가 열리고 앞으로도 지속될 수 있을 것이다.

예 술 제 의 주 인 은 바 로 , 주 민 이 다

2015년 7월 26일부터 9월 13일까지 50일 동안 제6회 대지예술제가 개최되었다. 이전에는 2000년 7월 20일부터 9월 10일까지(53일간), 2003년 7월 20일부터 9월 7일까지(50일간), 2006년 7월 23일부터 9월 10일까지(50일간), 2009년 7월 26일부터 9월 13일까지(50일간), 2012년 7월 29일부터 9월 17일까지(51일간)이었다. 이 기간들의 공통점은 '한여름'이라는 점이다. 한국에서도 여름휴가기간에 해당된다. 니가타현은 한국과 비슷한 위도에 위치하면서 습도가 높아 한국의 여름보다는 고온이 지속된다. 그러다보니 방문객 입장에서는 3년에 한번 열리는 대지예술제를 왜 이렇

신록이 우거진 계절, 한여름

땀을 뻘뻘 흘리면서 작품을 찾아가는 모습

게 한여름에 개최하지? 라는 불만이 나올 수도 있을 것이다. 그렇지만 '한여름'의 개최는 이 지역의 기후특성과 주민참여를 고려한 최선이었다고 본다.

에치고 츠마리는 11월부터 다음해 3월까지 눈이 오기 때문에 4월부터 10월까지만 농사를 짓거나 활동을 할 수 있다. 눈이 오는 기간에는 주민들이 한가해서 예술제 참여는 가능하지만 사람이 다닐 수 없을 정도로 폭설이 내리기 때문에 예술제는 엄두조차 낼 수 없다. 그러니 실질적으로 예술제가 가능한 기간은 5월부터 10월까지가 될 것이다. 그런데 농사가 주업인 이 지역 사람들의 밭 갈기, 씨 뿌리기, 모내기, 풀베기, 벼 베기 등 농사일정을 고려하면 주민들이 참여할 수 있는 기간은 한여름이 될 수밖에 없다는 결론에 이른다. 이것만 보아도 대지예술제는 방문객을 위한 것이 아니라 주민들을 위한 예술제임을 증명해주는 것이다. 땀을 뻘뻘 흘리면서 여기저기 흩어져있는 작품을 찾아다니며 한여름에 개최하는 것에 불만을 표현했던 것이 부끄럽게 느껴진다.

대지예술제의 작품들은 대부분 외부공간에 설치된다. 취락, 농경지, 자투리땅, 빈집 등과 같이 공공공간이 아니라 사유지인 남의 땅에 설치된다. 그러나 작가들이 예술작품을 설치하기 위해서는 토지 소유자에게 사용승인을 받아야 한다. 예술제 초기에는 토지 소유자의 동의를 받기에 어려움이 많았다. 소유자가 더 이상 농사를 짓지 않더라도 내 땅에 다른 사람이 들어오는 것은 싫다는 것이다. 그래서 1회 예술제에서는 작품을 전시한 마을의 수가 3개에 불과했다. 하지만 5회 예술제에서 110개 마을로 확대된 것을 보면 주민들의 참여가 적극적으로 이루어지고 있다는 것을 보여주는 대목이기도하다.

예술제 기간에만 설치하는 기획전시작품은 50일 정도만 토지를 사용

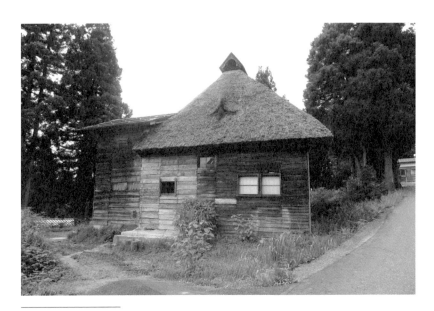

개인 소유의 빈집을 활용

개인 사유지인 논의 일부를 활용

제1장 농촌, 예술을 입다

나무에 색칠하는 일은 졸업생이 담당

음식을 만드는 일은 취락의 어머니들이 담당

4 _ 대지예술제를 이끄는 사람들

하지만 예술제가 끝난 후까지 설치하는 상설전시작품은 사용승인 기간이 길어지게 된다. 상설작품 중에서 'O△口의 탑과 고추잠자리'나 '리버스 시티'와 같이 현재 농경지로 사용하지 못하는 자투리땅의 경우에는 비교적 동의를 구하기 쉬울 수도 있다. 그러나 '다랭이논'이나 '허수아비 프로젝트'와 같은 작품처럼 농경지에 설치하는 작품의 경우에는 토지 소유자의 동의를 구하는 데 많은 정성을 들여야 했다. 남의 땅에 상설작품을 설치한다는 것이야말로 주민의 것이 된다.

대지예술제의 작품은 특정장소를 위해 만들어지는 사이트 스페시픽한 것이 많다. 작가가 작품을 다른 장소에서 미리 제작해서 운반해 오는 것이 아니라 현지에서 영감을 받아 현지의 재료로 제작한다. 게다가 외부에 설치하는 작품이기에 규모가 커질 수밖에 없고, 대규모 작품을 만드는 데는 작가 혼자의 힘으로는 불가능할 수 있다. 그런데 아무리 큰 작품이라고 하더라도 지역 주민들에게 힘을 빌리면 가능하게 된다.

현지의 재료로 작품을 제작하는 데에는 외부에서 온 기술자보다 지역의 재료를 다루는데 능숙한 주민들이 훨씬 낫다. 또 작가들도 지역 사람들이 함께 할 수 있는 작품으로 구상하는 측면도 있다. 노인들에게는 연륜을 통해 터득한 지혜와 기술이 있고, 작품설치에서도 서로 손발이 잘 맞아 능숙하게 할 수 있기 때문이다. 예술제의 작품에서 많은 양의 바느질을 하는 것이나, 대규모 토담을 쌓는 일이나, 음식을 만드는 일에 주민들의 힘이 절대적으로 필요하다. 특히 시내가 아니라 작은 마을에서 이루어지는 경우에는 외부에서 기술자가 들어가는 것보다 훨씬 경제적이기도 하다.

주민들이 작품을 제작하는데 직접 참여하게 되면 해당 작품을 설명하는 도슨트도 필요 없게 될 수 있다. 주민들이 직접 설명할 수 있기 때문

이다. 대지예술제의 전시작품수가 워낙 많아서 별도의 도슨트도 필요하고 이들에 대한 교육도 필요하지만 주민들이 작품 제작에 참여했다면 작품 설명도 가능할 것이다. 작품을 제작하면서 생긴 에피소드도 별다른 교육 없이 자연스럽게 설명할 수 있게 된다.

매회 상설전시작품으로 남게 되는 작품이 100개가 넘고 전체를 합하면 800여 개에 이른다. 이 정도의 수량이면 미술관에 있어도 관리가 용이하지 않을 텐데 예술제의 작품들은 외부에 있고 작품 간의 거리도 떨어져 있어서 작품을 관리하는 데에는 많은 어려움이 발생한다.

예술작품은 관리하지 않으면 금방 부서지기에 관리되어야 한다. 그런데 주민들이 작품을 제작하면 관리에도 도움이 될 수 있다. 작가가 만든 작품을 관리만 주민들에게 맡기면 그것은 일이 될 수 있지만, 주민이 참여한 작품을 주민이 관리한다면 다르게 받아들일 수 있다. 자기가 만든 작품이기에 애착을 가지고 지킬 수 있기 때문이다.

대지예술제를 위하여 주민들이 자기의 땅을 제공하고, 작품을 함께 제작하고, 자연스럽게 작품을 설명하고, 스스로 작품을 관리한다는 것은 예술제의 주인이 주민임을 말해주는 대목이다.

예술제를 서포트하는 고헤비부대

대지예술제는 많은 사람들의 지원과 협동에 의해 성립되고 있는데 이중에서도 '고헤비부대'를 빼고서는 말할 수 없을 것이다. '고헤비부대'는 대지예술제를 도와주는 서포터의 총칭으로, 서포터의 한 사람 한 사람을 '고헤비'라고 부른다. 이 서포터의 존재가 대지예술제의 중요한 특징이기

도 하고 중요한 의미를 갖고 있다.

　'고헤비부대'는 누군가의 보호나 감독 하에서 실시하는 체험학습도 아니고, 목표나 규칙, 또는 리더가 존재하는 조직도 아니다. 멤버는 유동적이고, 중학생부터 80대까지 폭넓은 세대의 사람들이 도쿄를 중심으로 일본 전국에서 모인다. 전문분야에 있어서도 미술이나 건축뿐 아니라 경제, 사회, 복지, 어학 등을 배우는 학생, 주부, 직장인, 작가, 스태프의 가족까지 다양한 사람들이 참여한다. 실로 세대, 장르, 지역을 초월한 모임이라고 할 수 있다.

　'고헤비부대'가 하는 일은 작품관리, 작품제작, 손님안내, 눈치우기, 농사일, 일손돕기 등 '대지예술제'와 관련된 모든 활동을 서포트하고 에치고 츠마리에서의 활동 속에서 각자가 하고 싶은 것과 살리고 싶은 것을 찾아서 스스로 활동한다.

　'고헤비부대'는 매회 대지예술제를 시작하기 전에 모집한다. '고헤비부대'의 자격으로는 에치고 츠마리에서 활동해 보고 싶은 사람, 사람들과 만나는 것을 좋아하는 사람, 뚝딱뚝딱 손으로 만드는 것을 좋아하는 사람, 취미와 특기를 살리고 싶은 사람이 지원할 수 있다. 외국에서 온 고헤비부대도 있는데 제6회 예술제를 시작하기 전에는 무려 10개국에서 참여를 요청해왔다. 외국인 고헤비부대도 일본인 고헤비부대와 마찬가지로 작품을 만들기도 하고 페스티벌 운영에 관여하기도 한다.

　'고헤비부대'는 대지예술제가 열리는 기간 동안에는 공동생활을 하게 된다. 6시 반에 일어나서 각자의 방을 청소하고 6시 45분에 아침밥을 먹고 7시 40분에 버스를 타고 '키나레'로 간다. 8시에는 '키나레'에 모두 모여 아침조회를 하고 8시 30분에 각자가 맡은 업무지에 가서 10시에 개관을 하고 5시 30분에 폐관을 한다. 저녁 6시 30분부터 7시 30분까지 '키

고헤비부대의 숙박시설(산쇼 하우스)　　　고헤비부대의 식사공간(산쇼 하우스)

나레'에 모여 입금과 활동보고를 한 후 7시 30분에 숙소로 돌아와 온천을 하고 8시 30분에 저녁식사를 한 후 10시에 문단속을 하고 12시에 취침을 하는 꽉 짜여진 생활을 하게 된다.

'고헤비부대'는 폐교를 활용해 숙박시설로 만든 '산쇼 하우스' 등에서 생활한다. 취락의 어머니들이 이들을 위한 밥을 해 주시는데 아침식사는 100엔, 저녁식사는 300엔. 너무 저렴한 것이 아닌가 생각했는데 취락의 어머니들은 그것도 기쁘게 생각한다고 한다. 에치고 츠마리를 위해 애써 주는 그들을 위한 주민들의 배려라고 한다.

대지예술제에서 '고헤비부대'가 담당하는 가장 중요한 일은 각 작품회장에서 손님을 맞이하는 일이다. 작품이 에치고 츠마리의 전역에 넓게 퍼져있기 때문에 각 작품마다 손님안내, 작품관리 등이 필요하다. 작품회장에 '고헤비부대'가 파견되고, 지역 주민들과 함께 활동하게 된다.

에치고 츠마리에는 많은 작품이 있기 때문에 작품마다 누구를 파견할 것인지 아침에 화이트보드에 써서 지시한다. 어떤 작품에 누가 들어가는지 볼 수 있는 표의 형태로 작성되어 있다. 최근에는 IT 기술이 워낙 발

달해서 IT로 하자는 의견도 있었지만 도중에 갑자기 봉사자가 바뀔 수도 있는데 그럴 경우 쉽게 지우고 변경할 수 있도록 하기 위해 화이트보드를 고집하고 있다. 모두가 한 번에 볼 수 있는 보드가 유용하다는 것과 노인들도 함께 볼 수 있는 방법이어야 한다는 것이다. '고혜비부대'는 가능한 한 페이스-투-페이스로 하는 것이 특징이어서 가능한 한 식사도 함께 한다. '고혜비부대'의 중요한 특징 중의 하나는 리더가 없다는 것이다. 리더가 있으면 조직이 있어야 하기 때문에 매회 대지예술제의 사무국과 협의하면서 하고 있다.

우리가 답사 작품을 방문할 때마다 여러 명의 '고혜비부대'를 만날 수 있었다. 가장 인상에 남는 것은 도이치역과 에치고 미즈사와역에 있는 작품 '키스 앤 굿바이(Kiss & Goodbye)'에서 만난 초등학생 고혜비였다. 과연 초등학생이 무엇을 할 수 있을까? 하고 의문을 품었지만 그것도 잠시였다. 그 학생들은 패스포트에 스탬프를 찍어 주고 간단한 설명도 해 주면서 그들의 역할을 충실히 수행하고 있었다. 이 작품은 아이들이 많이 찾는 작품이기에 고령자보다는 방문객과 비슷한 연령대의 고혜비를 배치한 것 같다.

작품 '두더지의 집'을 방문했을 때에는 그 취락의 노인쯤으로 보이는 분들이 방문객을 맞이하고 있었다. 한 번에 수십 명이 방문하게 되면 패스포트에 스탬프를 찍는 것만도 시간이 꽤 걸린다. 우리 일행이 32명이나 되다보니 스탬프 찍는 것도 큰일이다. 그러니 단체가 방문할만한 곳, 대형 버스의 접근이 가능한 작품에는 여러 명의 고혜비가 필요할 것이다.

작품 '포템킨'을 방문했을 때에는 대학생쯤으로 보이는 젊은 고혜비 1명이 그곳을 지키고 있었다. 혼자서 점심은 어떻게 먹느냐고 물었더니 아침에 출발할 때 점심을 사가지고 온다고 한다. 하루 종일 혼자서 이곳을

고헤비 초등학생 고헤비(1), 지역주민 고헤비(2), 대학생 고헤비(3)

지키다니! 만약 50일 동안 같은 작품에 배당되면 어떻게 하지? 라고 쓸데
없는 생각까지 하게 되었다.

　또 '고헤비부대'의 활동 중에서 한층 발전된 것이 가이드이다. 이들은
'가이드팀'이라고 불릴 정도의 단체가 결성되어있다. 가이드팀은 공무원
을 했던 사람, 음식점을 경영하는 사람, 회사에 다니는 사람, 초등학교
의 미술교사 등으로 구성되어 있다. 모두 여성으로 밝고 활기차고 공부

도 열심히 한다. 가이드들은 금요일 저녁에 에치고 츠마리에 도착해서 회의를 하고 토요일과 일요일에 가이드를 하고 일요일 밤에 집으로 돌아간다. 전문 가이드에게도 지지 않을 정도로 전문적이고 활동적인 서비스를 한다. 아침 9시에 도카마치역에 도착해서 투어버스 회사의 직원들과 회의를 하고 10시에 각 코스별로 탑승한다. 그녀들의 원기는 여행객과 츠마리가 연결되도록 하고, 그녀들의 설명은 자기도 모르는 사이에 방문객 스스로를 에치고 츠마리의 팬으로 만들어준다.

우리도 답사차량에 동승해서 작품안내와 작품설명을 해 주실 가이드 한분을 만났다. 답사하는 작품 하나하나의 의미, 특징, 주민과의 관계에 이르기까지 상세하게 설명해 주었다. 우리가 답사하는 작품마다 관련된 자료를 모아서 미리 파일에 정리해서 가지고 온 성의에 놀랐다. 봉사자라고 믿기 어려울 정도였다. 그녀는 15년 전인 2000년 제1회 대지예술제에 왔다가 2003년부터 봉사활동을 시작하게 되었다고 한다. 처음에는 작품회장에서 스탬프를 찍는 일을 하다가 2006년부터 작품투어에 가이드로 참여하게 되었단다. 현재 초등학교 미술교사로 있는 그녀는 여름방학을

가이드팀의 활동 가이드 한분은 작품별로 상세한 설명을 해주고 있고, 또 한분은 지도를 활용하여 위치를 설명해 주고 있다.

활용해서 참가하고 있다. 그녀는 매회 새로운 작품을 만나는 것 뿐 아니라 여러 사람들과 만나는 재미도 있어서 즐겁게 참여하고 있다고 한다.

이렇게 넓은 지역에 펼쳐져 있는 대지예술제가 성공할 수 있었던 것은 아마도 이들 '고헤비부대'의 숨은 노력이 큰 힘이 되었을 것이다. 결국 어떤 일이든 사람이 중요하다는 것을 새삼 느끼게 해주었다.

5

디자인으로 전하는 지역 특산품

지역의 특산품은 그곳을 경험하지 못한 사람들에게는 지역을 알릴 수 있는 요소가 되고 그곳을 경험한 사람들에게는 지역을 오래 기억할 수 있는 요소가 된다. 그런 저런 이유로, 어떤 장소를 방문할 때 특산품으로 마음이 가는 것은 당연한 것일 수 있다. 미술관이나 박물관에서도 기념품숍을 통해 밖으로 나올 수 있도록 관람동선을 계획하는데 그렇게 되면 기념품샵에 들러 한번쯤은 기웃거리게 된다.

예술제에서도 에치고 츠마리를 알리기 위한 특산품과 대지예술제를 기억하게 하기 위한 상품을 만들고 판매하는 매장은 중요한 일이 되었다. 그 일환으로 대지예술제에서는 지역의 특산품을 디자인으로 전하기 위하여 지역의 특산품에 대한 리디자인 프로젝트를 시작했고, 특산품 리디자인으로 이루어낸 성과도 상당하다.

특산품의 리디자인 프로젝트

대지예술제를 개최하면서 많은 상품들이 특산품으로 탄생되었다. 특산품은 예술제를 기념하고 홍보하는 수단이기도 하지만 예술제에 참여하는 사람들과 일체감을 만들어내는 역할도 한다. 대지예술제에서도 지금까지 예술제 봉사자들과 참여한 예술가들이 개발한 다양한 아이템들이 있다.

제1회 예술제에서는 여타의 행사나 이벤트에서 흔히 볼 수 있는 상품들이 주를 이루었다. 상품에는 고헤비부대의 로고와 예술작품을 모티브로 한 티셔츠, 넥타이, 열쇠고리, 엽서, 과자 등과 책이 있다.

제2회에서는 일반적인 상품에서 탈피해서 예술제 이미지를 부각시키는 상품이 등장했다. 상품은 대지예술제 로고를 사용한 '참여하는 아트', 참여한 예술가에 의한 '가져가는 아트'의 콘셉트로 제작되었다. '고헤비(작은 뱀) 패턴의 티셔츠', '꽃피는 츠마리(구사마야요이 작품)의 브로치' 등이 있다.

제3회에서는 사토야마를 모티브로 지역을 알리는 상품이 만들어졌다. 상품은 참여한 예술가와 지역 제조업자가 협업하여 만든 상품으로 '츠마리 간식'과 '츠마리 상품'이 있으며, 지역의 개성을 느낄 수 있다. '츠마리 간식'에는 지역의 재료로 만든 쿠키와 콩과자, 지역의 전통과자인 박하사탕, 땅의 모양을 본떠 만든 과자 등이 있다. '츠마리 상품'에는 지역의 재료나 모티브를 사용한 티셔츠, 비누, 모자, 손수건 등이 있다.

제4회에서는 지역 특산품을 리디자인하는 프로젝트인 'Roooots'가 시작되었다. 'Roooots'는 지역 특산품과 디자이너를 매칭시켜 특산품의 질을 업그레이드하는 아트에 의한 지역협동 프로젝트이다. 지역의 매력과

창조의 힘으로 새로운 아이템을 만들어내고 지역을 활성화하자는 것이다. Roooots 상품은 주로 일상생활과 밀접한 것으로, 술, 막걸리, 쌀, 소바, 과자, 카스테라, 카레, 토트백, 엽서, 보자기 등이다. 대표적으로 '텐진바야시(天神囃子)', '농의 무(우오누마산 고시히카리)', '츠마리 소바', '츠마리 쌀(고시히카리 2홉)', '츠마리 갓' 등이 있다.

제5회에서는 특산품 리디자인 프로젝트가 지속되었고 새로운 상품이 더 많이 탄생했다. 2011년 10월부터 2012년 1월까지 에치고 츠마리의 특산품에 대한 디자인을 공개공모로 모집했다. 리디자인의 대상은 에치고 츠마리의 자연과 전통 음식을 리디자인하는 '음식부분'과 옛날부터 에치고 츠마리에 전해져온 전통적 직물기술과 최신의 가공기술을 사용해서 새로운 텍스타일을 제안하는 '의장부분'이다. 엄정한 심사와 제조업자와의 협의를 거쳐 25개 작품이 결정되었다. 대표상품으로 도카마치의 직물기술을 응용한 '핫비'와 '판초'가 탄생했다.

'Roooots'의 의미

'Roooots'는 농업과 아트가 만든 특산품으로 '츠마리를 지탱하는 뿌리=Roooots'로 정했다. 지역에 뿌리를 둔 것을 리디자인 하는 것으로, 지역의 매력을 최대한 살려서 리디자인 했고, 산촌의 소박함, 친숙함을 남기는 디자인을 했다. 'Roooots'에는 많은 크리에이터와 지역산업의 협동으로 탄생한 매력이 들어있고, 'Roooots'를 통해 지속가능한 산업진흥의 가능성을 찾았다.
'Roooots'라는 로고는 츠마리의 '뿌리(Roots)'와 loftwork에 등록한 '10,000명'의 크리에이터를 합해서 만들었다. 로고에 사용된 무지개색은 츠마리 지역이 갖고 있는 다양한 매력을 나타내고 있다.

5 _ 디자인으로 전하는 지역 특산품

대지예술제의 특산품 특산품 리디자인 프로젝트로 탄생한 제품들이다.

5 _ 디자인으로 전하는 지역 특산품

'Roooots'의 과정

특산품 리디자인 프로젝트('Roooots')는 발굴, 공모, 선발, 협동, 판매의 과정을 거친다.

발굴단계에서는 지역에 뿌리를 둔 특산품을 발굴한다. 지역의 기술, 생업, 역사를 중시하여 매력은 있지만 힘을 발휘하지 못하는 특산품을 선정한다.

공모단계에서는 10,000명의 디자이너들이 등록한 크리에이터 포탈사이트 loftwork.com을 통해 특산품의 패키지디자인을 web으로 공모한다. web 공모는 물리적 거리를 넘어선 새로운 만남과 콜라보레이션이 탄생할 수 있다.

선발단계에서는 디자인 심사를 거쳐 크리에이터의 작품을 선발한다. 심사위원은 키타가와 후람을 포함한 그래픽 디자이너, 로프트워크 대표 등이 실시한다.

협동단계에서는 선정된 크리에이터와 지역의 제조업자가 협동하여 특산품의 패키지를 리디자인하여 새로운 제품을 개발한다. 선정된 크리에이터는 에치고 츠마리를 방문하여 제조현장에서 생산자와 대화하면서 상품의 디테일 하나까지 마무리한다.

판매단계에서는 유통, 프로모션을 지원한다. Roooots 브랜드로써 프로모션한다.

디 자 인 으 로 전 하 는 특 산 품

에치고 츠마리의 특산품은 품질이 최상이었기 때문에 패키지 디자인을 통하여 많은 사람들이 살 수 있도록 하려고 했다. 이런 경우 상품 패키지

에서 가장 중요한 것은 상품 내용물에 대한 이미지가 잘 전달되도록 하는 것이다. 에치고 츠마리의 상품 몇 가지를 들여다보자.

'원주(原酒) 카스테라'는 일본주의 특징과 카스테라의 부드러운 맛을 동시에 표현했다. 예전에는 일본주 이미지를 붓으로 거칠게 표현하여 카스테라 맛을 전달하기 어려웠다. 그래서 일본주의 일본풍과 양과자의 서양풍이 조화롭게 표현되도록 했다. 패키지의 금색은 내용물의 색을 표현했고, 로고의 형태는 술방울과 카스테라가 입속으로 녹아드는 느낌을 표현했으며, 황색과 흰색의 대비로 일본풍과 서양풍의 조화를 의미할 수 있도록 했다.

'커피'는 대부분 콩의 이미지와 갈색을 메인컬러로 사용하지만 여기서는 꽃을 디자인 모티브로 도입했다. 브랜드마다 꽃 이름을 붙였고, 실제로 커피를 마셔도 꽃향기가 나기 때문에 꽃을 중앙에 배치했다.

도카마치시의 기모노 브랜드가 만든 보자기는 구사마 야요이의 '츠마리의 꽃'을 리디자인했다. 예전부터 기모노 마을로 번성하였던 도카마치가 가지고 있는 일본전통과 첨단기술, 그리고 크리에이터가 만든 디자인을 천 위에 표현했다.

'구운 밀과자'는 지역의 식재료와 아이디어로 새로운 과자를 만든 것이다. 기존의 패키지는 눈에 띄지 않았고 예술제 방문객도 참신한 디자인

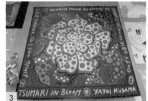

원주 카스테라(1), 커피(2), 츠마리의 꽃(3)

▶ 5_디자인으로 전하는 지역 특산품

구운 밀과자의 개별포장(1)과 전체포장(2)

을 원했다. 그래서 기린 캐릭터를 도입했고 이것은 밀과자의 얇고 긴 형태와 참깨 모양에서 따온 것이다.

'일본주 텐진바야시(天神囃子)'는 옛날부터 이 지역에서 오곡풍요를 기원하는 제사소리를 붙인 것이다. 이런 의미에서 '축하주' 이미지를 전하기 위해 일본에서 옛날부터 경사스러운 일이나 선물에 쓰이는 '포장끈'을 콘셉트로 하였다. 병 전체에는 다양한 색채의 스트라이프 포장을 패키지로 하였고, 병목에는 오곡풍요의 신을 대표하는 문양인 '매화'를 모티브로 한 '포장끈'을 묶었다.

'도부로쿠(탁주)'는 옛날부터 사람들에게 친숙했던 탁주로 피로연을 즐기는 사람들의 이미지를 담았다. 조용히 막걸리를 만들어 활기차게 마시고 많이 즐기는 사람들을 디자인 모티브로 사용했다.

'산포도 양갱'은 상자에 곁들인 산포도 그림으로 산촌의 과수를 표현했다. 신선하고 생기 있는 향기가 전달되는 느낌이다.

'수박당'은 이 지역이기에 가능한 손이 많이 가는 아름다운 패키지로, 펼치면 수박처럼 보인다. 패키지는 포장, 끈 제작, 매듭, 가공증명압인을

天神囃子
特別純米酒 300ml

¥1,280

天神囃子
特別本醸造 300ml

¥980

텐진바야시

5 _ 디자인으로 전하는 지역 특산품

도부로쿠(탁주)

모두 수작업으로 하여 상품성을 높였다. 포장을 펼치면 수박을 잘랐을 때 볼 수 있는 빨간색이 보이고 상품정보가 씨처럼 까맣게 적혀 있다.

'츠마리 소바'는 심플한 흰색 패키지에 그려진 여유 있는 타이포 그라피가 메밀의 특징을 표현한다. '옛시'와 같은 문자와 검정색으로 간결하게 표현하고 면의 줄어든 상태를 나타내기 위하여 문자의 아웃라인을 러프하게 디자인했다.

'돼지육포'는 츠마리 포크를 지역 양조주 마츠노이(松乃井)에 절인 것으로 '고귀한 돼지'를 콘셉트로 제작하였다. 돼지육포가 술자리를 활기 있게 만드는 '안주'라는 점에서 품격과 친밀감을 동시에 표현할 수 있는 '고귀한 돼지'라는 캐릭터를 만들어냈다.

수박당

돼지육포

오오누산 고시히카리 '농의 무' 디자인 디자인상을 수상하였다.

오오누산 고시히카리 '농의 무'는 태양과 물의 이미지를 모티브로 했고 정성스럽게 만든 쌀을 표현하기 위해 고급감 있는 인쇄기법을 사용했다. 일반 쌀은 빨간색으로 현미는 녹색으로 구분하여 눈에 띄게 디자인했다. 밥 한 공기 분량의 쌀을 가져갈 수 있도록 만든 쌀눈 형태의 패키지는 누구나 한번쯤 사고 싶게 만드는 돋보이는 디자인이다.

에치고 츠마리의 특산물은 상품 패키지 디자인만 보아도 즐거움을 주고, 가져가고 싶게 만든다. 디자인만으로도 이 지역 특산물이 충분히 전달되고 있음이 전해진다.

5 _ 디자인으로 전하는 지역 특산품

특 산 품 리 디 자 인 의 성 과

'Roooots'를 통해 2009년에 55개 상품이 탄생하였고, 2013년까지 90개 이상의 상품이 출시되었다. 'Roooots'는 디자인을 쇄신함으로써 세계인들에게도 통용되는 것으로 바뀌었고 방문객들에게 특별한 감동을 주게 되었다. 새로운 생명을 불어넣은 상품은 젊은 사람들과 지역을 연결하였고, 참가한 디자이너에게는 에치고 츠마리를 만나는 기회가 되었고, 지역의 매력에 빠지게 되었으며, 예술제에 참가하는 계기가 되었다.

'Roooots'는 지역을 알게 하는 커뮤니케이션 측면도 있고, 디자이너들에게는 자신의 디자인이 상품이 되는 흥미를 갖게 되었다. 'Roooots'는 지역의 산업진흥 측면에서 고용이 증가하였고 젊은 사람들이 지역에서 살 수 있다는 희망을 생각하게 하였다. 또한 이런 농촌에서 지방과 도심이 연결되는 것만이 아니라 지방과 세계가 연결된다는 점이 훌륭하다. 이것은 지역 사람들에게도 시야를 넓히는 기회가 될 것이다. 일본과 지역을 과소화와 고령화의 문제로만 취급하지 않고, 지역의 매력과 잠재력을 볼 수 있게 되었다.

'Roooots'의 성과는 크게 4가지를 들 수 있다.

첫째, Roooots는 퍼블릭 커뮤니케이션 부분에서 높이 평가되어 2010년 재단법인 일본산업디자인진흥회가 주최하는 'GOOD DESIGN상'을 수상했다. 지역의 특산물과 전국의 크리에이터를 연결해서 만든 Roooots 상품이 최대 20배의 매상을 기록하는 성과를 올리고 있다는 점이 높은 평가를 받았다.

둘째, 디자인 혁신으로 매상이 증가하거나 품절되는 상품도 속출했다. 에치고 츠마리의 각종 특산품 매상은 큰 폭으로 신장하였고 2006년 3회

예술제 개최기간의 매상보다 2009년 4회 예술제 개최기간의 매상이 작게는 3배에서 크게는 20배가 되는 상품도 탄생했다. 예를 들어 '박하사탕'은 15배, 츠마리 소바는 20배나 팔렸다.

셋째, 세계의 디자인 어워드에서도 다수 수상하였고 젊은 크리에이터의 실적 만들기에도 공헌하였다. 마츠모토 켄이치(松本健一)의 '우오누마산 고시히카리 농의 무'는 2010 One Show Design에서 Merit상을 수상했고, 구로야나기 준(黑柳潤)의 '특별 본양조주 텐진바야시'가 D&AD Awards 2010에서 은상을 수상하는 등 Roooots 작품이 세계적인 광고 및 디자인 어워드에서 높은 평가를 받고 있다. 이 외에도 도쿄 TDC상, Pentawards 2010, 아시아디자인상, 일본 패키지디자인 대상 등을 수상했다. Roooots는 실적이나 경력을 묻지 않고 공평한 공모를 통해서 젊은 크리에이터에게도 자신의 오리지널 디자인을 상품화하고 실적 만들기에 활용하는 기회를 제공하고 있다.

넷째, 복지시설과의 콜라보레이션이다. '구운 밀과자'가 전국 장애인시설을 대상으로 한 후생노동성 '행복 보내기' 프로젝트에서 최우수제품으로 선정되었다. 맛과 함께 패키지 디자인이 평가를 받은 것이다.

Roooots 브랜드는 각각의 상품디자인도 높은 평가를 받고 있다. 디자인북 '지역발 디자인은 불타고 있다'에서 'Roooots는 유니크한 시도로써, 모든 디자이너가 공개공모로 선정되고 지역을 향상시킨다.'라고 소개되었다.

'Roooots'의 특산품을 파는 곳도 빼놓을 수 없는 성과 중의 하나다. 전체 상품을 취급하는 곳으로는 마츠다이 설국 농경문화촌센터 '농무대'의 뮤지엄숍과 에치고 츠마리 사토야마 현대미술관 '키나레'의 뮤지엄숍이 있다. 일부 상품을 취급하는 점포로는 도카마치 시립 '사토야마과학관',

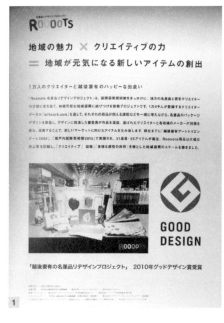

'Roooots'가 GOOD DESIGN상을 수상했다.(1) 츠
마리 소바는 매상이 20배나 상승하였다.(2) 디자인
상을 수상한 농의 무.(3) 구운 밀과자는 맛과 디자
인이 함께 평가를 받았다.(4)

에치고 마츠노야마 숲의 학교 '쿄로로', '그림책과 나무열매의 미술관', 에
치고 유자와역 비지터센터 내 '오리온서점' 등이 있다. 이외에도 수도권을
중심으로 한 백화점, 역, 공항, 호텔 등 많은 판매처를 개척하였다.

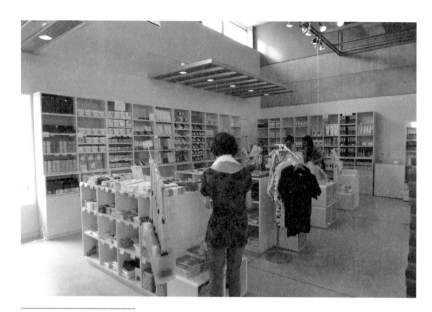

'키나레' 내의 특산물 판매장

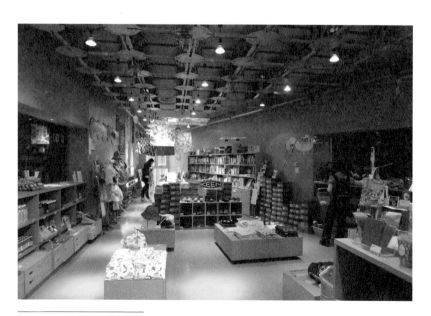

'농무대' 내의 특산품 판매매장

5 _ 디자인으로 전하는 지역 특산품

또 새로운 통신판매 사이트 '에치고 츠마리 온라인숍'도 세워 새로운 시장을 개척하게 되었다. 예술제 관련 점포에서의 매상은 약 1억 엔 이상이 되어 경제효과에 크게 공헌하고 있다. 2012년의 매상은 약 1억 4천만 엔이 되어 다른 지자체에서 견학을 오기도 하고, 다양한 미디어에 모델사업으로 게재되었다.

에치고 츠마리 온라인숍의 홈페이지(출처: http://www.tsumari-shop.jp/)

6

예술제에 관한 궁금한 이야기

대지예술제의 작품들을 돌아보면서 몇 가지 궁금한 점이 생기게 되었다. 이것은 2015년 경관학회 답사에 참가한 회원들의 질문 중에서 몇 가지를 정리해서 언급하고자 한다

한 달은 머물러야 볼 수 있을 정도로 많은 작품이 있는데 과연 이렇게 많은 '작품을 어떻게 선정하는가?' 또 가는 곳마다 설명을 듣다보면 엄청난 규모의 작품을 만드는 일에 주민들이 참여해서 만들었다고 하는데 과연 '주민은 얼마나 참여했을까?' 대지예술제를 3년에 한 번 개최하고 시설들을 운영하려면 전체적인 관리가 필요한데 '예술제는 누가 운영하는가?' 지난 20년 동안 6번의 대지예술제를 개최하면서 많은 어려움이 있었겠지만 앞으로 '예술제의 고민은 무엇인가?'

예술작품은 어떻게 선정하는가?

에치고 츠마리에는 많은 작품이 전시되어 있고 매회 많은 작품이 전시되고 있다. 회별 전시작품수(괄호는 상설전시작품수)는 1회 153점, 2회 220점(67점), 3회 334점(131점), 4회 365점(149점), 5회 367점(189점), 6회 378점(182점)이다. 대지예술제가 개최될 때마다 200점이 넘는 작품이 전시되었고, 지금까지 6회에 걸쳐 약 1,800여 점의 작품이 제작되었으며 이 중에서 800여 점이 상설전시작품이 되었다. 작품에 참여한 작가로는 제임스 터렐, MVRDV, 크리스티앙 볼탄스키, 구사마 야요이 등 세계적인 작가부터 신진 작가에 이르기까지 다양하다. 작가의 국적 또한 일본뿐 아니라 해외도 적지 않다. 물론 한국 작가도 빠트릴 수 없는데 지금까지 15

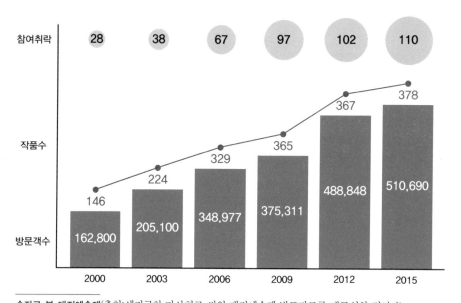

숫자로 본 대지예술제(출처:세키구치 마사히로 씨의 대지예술제 발표자료를 재구성한 것이다)

제1장 농촌, 예술을 입다

명이 참여하였다.

그럼 예술제를 치르면서 매회 전시하는 작품들의 '작가는 어떻게 선정할까?' 작가는 세계적인 작가와 신진 작가, 외국 작가와 일본 작가 등 다양하고 작품수가 많아 작가를 선정하는 것도 엄청난 작업이다. 작가는 초대하기도 하고 공모를 하기도 한다. 초대하는 경우는 특정작품에 대해 작가를 지정하는 방식으로 하게 된다. 작가를 지정하는 경우에는 키타가와 후람이 직접 찾아 나서기 때문에 그가 결정한다고 해도 과언이 아니다. 한 사람(키타가와 후람)이 작가를 지정하게 되면 여러 가지 문제가 발생할 수 있음에도 불구하고 지금도 여전히 일정부분은 키타가와 후람이 선정하고 있다. 작가를 공모하는 경우는 특정장소에 대해 공모를 받기도 하고 장소를 지정하지 않고 작가가 장소와 작품을 제안하기도 한다.

거점시설인 '농무대'는 'MVRDV'를 초대한 사례이고, '버터플라이 파빌리온'은 '도미니크 페로'를 초대하였다. 폐교를 활용한 '최후의 교실'은 '볼탄스키'를 초대한 사례이며, 논 위의 작품 '다랭이논'은 '일리야 & 에밀리아 카바코프'를 초대한 사례이다. 세계적인 거장들이 참여한 것은 건축물이나 비교적 규모가 큰 작품들이 해당된다. 반면, '탈피하는 집'은 일본대학교 조각학과가 공모에 참여하여 당선된 사례이다. '우부스나의 집'은 디렉터를 지정하고 그 디렉터가 여러 작가를 섭외하는 방식으로 진행한 사례이다.

참여한 작가를 보면 과연 '작품 비용을 얼마나 지불했을까?'라는 의문으로 이어진다. 세계적인 작가들로 적지 않고 이들의 작품만으로도 상당한 비용을 지불했을 것이라고 추측은 되지만 사실 어떤 작품에 얼마의 비용을 지불했는지는 알 수 없다. 우리가 알 수 있는 것은 작품비용이 작가마다 천차만별이라는 것 정도이다. 국제적으로 활약하는 작가는 아무

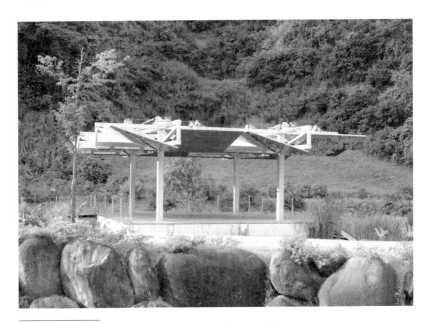

버터플라이 파빌리온 무대조성을 위해 도미니크 페로를 초대

최후의 교실 폐교활용을 위해 볼탄스키를 초대

제1장 농촌, 예술을 입다

우부스나의 집 디렉터가 작가를 지정

래도 비싸겠지만, 예술제에 참가하는 것만으로도 자신의 경력에 도움이
되는 젊은 작가의 경우에는 프로젝트 비용정도를 지불했다고 한다. 이것
은 수입이 될 정도는 아니다.

　모든 작품에 지불된 비용은 공개하지 않고 있는데 이들을 공개할 수
없는 데에는 몇 가지 이유가 있다. 작가를 초대하는 경우에는 작가마다
작품비용이 다르기도 하지만 작품비용을 그때그때 정하기도 하기 때문이
다. 대지예술제에서는 저렴한 비용으로 해주는 경우도 있는데 그것이 다
른 사람들에게 알려지면 작가로서 곤란해질 수 있어서 말하지 못하는 부

분도 있다. 무엇보다 저렴한 비용으로 열심히 해주고 있는 다른 작가들에게 알리고 싶지 않았을 것이다. 또 작가 중에는 소외지역을 살리는 취지에 공감하기에 평상시 작품비용의 2분의 1 이하로 해주기도 한다.

작가를 공모하는 경우에는 작품비용이 비교적 정해져 있다. 이는 작품 당 300만 엔 이하로 책정해서 작품별로 작가를 공모하기 때문이다. 이 비용에는 교통비와 숙박비, 그리고 재료비 등 제반 비용이 포함되어 있다. 이런 비용에도 불구하고 참여하는 것은 자신의 작품을 예술제에서 보이는 것이 중요하다고 생각하고 있고 여기에는 젊은 작가들이 열심히 참여해주고 있다. 대지예술제를 통해 이름을 알릴 수 있기 때문에 저렴한 비용으로 할 수 있다.

매회 대지예술제에서 설치되는 작품비용으로 책정된 금액은 약 2억 엔 정도가 되는데, 매회 설치되는 작품수를 200점으로 가정하면 한 개 작품의 평균비용은 100만 엔 정도가 된다. 대지예술제의 작품 중에서 대규모 작품이 적은 것도 예산과 관련이 깊다고 볼 수 있다. 정해진 예산 범위 내에서 진행하다보면 특정 작품에 많은 비용을 투자하기는 쉽지 않을 수 있다.

예술제에서는 작품비용을 균등하게 정하지 않고 작가들에게 참여기회를 부여하기 위해 다양한 방식이 고안되었다. 세계적인 작가와 신진 작가, 작가의 초대작품과 공모작품, 공모작품에는 지정공간작품과 공간제안작품 등에 따라 비용도 차별화했다.

이렇게 비용을 들이고 열심히 만들어도 매회 설치되는 200개 이상의 작품을 모두 그대로 둘 수는 없다. 이 작품 중에는 예술제가 끝난 후까지 남겨두는 상설전시작품과 예술제가 끝난 후에 철거하는 기획전시작품으로 구분된다. 결정하는 시기는 작품을 기획하는 단계에서 정하는 경

우도 있고, 대지예술제가 끝난 후에 정하는 경우도 있다. 이것에 대한 결정을 작가의 제안으로 하는 것도 있고, 예술제 동안의 인기도나 예술제 후의 주민들의 의견에 따라 철거를 바라지 않는 경우가 생기기도 한다. 작품을 상설전시로 하는 데에는 관리의 책임과 비용이 수반되기 때문에 주민들의 의견이 중요하게 작용한다. 초기단계에서는 기획전시작품으로 생각했다가 예술제가 끝난 후에 주민들의 요청으로 상설전시작품이 된 것 중에 기억에 남는 것이 '허수아비 프로젝트'다. 이 작품은 눈이 오기 전에 작품을 거두었다가 봄이 되면 다시 설치해야 하는데 이 작업을 주민들이 담당하고 있다.

과 연 , 주 민 은 얼 마 나 참 여 하 는 가 ?

대지예술제가 할아버지, 할머니들의 얼굴에 웃음을 찾아주기 위해 시작되었고, 취락을 단위로 작품을 설치한다는 점에서 주민들의 참여는 필수적이다. 그런데 에치고 츠마리의 주민들은 노인이 30%가 넘는데 그럼 노인의 참여가 기본이 되어야 한다는 것이다.

실제 예술제에 여러 형태의 주민참여가 이루어졌는데 가장 참가율이 높은 것은 65세 이상의 고령자이다. 에치고 츠마리 인구의 30% 이상이 65세 이상을 차지하기 때문에 건강한 70대, 80대, 90대의 노인들이 활동할 수밖에 없다. 주부들도 상당히 많이 참여하고 있으며, 초등학생들의 참여도 빠트릴 수 없을 정도이다. 주부들은 주로 음식을 만들기도 하고 손님을 접대하는 역할을 한다. 학생들은 작품을 만들거나 워크숍 등에 참여한다.

그림책과 나무열매의 미술관 취락의 어머니들이 음식만들기에 참여하고 있다.

최후의 교실 취락의 어른들이 접수 및 안내에 참여하고 있다.

　대지예술제의 작품은 취락단위로 분산 배치되기 때문에 예술작품을 만들고, 설치하고, 설명하고, 운영하고, 관리하는 모든 영역에서 주민들의 참여가 중요하다. 70대, 80대 노인들이 과연 현대미술을 이해할 수 있을까? 그래서 주민들이 예술제에 참여하기 위해서는 교육이 필수적일 수밖에 없다. 65세 이상의 고령이 많은데 과연 교육이 가능할까? 작가들은 주민들에게 콘셉트를 설명하고, 취급방법을 이해시키기 위해 한 장소 한 장소 마다 일일이 찾아갔다. 그리고 주민들의 역할을 분담해서, 작품제작에 참여하는 사람, 작가의 식사를 도와주는 사람, 손님들에게 작품을 설명하는 사람, 작품의 부서진 부위를 고치는 전문가 등으로 역할을 나눈다. 각자의 역할은 다르지만 그곳에 관계하고 있다는 기분을 공유하면서 하고 있다. 또 작품운영에 관계하는 사람들은 대지예술제의 기간 중에는 봉사로 하고, 대지예술제가 끝난 후에는 비용을 지불한다.

　주민과 커뮤니케이션을 할 때는 어떻게 할까? 취락의 주민들은 예술의 의미를 알 수 없다는 말을 자주 한다. 사실 이해되지 않아도 된다고 생각한다. 이것은 인간관계에서도 마찬가지일 것이다. 우리는 흔히 "김아무

개는 도대체 이해할 수 없는 사람이야!"라고 할 때가 있다. 이럴 때 사람들은 그 사람을 배제하는 사람도 있지만 이해할 수 없는 사람과 관계를 맺는 것도 필요하다고 본다. 주민들 중에는 예술을 배제하고 싶어 하는 사람도 있지만 예술은 이해할 수 없지만 그냥 받아들이자는 사람도 증가하고 있다. 예술작품을 이해할 수 없다는 이유로 받아들이지 않는 것은 외국 사람들을 받아들이지 않는 것과도 일맥상통한다.

주민들과 커뮤니케이션할 때는 설명회를 통해서 이 마을에 이 작가를 넣고 싶다고 전달한다. 지정된 작가들도 주민들과 설명회를 가지면서 작품에 대한 설명도 하고 주민들과 의견을 나누기도 한다. 그때 취락의 주민들은 "이것이 눈(폭설)에 견딜 수 있을까?", "표현이 맘에 들지 않는다." 등등 목소리를 낸다. 이런 주민들의 의견을 듣고, 작가가 바꾸어주는 경우도 있고 작가의 설명으로 주민이 납득하는 경우도 있다. 그러한 커뮤니케이션을 통해 서로를 받아들이게 되는 것이다.

아마도 이런 예술제에서 가장 어려운 점은 작가, 주민, 봉사자, 행정, 외국인 등 입장이 서로 다른 사람들이 공존한다. 이들은 각자의 생각을 같은 방향으로 변환시키지 않으면 연결되지 않는다. 입장이 다른 사람들을 연결시키기 위해서는 접촉이 필요하지만, 접촉이 가장 어려운 과정이다.

대지예술제는 누가 운영하는가?

대지예술제는 누가 운영하는가? 지금은 지자체와 NPO 법인이 공동으로 실행위원회를 구성하여 운영하고 있다. 여기서 지자체는 '도카마치시

와 츠난마치'를 말하고, NPO 법인은 '에치고 츠마리 사토야마 협동기구'를 말한다. 이들은 각자의 역할을 분담하고 있다. 3년에 한번 예술제를 개최하는 것은 도카마치시와 츠난마치가 담당하고, 에치고 츠마리 사토야마 협동기구가 시설관리 및 운영, 기획을 담당한다. NPO 법인은 행정이 할 수 없는 것, 예를 들어 빈집을 민가로 고치거나 폐교를 운영 등 행정이 할 수 없는 부분을 담당하게 된다. NPO 법인에는 상근 스태프가 20명 정도이고 비상근 스태프(파트 스태프와 유료 봉사자)가 100명 정도가 된다. 대지예술제가 개최되는 동안에는 비상근 스태프(파트 스태프와 유료 봉사자)가 400명 정도가 되는데, 고용인원을 점점 늘려가는 것이 대지예술제의 목적이기도 하다.

대지예술제의 초창기 10년 동안은 니가타현으로 부터 5억 엔을 지원

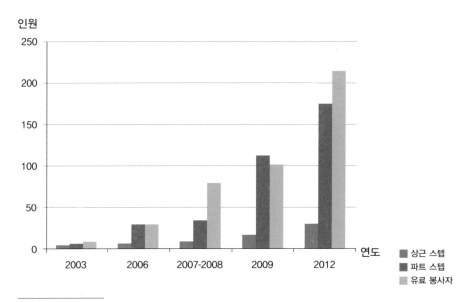

NPO 법인의 구성인원(출처:세키구치 마사히로 씨의 대지예술제 발표자료를 재구성한 것이다)

받았고, 시정촌이 6억 엔을 내서 시작하게 되었다. 여기에는 도로정비 등 기반시설을 위한 비용은 포함되어 있지 않고 순수하게 예술제를 위한 비용이다. 현재 NPO 법인의 연간예산은 4억 엔 정도이고, 대지예술제가 열리는 해에는 6억 엔 정도가 소요된다. 예술제 동안에는 작품을 제작하는 비용이 필요하기 때문에 평상시 예산에 작품비용 2억 엔이 추가로 발생한다.

이 6억 엔에 대한 재원은 크게 3종류로 나뉘는데 도카마치시와 츠난마치로부터 지원받는 시설의 지정관리비가 1/3 정도이고, 재단 또는 국가로부터 조성금을 신청하여 교부받는 것이 1/3 정도이며, 나머지 1/3은 사업수입이다. 국가로부터의 조성금은 총무성이 지원하는 '과소지 대책사업'에 응모해서 폐교를 고치는데 소요되는 비용을 받기도 하고, 다른 중앙부처에서 지원하는 사업에 신청해서 받기도 한다. 사업수입은 대지예술제를 통해 만들어진 작품 중의 숙박시설, 미술관 입장료, 레스토랑, 상점운영 등에서 나오는 운영수입이다. 이 3종류가 각각 약 1억씩으로 합하면 3억~4억 정도가 되고 이것이 연간재원이다. 이것은 예술제가 열리는 해에 6억 정도가 되는데, 예술제 동안에는 사업수입이 증가하여 6억

대지예술제의 홍보부스

대지예술제의 홍보타워

이 되는 것이다.

처음에는 지자체에서 작품이나 시설의 사용료를 유료로 하는 것을 반대했다. 그 이유는 그동안 지자체에 실시하는 대부분의 이벤트를 무료로 관람했기 때문이다. 하지만 대지예술제를 위한 독자적인 재원을 만들지 않으면 예술제가 자립할 수 없기 때문에 대지예술제 패스포트(입장료)를 판매하는 것을 최종지점에서 합의했다.

예산이 이렇다보니 대지예술제에는 광고예산이 거의 없다. 그래서 TV나 신문을 이용한 상업광고는 거의 할 수 없다. 일반적인 프로젝트에서는 홍보비용에 30% 정도를 배정하게 되는데 대지예술제는 10% 정도에 불과하다. 홍보시기도 1년 전이나 반년 전에 실시한다. 해외 홍보도 1년 전에 한다. 그것도 거의 포스터나 전단지 정도이고 신문기자에게 기사를 부탁하는 정도로 하고, 이런 것에 별도의 비용을 할애하지는 않는다. 지금까지 6회를 진행하면서 외국에서 오는 사람들도 많아졌고 이대로 계속된다면 증가할 것으로 기대하고 있다. 니가타현, 나라현 등 현에서 홍보를 진행하는 경우가 있는데 지금까지는 대지예술제가 니카타현의 간판사업이 되지 못했기 때문에 현의 홍보는 소극적이었다. 그런데 대지예술제가 2015년부터 니카타현의 간판사업이 되어서 앞으로는 바뀔 것으로 기대하는 부분이 있다. 조금씩 방문객이 증가하고 특히 외국인이 증가하면서 반응이 좋아지고 있다. 이제 일본의 간판사업이 되기 위해서는 관광 속에서 어떻게 위치하게 할 것인가를 과제로 삼아야 할 것이다.

에치고 츠마리를 방문하는 횟수는 1, 2회가 가장 많고, 남자보다는 여자가 많다. 아무래도 예술제가 가지는 특성상 여자들의 관심이 더 많은 것이 아닐까? 방문하는 세대를 보면 일반적으로 일본의 다른 관광지는 고령자가 많으나 에치고 츠마리는 20대~40대까지의 젊은층이 70%를 차

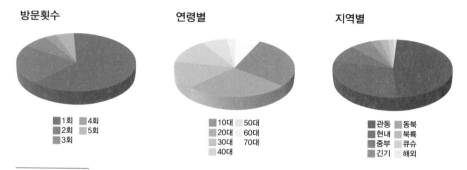

| 방문횟수 | 연령별 | 지역별 |

방문횟수 범례: 1회 2회 3회 4회 5회

연령별 범례: 10대 20대 30대 40대 50대 60대 70대

지역별 범례: 관동 현내 중부 긴기 동북 북륙 큐슈 해외

대지예술제의 수치(출처:세키구치 마사히로 씨의 대지예술제 발표자료를 재구성한 것이다)

지하고 있는 것이 특징적이다. 노년층보다는 청장년층이 예술에 대한 관심이 많은 것은 세계적으로 비슷한 경향일 것이다. 지역별로는 관동 및 수도권이 많은데 이것은 자신들이 사는 환경과 전혀 다른 곳에 대한 동경이 작용하고 있다고 본다. 서포터들도 도시에 사는 사람들이 많이 참여하는데 이것을 통해 도시 사람들이 시골을 동경하고 있음을 알 수 있다. 한국경관학회의 2015년 답사인원 32명 중에서 3명이 두 번째 방문하는 것이고 3년 후에 또 가고 싶다는 의사를 밝힌 것은 대지예술제가 주는 색다른 매력 때문이 아닐까?

예술제의 고민은 무엇일까?

츠마리의 주민들은 예술제에 참여하면서 그들의 삶에도 영향을 미쳤다. 작품 '우부스나의 집'이나 '농무대'에서 만난 취락의 아주머니들은 목소리도 크고 활기가 넘친다. 아주머니들이 원래부터 가지고 있는 천성일까? 아니다. 그녀들이 예술제에 참여하고 일이 즐거워지면서 변하게 되

었다고 한다. '우부스나의 집'은 대지예술제의 기간 동안에 매상이 꽤 높은 편이고 평상시에도 찾는 사람들이 많은 곳이다. 찾는 사람들이 많아지면서 그녀들은 운영을 더 잘하기 위해 다른 사례를 벤치마킹 하게 되었다. 이것은 그녀들의 삶에도 변화를 가져왔다고 한다. 자신감이 생기게 된 것이다.

대지예술제를 통해 주민들이 활기를 찾고 에너지가 넘치는 곳으로 만들고자 했다. 그곳의 매력에 이끌려 사람들이 모이는 장소가 되고, 마음에 드는 장소가 되도록 말이다. 먹을 수 있는 장소가 늘어나고, 할 수 있는 일이 늘어나는 것이 활성화라고 생각하는데 아직 충분하지 않지만 그런 방향으로 가고 있다고 본다. 물론 한계도 있고 시간도 걸리겠지만.

대지예술제가 주민소득 등 경제적으로 기여하고 있는가? 업종에 따라 다르겠지만 관광과 관련된 음식, 선물가게 등은 직접적으로 이익을 내고 있다. 에치고 츠마리에 오려면 차로 오기 때문에 주유소를 이용하게 되고, 차가 고장 났을 때 필요한 자동차 수리점도 필요한데 이들은 돈을 버는 것 같다. 버스회사나 택시회사는 일시적으로 영향을 받고 있다고 본다. 일시적으로 농가의 사람들이 야채나 과일을 팔면서 다소 소득으로 연결되기는 하지만 2배, 3배가 되는 것은 아니다. 사람들이 방문하게 되면서 숙박, 음식점, 주유소, 선물가게 등의 수입이 발생하고 경제적으로 증가하고 있는데 이에 대한 경제적 파급효과를 약 20억 엔 정도로 추정하고 있다. 이것을 보면 경제적으로 확실히 도움이 되고 있다고 본다. 6억 엔 투자에 20억 엔 효과, 아니 6억 중에서 지자체가 내는 것은 1억 엔이니까 20억 엔 효과는 상당히 크다고 할 수 있다. 하지만 업자들만 돈을 벌어서도 안 된다. 많은 사람들이 잘 되도록 해야 할 것이다. 일시적으로 경제적 혜택을 받은 업종도 있겠지만 궁극적으로는 농촌의 풍요를 바라

대지예술제 택시

지역명물인 헤기소바

6 _ 예술제에 관한 궁금한 이야기

고 있다. 물론 이것을 돈으로 환산할 수 있는 것은 아니지만.

대지예술제를 하면서 해결되지 않는 것들이 있다. 첫째는 예술제를 지속시키기 위한 재원을 정기적으로 확보해야 하는 문제가 있다. 작품이 많아지면서 이들을 유지관리하기 위한 재원이 필요한데 재원을 확보해야 하는 과제가 있다. 둘째는 사람이 줄어들고 있는데, 그 속도가 매우 빠르고, 고령화도 매우 빨라서 이에 대한 대응이 불투명하다는 것이 문제이다. 셋째는 일본 전국에 예술제가 늘어나고 있는데 그 속에서 어떻게 에치고 츠마리만의 매력을 만들 것인가 하는 문제이다. 즉, 예술제의 매너리즘에 대한 과제가 있다.

재원을 늘릴 수 있는 방법으로는 일본이 올림픽을 위해 2020년까지 지방에 투자하고 있다는 점을 활용하려고 한다. 그 중에서도 에치고 츠마리는 간판사업이 되고 있어서 2020년까지는 어느 정도는 충당이 될 것으

대지예술제의 패스포트와 지도

로 보인다. 그때까지 얼마나 뿌리 깊게 사람들의 마음속에 자리 잡을 수 있을까가 중요하다. 패스포트가 지금 6만 장 정도가 판매되는데 10만 장 정도가 팔리게 되면 안정화될 것이라고 한다.

이제 지역에 잠들어 있는 특색을 불러일으키는 것이 중요하다. 일본 속의 에치고 츠마리 보다는 세계 속의 에치고 츠마리가 중요하다는 것을 인지해야 한다. 앞으로는 외국 사람들이 들어올 수 있는 환경이 되었고 여러 나라로 이동하기 때문에 그 속에서 에치고 츠마리가 익숙해지도록 해야 할 것이다. 그러기 위해 지역의 특색을 도출하는 것과 외국 사람들에 대해 감성을 열지 않으면 안 된다.

20여 년 동안 해오면서 매너리즘에 빠지지 않는 것이 가장 중요했다고 한다. 1년 한 번 예술제를 하게 되면 어느 순간 그것이 목적이 될 때가 있다. 그럼 본래의 목적을 볼 수 없게 된다. 3년의 간격이 있어도 내부에서는 본래의 목적을 잃을 때가 있다. 이때는 새로운 사람들과 만나면서 매너리즘에 빠지지 않도록 해야 한다.

가장 큰 문제는 지자체장이 바뀌면 목적이 변질되기도 한다는 것이다. 도카마치시도 그동안 시장이 세 번 바뀌었다. 예술제를 지속적으로 전개하기 위해서는 매우 손이 많이 가는 작업이기는 하지만, 한 사람 한 사람의 주민과 할 수 밖에 없다. 1명이 찬성하고 99명이 반대해도 가능성은 있다고 생각한다. 숫자의 논리가 아니라 주민 중에서도 고령자가 어떻게 생각할까? 아이들이 어떻게 생각할까? 벗어난 사람이 어떻게 느낄까? 이다. 즉, 에치고 츠마리의 눈높이는 고령자, 어린이, 여자들이 어떻게 생각하는가이다. 어떤 일을 할 때 어떤 길을 선택할 것인가는 제한이 있는 것이 아니라 어떻게 배려할 것인가이다.

예술,
농촌을 살리다

– 디자이너 8인의 시선

EchigoTsumari 2015

에 치 고 츠 마 리 , 그 3 년 간 의 변 화
대 지 예 술 제 와 시 각 정 보 디 자 인
대 지 와 호 흡 하 는 플 레 이 스 마 크
지 역 성 을 드 러 내 는 세 가 지 비 밀
버 려 진 것 들 에 의 미 를 더 한 예 술
불 편 한 (?) 대 지 예 술 제
일 상 생 활 에 서 예 술 을 향 유 하 다
대 지 예 술 제 가 지 역 재 생 인 이 유

일러스트: 이형재(가톨릭관동대학교 교수)

에치고 츠마리, 그 3년간의 변화

주 신 하(서울여자대학교 교수)

이름도 외우기 어려운 그 예술제를 또 간다고 한다. 그것도 한 여름 땡볕을 맞으면서 산골을 돌아다녀야 하는 쉽지 않은 일정으로. 3년 전에도 한국경관학회 해외답사 프로그램으로 다녀 온 터라 개인적으로는 또 갈 명분(?)도 별로 없었지만, 별 고민 없이 다시 가겠다고 덜컥 신청서를 냈다. 모든 일이 명분대로 되는 것은 아니지 않은가. 굳이 명분을 찾아보자면 '그때 봤던 작품들이 이번에도 여전히 잘 전시되고 있을까? 아니면 또 다른 맥락으로 읽혀지지는 않을까? 새로운 작품도 있을 테니 그것들도 봐야 하잖아!' 하는 정도? 이유와 명분이야 어찌 되었건 간에 '에치고 츠마리 대지예술제'를 3년 만에 다시 찾았다.

　3년 전에 이미 몇몇 작품들은 경험한 터라 이번에는 새로운 작품을 많이 봤으면 했지만, 다시 만나본 작품들도 3년간의 변화를 볼 수 있는 재미있는 기회가 되었다. 3년 전 첫 만남에서는 조금은 어색하고 설레었는데 이번에는 친근하고 반갑게 느껴졌다고 해야 할까? 그 동안 작품들이

어떻게 변했을까? 많이 낡았을까? 설마 없어지지는 않았을까? 또 새로운 작품들은 어떨까?

다시 만나서 반가운 작품들

논 한가운데에서 다시 만난 '포템킨'은 3년 전에 비해서 훨씬 더 깔끔해진 모습이었다. 이 프로젝트는 주민들이 쓰레기를 무단으로 버리던 장소를 코르텐강과 흰 자갈을 사용해서 아주 조형적인 공동공간으로 변화시킨 프로젝트이다. 요즘 유행하는 도시재생이라는 말을 빌려오자면 '공간재생'이라고도 표현할 수 있을 듯하다. 버려진 공간을 잘 활용했다는 실용적인 측면뿐만 아니라 설치된 작품 자체의 조형성도 아주 뛰어난 작품이다. 논 한가운데 서 있는 모습이 실제 전함 같은 이미지를 전해 준다. 3년 전에도 매우 훌륭했지만, 올해는 더욱 깔끔하게 정돈된 모습으로 만

포템킨('POTEMKIN' by Architectural Office Casagrande & Rintala) 조금은 덜 정돈된 듯한 2012년 모습(1)과 눈부시게 빛나는 흰색 돌로 잘 정비된 2015년 모습.(2)

날 수 있어 더 기분이 좋았다. 이 작품도 처음 설치할 때에는 지역 주민들의 반응은 그리 우호적이진 않았다. 그러나 차츰 쓰레기를 쌓아 두던 장소가 깨끗해진 모습을 보고 지역 주민들도 긍정적으로 변화했다. 이번 전시에는 주민들이 적극적으로 많은 지원과 참여를 아끼지 않았다. 특히 지속적인 관리가 반드시 필요한 눈부시게 빛나는 흰색 자갈과 깨끗이 정돈된 주변 모습을 보면서 행사를 같이 준비한 주민들의 노력을 간접적으로 느낄 수 있었다.

2012년 방문 시에 가장 '인상적'인 작품을 꼽으라고 한다면 나는 주저 없이 '탈피하는 집(Shedding House)'을 들 것이다. 여기서 인상적이라는 표현은 꼭 좋다는 의미는 아니다. 말 그대로 가장 강렬한 이미지를 준 작품이라는 뜻일 것이다. 이 작품의 작가는 빈 목조주택의 안쪽을 조각칼로 파서 집 전체에 일정한 패턴을 새겼다. 그래서 작품제목도 '탈피하는 집'이다. 오래된 목조주택의 검은 표면과 조각칼로 드러난 안쪽의 밝은 부분이 이루는 대비가 정말 인상적이었다. 벽은 물론이고 기둥, 바닥, 심지어는 천정까지 손이 닿을 수 있는 부분은 모두 조각칼로 파낸 것이다. 어떻게 저런 곳까지 했을까 싶을 정도로 정말이지 꼼꼼하고 치밀하게 작업이 되어 있어서 누가 이런 작업을 했는지 궁금증이 들지 않을 수가 없다. 이 작품을 만든 사람들은 '주니치 쿠라카케'라는 조각가와 일본대학 조각전공 대학생들로 기획에서 작업을 마무리하는 데 까지 꼬박 2년 반이 걸렸다고 했다. 그 동안 빈 집에 모여서 벽을 파대는 모습이 주민들 눈에는 얼마나 이상하게 보였을까? 당연히 처음에는 주민들도 호의적인 태도는 아니었다. 주말마다 조각칼로 집을 파대는 사람들에게 처음부터 호의를 갖는 주민들은 거의 없을 테니까. 그러나 이제 이 작품은 예술제 전체를 대표하는 작품 중의 하나가 되었다. 이 집에서 숙박을 하려면 꽤

탈피하는 집(by Kurakake Junichi + Nihon University College of Art Sculpture course) 검은 겉 표면과과 밝은 부분이 대비가 강렬했던 2012년 모습

세월의 때가 묻으면서 대비가 조금은 부드러워진 2015년 모습

나 서둘러서 예약을 해야 할 정도로 인기가 있는 곳이다.

현장에서 이 작품에 대한 반응은 정말 호불호가 분명히 갈렸다. 꼼꼼한 일본 특유의 성격과 끈기의 결과라고 긍정적으로 해석하는 의견도 있었던 반면에, 편집증적으로 꼼꼼한 작업과 어지러워 보이는 모습 때문에 실제 멀미 증상을 호소하는 분들도 있었다. 개인적으로는 나는 후자에 가까운 편이었다. 그런데 호불호 간에 일치된 의견도 있긴 했다. 도대체 작품에 동원된 학생들은 무슨 죄를 지은 걸까하는 일종의 동정심!

3년이라는 세월은 처음 만났을 때의 강렬한 대비를 조금 부드럽게 만들어 놓았다. 아마도 바깥 목재의 검은 부분도 안쪽의 밝은 부분도 세월이 흐르면서 조금씩 닳고, 또 세월의 때가 묻으면서 서로 닮아갔나 보다. 그래서인지 첫 만남에서 느꼈던 그 강렬한 이미지는 조금은 약해져 있었다. 역시 나이가 들면 뭐든지 간에 조금씩 부드러워지는 모양이다.

예술제의 허브 역할을 하는 '사토야마 미술관'은 예전 그대로의 모습이었다. 어두운 방안에서 모형 기차에 실린 전구로 움직이는 그림자를 만들어내는 'LOST #6', 놀이공원에서나 만날 것 같은 'Rolling Cylinder', 식당 천정을 가득 채운 'O in 口', 소리를 물결무늬로 바꿔 시각적으로 볼 수 있게 만드는 'Wellenwanne LFO' 등의 작품은 3년 전 그대로의 모습이었다.

사각형 건물로 둘러싸인 중정에는 3년 전과 다른 작품이 설치되어 있었다. 3년 전에는 9톤이나 되는 옷을 크레인으로 끊임없이 쌓고 떨어뜨리는 크리스티안 볼탄스키의 'No Man's Land'라는 작품이 설치되어 있었다. 삶과 죽음, 기억이라는 영원한 주제를 재활용 옷으로 형상화한 작품이었다. 올해에는 중국의 상상의 산인 봉래산을 섬으로 형상화하고 주변 회랑에 짚으로 만든 배를 매달아 놓은 작품 'Penglai/Hōrai'가 설치되

LOST #6(by Ryota Kuwakubo)

Rolling Cylinder(by Carsten Höller)

Wellenwanne LFO(by Carsten Nicolai)

O in □(by Massimo Bartolini feat. Lorenzo Bini)

어 있었다. 작가의 의도를 정확히 이해하긴 어려웠지만 시각적으로는 미술관 건물의 콘크리트 재질, 꽉 짜인 사각형 공간과도 꽤 잘 어우러진 느낌이었다. 산더미 같은 모습은 3년 전 작품과 비슷해 보이지만 그래도 작품이 바뀌니 공간 전체가 달라 보였다. 이번 작품을 설치한 작가도 아마 지난번 작품의 이미지를 벗어나려고 상당히 노력을 하지 않았을까 하는 생각을 했다.

'농무대'는 사토야마 미술관과 함께 이 예술제의 공간적 중심역할을 하는 또 하나의 작품이다. 네델란드의 건축그룹 MVRDV의 작품으로 여

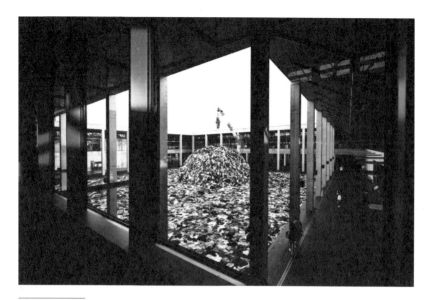

No Man's Land(by Christian Boltanski)'가 설치되었던 2012년 사토야마 미술관 중정 (Echigo-Tsumari Satoyama Museum of Contemporary Art, by Hiroshi Hara+ATELIER Φ)

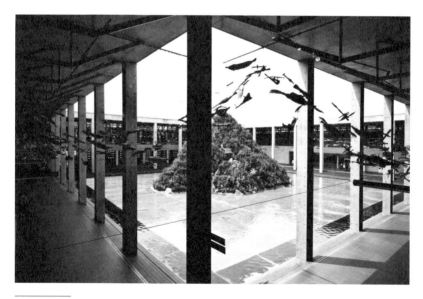

Penglai/Hōrai(by Cai Guo-Qiang)가 설치된 2015년의 사토야마 미술관 중정

1 _ 에치고 츠마리, 그 3년간의 변화

네델란드 건축그룹인 MVRDV가 설계한 '농무대'와 주변에 설치된 작품들(2012년) ('NOHB-UTAI Snow-Land Agrarian Culture Center' by MVRDV)(1)
농무대 주변에 설치된 'Tsumari in Bloom(by Kusama Yayoi)'(2012년)(2)

름에 덥고 습하고 겨울에는 눈이 많이 내리는 이 지역 날씨를 고려해서 전체적인 실내공간을 지면에서 띄워서 아주 독특한 형태의 건축물을 만들었다. 멀리서 보면 마치 논 한가운데 내려앉은 우주선 같은 모습이다.

이 농무대는 2003년에 조성되었으니까 제2회 예술제부터 지금까지 이 예술제의 얼굴이 되고 있는 작품이다. 건물 자체도 작품이지만 건물 내부는 물론이고 주변에도 30여개의 작품이 설치되어 있는데, 워낙 많은 작품이 설치되어 있어서 작품들을 다 보려면 상당한 시간이 필요하다. 지난번 방문 때도 시간적 여유가 없어 많은 작품들을 볼 수 없었는데, 이번에도 역시 농무대 주변 작품을 다 보는 것은 실패했다. 해외 출장에선 늘 시간이 턱없이 부족하다. 지난번에 보지 못했던 작품들을 현장에서 몇 개 더 확인하는 것에 만족할 수밖에. 많은 작품을 보고 싶으신 분들은 시간적 여유를 충분히 가지고 방문하시길 바란다.

말이 나온 김에 좀 더 작품 수에 관한 이야기를 이어 보자면, 이번 대지예술제에는 300개가 넘는 작품이 전시되었다. 작품 하나를 보는 데 10분씩만 잡아도 대략 3,000분이 넘게, 그러니까 시간으로 환산하면 50시간이 넘게 걸린다는 이야기다. 여기에 이동시간까지 고려하면 모든 작품을 다 본다는 것은 거의 불가능에 가깝다. 더구나 외국에서 시간 쪼개서 온 방문객들에게는 어차피 포기해야 하는 목표인 셈이다. 그래서 나처럼 3년 만에 다시 찾은 사람이라도 전에 보지 못한 새로운 작품들을 감상할 수 있다. 물량공세라고 해야 할까? 그렇다고 각각의 작품이 질이 떨어지는 것도 아니다. 이렇게 많은 작품을 확보할 수 있다는 점도 이 예술제가 가진 힘이라고 할 수 있다. 그만큼 성공적으로 예술제를 이끌고 있다는 방증이기도 한 셈이다.

혹시 이 많은 작품을 다 보는 사람이 있을까하는 궁금증이 들 때쯤에 우리 일행을 안내해 준 세키구치 실행위원장이 설명을 해 주었다. 예술제가 끝나면 스탬프를 모두 찍어오는 사람들이 있는데 그 숫자가 한 회에 한 20~30명 정도 된다고 말이다. 개장기간동안 주말마다 꾸준히 찾아오면서 도장을 열심히 찍는 사람들. 정말 '오타구'스럽다는 생각이 드는 순간이었다.

처음 만나서 즐거운 작품들

에치고 츠마리의 대지예술제는 3년마다 새롭게 태어나기 위해서 약 100여 개의 작품을 새로 설치한다. 전체 규모가 300여 개 작품이니 약 1/3 정도씩 새롭게 변모를 하는 셈이다. 앞서 말씀드린 물량공세 외에도 이

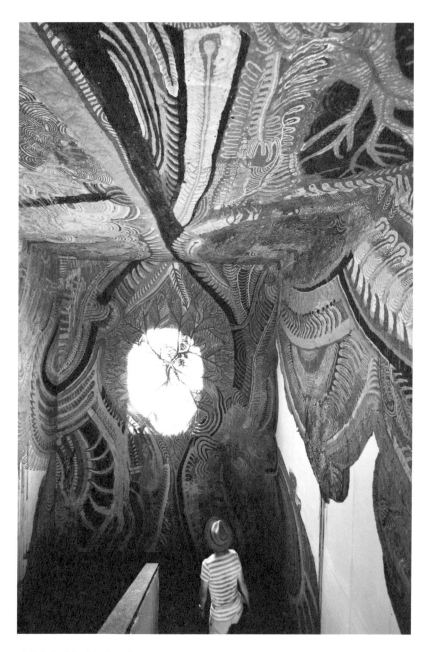

다양한 흙색을 이용해 그린 'Road to atoms'(by Kaori Sato)

흙으로 만들어지는 다양한 질감을 보여주는 'Landscape'(by Rando Aso)

곳을 여러 번 찾게 되는 이유가 여기에 또 있다.

흙 박물관('Soil Museum' by Motoki Sakai)은 2009년에 폐쇄된 초등학교를 개조한 것으로 현재는 흙을 주제로 한 여러 작품이 설치되어 있는 곳이다. 흙으로 만들어지는 다양한 질감을 보여주는 'Landscape', 다양한 흙의 색을 이용해 그린 'Road to atoms' 등 흙을 소재로 한 새로운 시도의 작품들을 볼 수 있는 공간이었다. 예술제가 진행되는 니가타현이 농촌지역이어서 폐교를 활용한 사례가 이미 여럿 있었지만, 기존 시도와는 다른 새로운 주제의 도입으로 다른 해법을 제시하고 있다는 점에서 무척 흥미로웠다. 주어진 한계에 갇히기보다는 그 문제를 새롭게 풀어가는 지혜가 더 중요하다는 것을 보여주는 사례가 아닌가 한다.

창고미술관('Kiyotsu Warehouse Museum' by Sotaro Yamamoto) 역시 폐교를

활용한 또 다른 사례이다. 이 공간도 이번에 새롭게 조성되었는데, 특히 체육관을 개조해서 전시공간으로 새롭게 태어났다. 내부에는 나무형태를 철골 구조 작품('All that floats down I-3' by Noe Aoki), 목각기둥 모양의 작품('Minimal Baroque IV' by Shigeo Toya), 건축 구조재로 주로 쓰이는 'I'빔을 주제로 한 작품('Untitled 4' by Noriyuki Haraguchi), 태운 목재의 안쪽을 깎아 만든 배('Void-Wooden Boat 2009' by Toshikatsu Endo) 등이 설치되어 있다. 목재와 철재를 소재로 한 작품들인데, 놀라우리만큼 말끔하게 정돈된 노출콘크리트 마감과 상당히 잘 어울리는 설치였다. 버려진 체육관이 훌륭한 설치미술관이 된 셈이다. 그런데 일부 작품은 체육관 지붕의 복잡한 구조물과 섞여 보여서 원래 작품이 가진 잠재력을 충분히 감상하기 어려운 부분도 있었다. 작가가 설치되는 현장을 충분히 고려하지 못했다는 인상도 조금은 받았다. 어쩌면 양적으로 늘어나는, 혹은 늘려야 하는 작품 수 때문에 생기는 현상이 아닌가 하는 생각이 들기도 했다. 개인적인 추측이었으면 하는 바람이지만 회를 거듭하면서 나타나는 일종의 매너리즘이 아닐까 하는 우려도 들었다.

2011년 발생했던 나고야 대지진의 영향으로 이 지역에서도 산사태가 있었다. 많은 양의 토사가 쓸려 내려와서 식생이 파

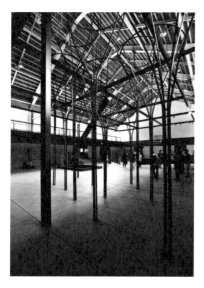

Kiyotsu Warehouse Museum의 내부 전시 모습. 전시된 작품과 지붕의 구조물이 섞여 제대로 된 감상을 방해하고 있다.

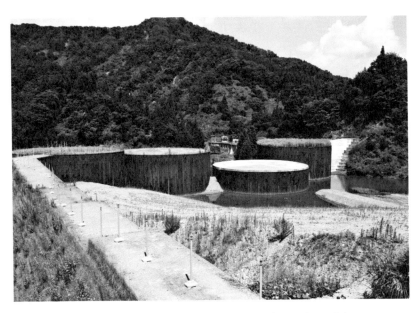

노란 기둥으로 피해지역을 표시한 'A Monument of Mudslide'(by Yukihisa Isobe)

괴되었고 2차 피해까지 우려되는 상황이었다. 더 큰 피해를 막기 위해서
사방용 댐을 조성하였고 댐 주변에 3m 가량의 노란 기둥 230여개로 피
해 지역을 표시하였는데, 이런 결과물 자체가 대지예술 작품이 되었다.
이렇게 탄생된 작품이 바로 'A Monument of Mudslide'이다. 사방댐은 조
금은 특이하게도 커다란 철제 원통으로 구성되었는데, 원통 내부에는 쓸
려 내려온 흙을 다시 담아서 흙도 치우면서 동시에 댐도 만드는 일석이
조의 효과를 거두었다. 공학적으로도 현명한 판단이었고 철제원통이 주
는 형태와 질감이 주변과 묘한 대조를 이루면서 아주 멋진 경관을 연출
하고 있었다. 대지예술제라는 말에 가장 잘 부합하는 작품이 아닌가 하
는 생각이 들었다.

사 라 져 서 아 쉬 운 작 품 들

'대지예술제'라는 제목에서 제일 처음 떠오르는 이미지는 역시 크리스토
와 장클로드(Christo and Jeanne-Claude) 같은 작가의 작품일 것이다. 그러
나 정작 에치고 츠마리에서는 그런 대규모 대지예술 작품은 찾아보기 힘
들다. 오히려 농촌마을의 한계를 극복하는 수단으로서의 예술, 대지로
대변되는 농촌에 활력을 불어 넣어주는 보다 실용적인 예술을 추구하고
있다고 봐야 할 것 같다. 그래서 대규모 스펙터클보다는 아기자기하지만
지역 주민들과 예술가가 함께 지역과 커뮤니티를 살려나가는 활동을 중
요하게 생각하고, 그러한 결과물을 통해서 방문객 유치와 소득향상을 꾀

마을회관을 잠시 전시공간으로 활용한 'The Kamiebiike Museum of Art'(by Tetsuo Onari & Mikiko
Takeuchi)

하는 작품들이 많다. 이런 예술제의 취지를 가장 잘 보여주는 작품이 무엇이었을까? 곰곰이 생각해 보니 바로 이 작품이 떠올랐다.

'The Kamiebiike Museum of Art'. 이 작품은 마을회관을 잠시 빌려 마련한 사진전이다. 도무지 자원이 될 수 있을 만한 것이라고는 별로 없는 그런 평범한 농촌마을에서 두 명의 사진작가와 마을주민들이 머리를 맞대어 세계 명화를 사진으로 패러디해보자는 아이디어를 냈다. 예를 들자면 뭉크의 유명한 '절규'를 패러디하기 위해서 그림에 나오는 배경과 최대한 비슷한 곳을 마을에서 찾고 주민들 중에서 사진 모델을 뽑아 원작과 비슷한 구도로 사진을 촬영하는 식이다. 이런 방식으로 약 20여개의 그림이 사진으로 패러디되어 있었는데, 20호 남짓 되는 마을 규모를 생

명화를 페러디한 사진작품 레오나르도 다빈치의 '모나리자'를 패러디한 사진작품.(1) 에드바르 뭉크의 '절규'를 패러디한 사진작품.(2) 레오나르도 다빈치의 '최후의 만찬'을 패러디한 사진작품.(3)

1 _에치고 츠마리, 그 3년간의 변화

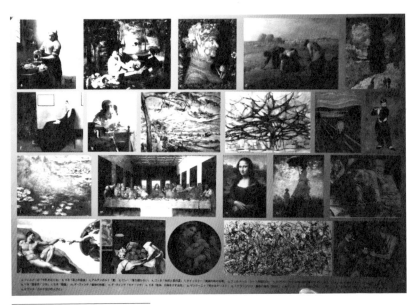

입구에서 나누어 주는 원본 사진판 패러디한 사진들의 원본 그림을 보여주고 있다.

각해 볼 때 온 동네 사람들이 모두 참여해야 가능한 일이었을 것이다. 백 문이 불여일견! 글로 설명하는 것보다 사진을 직접 보는 게 훨씬 더 이해 가 빠르다. 아마 사진을 보자마자 이해가 될 것이다. 모나리자도 있고 최 후의 만찬도 사진으로 재현되어 있다.

이 작품의 가장 큰 장점이라면 우선 사진들이 재미있다는 것이다. 특 별한 설명이 없어도 '아!' 할 수 있을 만큼 직관적이면서도 유머가 넘쳐난 다. 사실 전시장을 들어가기 전에 나오는 사람들의 환한 표정을 보면서 도대체 안에 뭐가 있기에 저런 표정들일까 무척이나 궁금했었다. 그런 궁 금증은 전시장에 들어서는 순간 해소되었다. 전시장에 들어서면 눈앞에 패러디 사진들이 수십 장 전시되어 있다. 원본을 모르는 사람들을 위한 작은 배려도 있다. 입장할 때 나누어 주는 원본 사진판. 원본 그림과 사

진을 비교하면서 보는 것도 또 다른 재밋거리였다.

사실 이 사진들을 더 재미있게 보는 방법은 사진을 찍을 때의 상황을 상상해 보는 것이다. 어색해 하는 주민들과 이들을 지휘하는 사진작가의 모습을 그려 본다. 서로를 보면서 얼마나 즐거웠을까? '어이, ○○상. 절규 모델로는 자네가 딱이야!', '최후의 만찬 배경은 어디가 좋을까요?', '모나리자로는 ○○상보다는 ○○상이 더 어울리지 않아?' 주민들 스스로에게 즐거움을 주고 방문객들에게도 미소를 선사했던 프로젝트. 이 프로젝트야말로 예술과 아이디어로 농촌지역을 친근하게 느끼게 하고, 도시와 농촌간의 벽을 자연스럽게 허물 수 있는 그런 프로젝트였음에 틀림이 없다. 게다가 전시공간으로 사용되었던 마을회관 앞에서는 지역 농산물 판매도 같이 할 수 있으니 일석이조의 효과도 있었을 것이다.

이번에도 이 작품들을 다시 볼 수 있을까? 혹시 더 많은 작품들을 찍어놓지는 않았을까? 이런 기대를 하고 소개 자료를 찾아보았지만, 정말 아쉽게도 이번 전시에서는 이 작품을 볼 수 없었다. 이번에는 참가를 하지 않기로 했다는 답을 들었다. 이유를 들어보니 마을회관을 2-3달씩 전시공간으로 내어주기가 쉽지 않았던 모양이었다. 어쩌면 마을 주민들끼리 심각하게 회의를 했을지도 모른다. 마을 공동공간을 오랜 시간 동안 포기하는 것이 불편했을 수도 있고, 우리나라의 벽화마을처럼 많은 외부인들이 조용한 마을에 들어오는 것이 생활에 방해가 되었다고 판단했을지도 모르겠다. 내부 상황을 정확하게 전달받지는 못했지만 어쨌거나 개인적으로 이런 유쾌한 이 작품을 볼 수 없어서 무척이나 아쉬웠다.

설치할 때부터 임시 설치개념으로 전시한 작품들도 있었다. 이런 작품들은 전시가 끝난 후에는 작가가 다른 장소에 설치하거나 아예 철거하고 흔적을 남기지 않기로 한 작업들이다. 'Echigo-Tsumari Rainbow hut

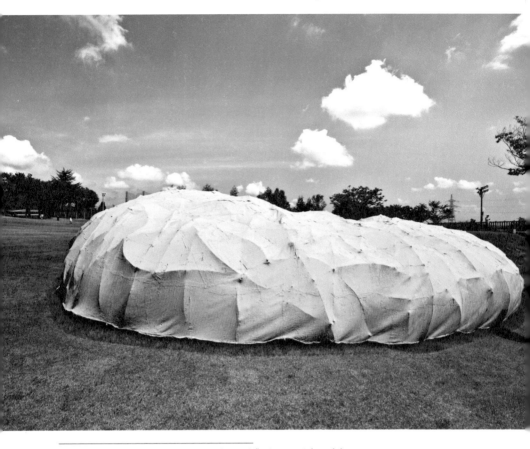

Echigo—Tsumari Rainbow hut 2012의 외부 모습(by Tsuneo Sekiguchi)

2012'도 그런 작품 중의 하나이다. 워낙 더운 날씨에 전시가 이루어지다
보니 그늘만 보면 앉아 쉬고 싶은 마음이 굴뚝같았다. 그래서 이 작품
을 보는 순간 '저 안에 뭐가 있지?'라는 궁금증보다는 '저기서 쉴 수 있을
까?'라는 현실적인 욕구가 더 절실했다. 그런 마음으로 천막 안을 들어
갔다. 그런데 평범해 보이는 천막 안에는 별천지가 펼쳐져 있었다. 사실

Echigo-Tsumari Rainbow hut 2012의 내부 모습 천막에 뚫린 작은 빛구멍과 바닥에 설치된 물과 프리즘으로 천막 내부는 무지개가 넘쳐나는 환상적인 공간이 펼쳐진다.

저 천막은 빛을 가리기 위한 일종의 암막이었는데, 막에 뚫어놓은 작은 구멍들을 통해 빔 형태의 빛이 내부로 들어오게 하는 장치였다. 천막 안쪽에는 물을 담아 놓은 둥근 수반들이 있었는데 프리즘이 수반 안에 설치되어 있어서 빛을 무지개로 바꾸어 놓는 역할을 하고 있었다. 수반의 물이 흔들거릴 때마다 무지개도 따라서 출렁거려서 환상적인 모습이 연

▶ 1 _ 에치고 츠마리, 그 3년간의 변화

출되고 있었다. 개인적으로는 장소를 옮겨서라도 다시 설치했더라면 어땠을까 하는 아쉬움이 남는 작품이었다.

다시 방문해야 하는 이유

3년마다 열리는 일본농촌의 흥미로운 예술실험, 에치고 츠마리. 처음 갔을 때에는 그저 신기하고 재미있는 경험이었다. 농촌을 배경으로 이런 작업이 가능하구나 하는 신기함. 그런데 두 번째 경험을 하고 나니 예술제를 준비하고 참여하는 작품과 무대 뒤로 사람들의 모습이 조금씩 그려지기 시작했다. 얼마나 많은 사람들이 참여했을까? 준비하는 동안 어떤 일들이 벌어졌을까? 작가들과 주민들과의 관계는 어땠을까? 물론 두 번의 방문으로도 속속들이 내용을 알기에는 턱없이 부족하다. 그러나 지난번보다 좋아진 작품에서 참여한 분들의 수고가 느껴지기도 하고, 조금 아쉬운 작품을 볼 때에는 반복되는 작업으로 나타나는 한계도 조금은 느낄 수 있었다. 무엇보다도 이렇게 지속할 수 있는 이 예술제의 힘을 체감할 수 있는 좋은 기회였다. 만약 독자 여러분들 중에 한번 이 곳을 방문해 보신 분들이라면, 나는 다시 한번 찾아보시라고 강력히 추천한다. 분명히 두 번째 방문에서는 전에 보지 못했던 것들을 볼 수 있을 테니까!

2

대지예술제와 시각정보 디자인

이 경 돈(신구대학교 교수)

이른 새벽, 에치고 츠마리로 가기 위해 집을 나섰다. 출국하기 전 날은
이리저리 바쁘고 수선스럽기 일쑤다, 몇 일간 일터를 비우는 시간 동안
일이 미루어지지 않아야 한다는 강박관념 때문이다. 이일 저 일을 마무
리하다보니 밤을 새우고 말았다. 모자란 잠은 리무진과 비행기에서 채우
려는 요령으로 짐을 꾸려 공항으로 향했다. 잠을 취하지 못한 탓에 다소
몽롱하여도 공항으로 가는 길과 일행과 만나기로 한 장소 그리고 발권
을 하고 탑승게이트 찾아가는 것이 어렵지 않다. 여기저기에 자리한 문
자와 숫자로 알려주는 표지판을 따라 움직이면 된다. 내가 찾아가야 할
곳을 알려주는 시각 정보가 산재하여 있기에 방향을 잃을 염려는 조금
도 없다.

공공의 공간에서 시각정보는 주변에 산재하고 있다. 현대인에게는 매
우 일상적인 것이고 생활공간의 곳곳에 다양한 형태와 기능을 가진 다
수의 정보디자인이 제공된다. 정보를 제공받는 사람은 주변의 산재한 정

보 중에서 자신에게 필요한 정보를 선택하여야 한다.

정 보 의 시 각 화

커뮤니케이션은 정보의 발신자와 정보의 수신자 그리고 전달하고자 하는 정보로 구성된다. 정보는 다수의 데이터를 특정의 목적이나 문제 해결에 도움이 되도록 편집한 것이고 시각정보디자인은 사람들에게 효율적으로 정보를 습득하여 사용할 수 있도록 제공하는 서비스이다. 이해하기 쉽고, 신속 정확하게 필요한 정보를 수신할 수 있도록 하고 행동으로 자연스럽게 연결되게 함에 목적을 갖는다. 정보를 제공하는 주체와 제공 받는 수신자의 관념, 태도, 행동, 감정, 경험 등이 공감각적으로 작용하여 상호 커뮤니케이션이 이루어지도록하기 위한 수단이다. 시각정보 디자인의 효과는 포괄적인 정보를 빠르게 전달할 수 있고, 다량의 정보를 다수에게 동시에 전달할 수 있음에 있다. 이것이 정보의 시각화이다.

정보의 시각화를 위해서는 조직화된 정보 내용을 사용자가 쉽게 이해 할 수 있도록 사용자 인지구조에 일치시키는 구조를 디자인한다. 정보 설계를 통해 구조가 만들어진 정보는 일러스트, 실사 이미지 등에 문자, 도형, 형태, 색채, 질감 등 조형요소들을 결합하고 함축적으로 구성하게 된다. 이러한 시각적 형태를 갖춘 정보는 최적의 매체환경을 선정하고 목적에 따라 인쇄, 영상, 공간 등의 형식에 담아 정적 또는 동적인 방식으로 사용자에게 전달된다.

대 지 예 술 제 찾 아 가 기

일본의 도쿄에서 기차로 두 시간을 가야하는 니가타현에 그리고 현의
남단에 위치한 에치고 츠마리를 찾아가는 길은 어렵지 않다. 전 세계 어
디를 가더라도 도로교통 표지판은 인식하기 쉽게 설치하고 있는 덕이다.
대지예술제는 여섯 개의 행정지역에서 진행되고 있다. 산과 들의 여러 장
소에 전시하고 있는 작품을 찾아가야 한다. 농촌의 경관을 즐기며 마을
곳곳의 작품을 찾아 방문한다. 관람객에게 제공되는 추천 루트는 있지
만 지정된 강제 동선은 없다. 가벼운 하이킹의 기분으로 느긋한 관람 코
스도 가능하고 모든 전시를 속속들이 보려한다면 차량을 이용하는 것이
좋을 듯하다. 관람자는 각자 나름의 경로를 따라 작품을 접하게 된다.
도보 또는 차량으로 수 분 내지 수십 분을 이동하여 목적지를 찾아야 한
다. 이 과정에서 길목에는 표지판을 세우게 된다. 방문자에게 찾고자하

종합안내사인은 정보의 양이 많아지면 크기
가 커질 수밖에 없다는 보편적 생각을 벗어
나지 못하는 것이 일반적이다. 오늘날 정보
의 수신자가 손바닥 보다 작은 핸드폰으로
도 종합안내를 받을 수 있다는 사실을 간과
하고 있는 것이다. 크기가 우선되기보다 사
인물에 담고자하는 내용의 정보를 체계적으
로 디자인하는 것이 우선이다

2 _ 대지예술제와 시각정보 디자인

앞의 종합안내 사인이 디자인된 것이라 한다면 이곳은 안내사인이 종합된 디자인이라고 해야겠다. 이곳은 종합안내 사인을 설치해야 할 장소이다.

는 장소를 알려주려는 배려이다. 종합안내사인은 대지예술제 전체의 정보를 제공하고 행사의 이미지를 담기 위하여 기획된다.

길목에서 표지판을 만나는 것이 반갑다. 이정표라는 단어가 주는 어감에서부터 다가오는 감성의 반응 때문일까? 길목에 세워 있는 사인물을 보게 되면 찾아가는 곳이 지척에 있음을 알게 된다. 마치 보물찾기라도 한 듯하고, 길을 잃었다고 생각했을 때 안도감이 드는 순간이다.

안내판이 군집하여 설치된 곳이 있었다. 갈림길에서 다음 행선지를 알려주어야 하는 니즈가 반영된 경우이다. 마치 종합 안내판을 보는 듯하다. 눈에 잘 뜨이는 안내 사인을 디자인하는 것은 시각을 통한 정보 커뮤니케이션의 기본 수단이다. 또한 필요한 곳에 설치하는 것이 잘 읽히는 지역을 만드는 방법이다. 이곳이 종합안내 사인물이 필요한 포인트이다.

대지예술제의 삼각형

심벌에 적용된 메인 도형은 세 개의 점과 세 개의 길이가 같은 선분으로 이루어진 삼각형을 역으로 배치하고 있다. 세 변과 세 개의 꼭지점은 아트트리엔날레의 개최 주기인 3년을 가르키고 있다. 그리고 자체의 설명으로는 계속 연속, 장소, 포인트, 자연, 예술, 사람의 표현이라고 한다. 예술제의 의도를 함축하여 표현한 심벌이다. 에치고 츠마리의 삼각형은 밑변을 위에 두고 꼭짓점을 아래로 한 역삼각형이다. 동세적

스파눙을 들어 말한다면 조용한 농촌에 역동성을 불어 넣어주는 활기찬 도형이라고 평가할 만하다. 오그덴(Ogden, C. K.)과 리차드(I. A. Richards)는 삼각형의 각 꼭짓점에 대하여 머릿속에 담아두고 있는 개념, 그 개념을 나타내는 상징, 개념이 지시하는 실제 대상으로 정의하고 있다. 개념과 상징과 대상은 서로 연관하며 의미를 인식하게 한다. 의미론으로

ECHIGO-TSUMARI ART TRIENNALE 2015

Yellow + Black + White 위험을 알리는 일상의 색상, 노랑과 색채를 적용하고 있는 대지예술제의 역삼각형은 시그니피에에 접근하고 있다.

정의된 기호 삼각형을 사용한 것이 예술의 표현과 필연성을 갖는다고 할 듯싶다. 이 간결한 도형의 형태는 대지예술제가 배경으로 하는 자연에서는 찾아보기 힘들다. 그리고 예술 작품이 사용하고 있는 화려하고 자연스러운 선과도 다르다. 배경과 작품 형태와 조화를 이루기보다는 대비를 이룬다. 기표보다는 기의로 구성되어 있다.

대지예술제의 옐로우

대지예술제에 적용하고 있는 색채는 노랑(Yellow)이다. 상징, 사인물, 안내자료, 인터넷 홈페이지는 물론 관람용 패스포드에 이르기까지 노랑 일색이다. 노란색은 희망, 불변, 희망, 질투, 기쁨, 어린이, 햇빛, 독특한, 빛, 위험, 경고, 편견 등의 의미를 가진다고 한다. 긍정적이고 매우 즐거운 느낌, 젊고 행복한 느낌을 주는 데 사용되고. 지혜를 연상시키며 혁신적이면서도 창의적인 분위기를 조성하는 역할도 한다고 한다. 또한 부와 권위의 상징으로 중국 황제의 곤룡포와 황궁의 기둥이 노란색이다. 여러 가지의 의미를 갖고 있는 노랑은 예술이라는 주제에 적절하게 혼화되는 듯하다.

예술제가 진행되는 7월부터 9월의 경관의 거의 대부분을 차지하는 색채는 초록이기에 노랑은 초록의 숲 속에서 눈에 잘 뜨이는 색채이다. 지역의 경관과 대비되는 노랑을 선택한 것은 시각정보 인지의 효과를 극대

홈페이지 화면의 배색은 하얀 바탕에 회색 계열의 그래픽으로 구성하고 사용자의 선택에 따른 정보의 배경은 노랑으로 강조하고 있다. 정갈함을 바탕으로 중요 정보를 강조하기에 효과적으로 구성 되어있다.(출처. www.echigo-tsumari.jp)

작품의 위치에 설치된 안내 사인은 하양, 노랑, 검정의 배색이다. 메인 로고의 배색과 통일감을 기본으로 하고 있다. 인쇄물에도 유채색은 노랑 일색이다. 후원 스폰서 상징 또한 노랑을 기조색으로 하고 있다.

2 _ 대지예술제와 시각정보 디자인

이동로에 설치된 수평 줄 노랑과 검정이 적용되어 안전을 위한 주의를 표시하고 있다. 우연히도 노란색의 삼각형 안전 표시는 대지예술제의 심벌로도 읽힌다.

도로변의 안전 라바콘 일상에서 사용하는 색채와 다르다. 노랑을 적용하고 있어 대지예술제의 상징 색채와 맥락을 함께하고 있다.

화한 각별한 사례라고 느껴진다.

노랑은 일상의 생활에서 안전을 대상으로 사용하는 색채이다. 특히 에치고 츠마리의 대지예술제 포스터에서는 노랑과 검정을 사용하고 있어 더욱 안전 표지판을 연상하게 되기도 한다. 니가타 관광가이드 표지에도 노랑을 주조 색채를 사용하고 있어 같은 생각에 빠진다.

토석류의 모뉴멘트에는 관람로를 따라 노랑과 검정색의 안전 가이드 줄이 있다. 그 줄에 걸려있는 노란색의 삼각형 천은 대지예술제 작품임을 알리는 사인이라고 보이기도 하고 보행자의 안전을 위한 장치로 보이기도 한다. 예술제의 메인 색채와 같은 노랑이고 형태는 역삼각형이기 때문이다. 그러나 그 형태가 정삼각형이 아닌 것으로 미루어 심벌마크가 아닌 안전표지라고 판단할 수도 있다.

노랑에 집중하였더니 안전표시와 노랑 라바콘이 예술제의 아이콘으로 보이기도 한다.

에치고 츠마리의 노랑은 색채에 대한 심리적 의미를 적용하고 예술제의 지향점을 제시하고 있으며 주변 환경과 대비를 이루어 시각 집중을 기도하는 적절한 선택이다. 그러나 일상에서 익숙하게 인지되어 있는 안전 기반의 정보 언어와 혼재되어 혼란스러울 수도 있다고도 볼 수 있다.

대지예술제의 서체

기본 서체는 검박 단정한 산세리프체를 사용하고 있다. 화려하게 상상될 수도 있는 예술제의 기대가 과도하지 않도록 제어라도 하는 듯하다. 포스터에서 검정바탕의 문자는 '세리프체'를 사용하고 있지만 자세히 살펴보면 글자마다 유니크한 변형이 적용되어 있다. 판구조론에서 말하는 변환단층의 메타포가 느껴지는 변화는 일본에 지진이 빈번함을 기억시키는 듯 흥미로운 인상이다.

그러나 어느 하나의 서체가 일색으로 적용되어 있지는 않다. 다양성과 자유로움을 제공하려는 의도한 요령일 수도 있다. 의외의 서체를 여러 경우에서 볼 수 있기 때문이다.

大地の芸術祭

대지예술제 포스터

판구조론에서 말하는 변환단층의 메타포가 느껴지는 서체 일본에 지진이 빈번함을 상기시키는 듯, 흥미로운 인상이다.

그림책과 나무열매의 미술관의 사인 손글씨가 한결 정겹게 보인다. 그 이유는 기계적 서체가 갖고 있는 규칙적이고 질서 잡힌 형태에 비해 손글씨가 예술이 갖고 있는 다양성과 자유로움을 함께하기 때문일 것이다. 간혹은 미처 준비하지 못하였거나 성의 없이 보일수도 있지만 말이다.

제2장 예술, 농촌을 살리다

대지예술제의 방향표시

목적지를 향하는 과정에 이동 방향의 사인물은 현대 사회에서 매우 유용한 정보 제공 수단이다. 이 사인물의 역할은 시간과 공간의 허비 없이 가고자하는 장소로 안내함에 있다. 방향에 대한 적절한 정보는 길 찾기의 키포인트가 되는 것이고, 공간 환경에서의 물리적 특성에 관한 적절한 정보를 제공함으로써 길 찾기를 위한 효율적인 의사를 결정할 수 있다. 공간 지각(spatial perception)과 공간 정보의 이용에 관계되는 정보를 제공하고 이해하는 데 바탕을 둔다. 길 찾기 문제 해결에는 공간지각과 추론이 동시에 작용하기 때문이다.

설치미술 마냥 자갈을 기초로 제작한 출입 제한 표시 '출입금지'라고 붉은색 글씨로 표시하는 통제구역의 을씨년스러운 표지와는 전혀 다른 감각이다. 이 길이 방향이 아님을 알 수 있음은 당연하지만 표시까지 가까이 가보지 않을 수 없게 한다.

대지예술제의 다양한 방향표시

답사 장소에는 화살표를 이용한 방향표지가 일반적으로 설치되어 있었다. 제작하기에 가장 손쉬운 방법이고 이용자에게도 가장 인지도가 높은 방법들이다. 보편타당한 익숙함에 바탕을 두고 있어 특징적이지는 않았지만 한편으로 적지 않게 유니크한 사례를 볼 수 있었고 주의를 끌기도 하였다.

대지예술제의 남과 여

조형으로 표현되는 비언어 체계로 남자는 청색 계열의 한색, 여자는 적색 계열의 난색 픽토그램이 천편일률적으로 적용되고 있다. 에치고 츠마리 또한 예외 없이 일반적 색상이 적용되고 있었지만 정형과 비정형의 영역을 넘나들고 있는 남성용과 여성용의 표현은 주의를 끌만했다. 사토야마 현대미술관의 픽토그램에 채택된 색상은 회색의 콘크리트 벽면과 스틸 도어에서 부드러운 조화를 이루고 색채의 대비로 픽토그램의 간결한 이상향을 보여주었다.

창고미술관의 입체 목각은 여느 사례에서 볼 수 없는 남과 여의 형태를 보여주었다. 두 개의 목각이 함께 있지 않았더라면 남과 여를 구분하

여자를 상징하는 형태와 색채는 난색으로 남자를 상징하는 색채는 한색이다.

2 _ 대지예술제와 시각정보 디자인

손으로 그린 픽토그램 '산쇼 하우스'의 정겨움과 맥락을 같이하고 있다.

농무대의 픽토그램 인지의 난이도를 갖고 있다. 불가피하게 심벌이 아닌 문자로 내용을 구분을 하여야 했다. 잘 되었다고 하기보다는 독특하다고 할 수밖에 없다.

지 못했을지도 모른다. 문틀에 새겨진 텍스트는 마치 목각의 조각 작품에 적어 놓은 설명으로 듯하다.

초록색 프레임으로 남자를 표시한 사례는 흔치 않다. 파랑과 같은 한 색 계열이지만 다소 생소하다.

대 지 예 술 제 의 시 각 정 보 커 뮤 니 케 이 션

시각정보디자인은 고객을 대상으로 하는 커뮤니케이션의 시각적 전략 요소이다. 정보 제공자의 이념을 종합하여 자신들의 실현하려는 의

지를 담는다. 정보제공자와 정보이용자를 결속하고 활동을 지원하며 정보 이용자들에게 행동을 유도하는 것을 포함하는 소통의 전략 프로그램이다.

안내를 위한 정보를 디자인하는 것은 주어진 현상이나 시스템의 기본 법칙이 있다. 작동과 행동의 요령과 절차를 수반한다. 따라서 시각정보디자인은 사물의 기본 이치를 적용한 보편성을 바탕으로 한다. 정보 데이터를 재배열하여 새롭고 쓸모 있는 형태로 구성하고 수신자가 정보를 활용할 수 있도록 기억, 통찰, 경험, 반응, 행동, 예견, 전망 등을 더하여 디자인 하게 된다. 정보 제공자의 의도가 이용자에게서 일어나지 않는다면 커뮤니케이션의 실패라고 해야 할 것이다. 그러나 실패한 커뮤니케이션에도 작용은 일어난다. 시각정보 디자인의 결과물은 제공자가 의도한 단일의

의미로 해석되지 않고 다의적으로 해석될 수도 있기 때문이다. 이용자가 정보 제공자의 의도와 다른 배타적 행동을 하게 된다면 시각정보 디자인을 하지 않음 만 못할 수도 있다. 달리 말하면 의도적으로 다의성을 갖고 기획하는 시각정보디자인은 실패할 가능성이 다분하다는 것이다.

에치고 츠마리에서 보았던 시각정보디자인은 자체적 고유의 디자인이 적용되었고 기본적 일반 사항을 따르고 있었다. 총체적으로 디자인의 획일화에는 소극적이었고 다양성 또는 다의성의 구현에 제한이 없었다. 행사 지역 전체를 대상으로 구체적이고 치밀하게 디자인을 일원화하여 체계적인 모습을 보여 줄 수도 있었겠지만 예술제로써 농촌의 여러 장소에 전시하고 있는 상황에 비추어 볼 때 시각정보 디자인의 다양성을 인정한 것은 긍정적이라고 판단된다. 정보의 제공은 단일 의미로 해석되도록 제작되었고 기획자의 의도적 다의성은 없었다고 보인다. 간결함과 기본에 충실하면서 찾아가는 관람자에게 정보와 그 장소의 설명에 주안점이 강조되어있었다. 그러나 일부 농촌이라는 지역성과 예술이라는 상황에 녹아들어 있지 않고 분리되어 있다는 점은 앞으로 개선 해봄직한 부분이다. 그리고 시간의 흐름과 함께 진화하고 예술제의 가치와 함께 변화하는 시각정보디자인이 되었으면 하는 바램을 가져본다.

대지와 호흡하는 플레이스마크

변 재 상(신구대학교 교수)

에치고 츠마리 대지예술제는 플레이스마크를 만들어 내는 축제이다. 랜드마크(land+mark)가 땅의 표식이라고 한다면, 플레이스마크(place+mark)[*]는 장소의 표식이다. 겉보기에 가득 차있는, 그러나 의미를 잃어버린 빈 공간을 풍요로운 기억과 상징 공간으로 장식하고, 스치는 심상의 이미지를 오래도록 유지시켜주는 장치가 바로 플레이스마크이다. 플레이스마크를 만들어 에치고 츠마리는 더욱 에치고 츠마리다운 장소로 거듭나고, 방문객들은 오래도록 추억되는 에치고 츠마리를 기억하게 된다.

[*] 저자가 말하는 장소(place)의 의미는 단순한 물리적 의미의 위치가 아니라, 의미와 상징 그리고 개인과 집단적인 동경의 대상이자 고유한 정체성을 가지고 있는 장소성(Schulz, 1972; Relph, 1976; Yi-Fu Tuan, 1979) 있는 곳을 말한다. 이로 인해 에치고 츠마리에서는 시각적, 물리적 의미가 강한 랜드마크(landmark)라는 용어보다는, 장소를 만들어주는 그리고 대지와 호흡하는 의미의 플레이스마크(placemark)라는 표현을 사용하였다. 구글(Google)에서 지도상의 특정한 위치를 나타내는 마크를 플레이스마크(placemark)라고 한다. 그래서인지 플레이스마크로 표시되는 곳은 다양한 사진과 설명, 그리고 많은 사람들의 추억을 기록하는 온라인(online) 속 추억의 장소(place)가 되고 있다.

대지와 호흡하는 랜드마크: 플레이스마크

1960년대 MIT 대학의 케빈 린치(Kevin Lynch) 교수는 오랜 연구를 통해 장소의 이미지를 결정하는 5가지 요소로서 통로(paths), 결절점(nodes), 지역(districts), 가장자리(edges) 그리고 랜드마크(landmarks)를 제시하였다. 도시에 국한된 연구 결과지만, 우리가 일상적으로 생각하는 특정 지역과 그 주변 이미지를 그려보면, 항상 등장하는 요소들과 묘하게 맞아 떨어진다. 어릴 적 외할머니 집에서 놀던 모습을 상상해 보자. 넓은 저수지와 뒤뜰의 야산(지역), 쭉 뻗은 농로(통로)와 맞닿은 포장도로(결절점), 너머에는 무언가 무시무시한 괴물이 살 것 같은 마을 앞 큰 강(가장자리), 그리고 마을 어귀의 높다란 느티나무와 정자(랜드마크), 이 모든 것이 정겨운 외할머니 댁 마을의 이미지이다. 비록 저자의 편의적인 기억에 근거한 것이지만, 공간의 기억은 마음속에 오래 남고 장소의 이미지를 재생하는데 도움을 준다. 이 중에서 멀리 놀러 나갔다가 할머니 댁에 돌아오는 길에 멀리서도 보이던 마을의 높은 정자목이나 뾰족한 교회의 첨탑은 길 찾기에 도움을 주는 랜드마크이다. 한편 마을 어귀에 이르렀을 때, 눈앞에 나타난 개성 있는 장승들과 솟대는 이곳이 바로 외할머니 댁 마을 입구임을 알려주는 랜드마크이다. 이처럼 랜드마크는 길 찾기에 이용되는 수단이기도 하지만, 특정 장소의 이미지를 풍요롭게 만들어주고, 공간의 특징과 개성을 살려주는 수단으로서의 의미도 지니고 있다. 전자의 랜드마크를 시각적 의미에서 랜드마크라고 한다면, 후자의 랜드마크는 심상적 의미에서 플레이스마크라고 정의할 수 있다. 심상의 이미지를 더욱 풍요롭게 만들어주는 무형의 가치를 지닌 장치들은 랜드마크(landmark)라는 표현보다는 플레이스마크(placemark)라는 표현이 더 어울린다. 이런 이유

두더지관의 안내표지판(by Sakai Motoki) 장소를 알려주는 개성 있는 서체와 디자인, 그리고 흙을 사용한 글씨의 질감은 에치고 츠마리 대지예술제가 대지와 호흡하고 있음을 보여준다.

로 플레이스마크는 장소마케팅의 키워드가 된다. 장소의 이정표로서 역할을 수행하는 동시에 특정 장소를 더욱 가치 있게 만들고 브랜드화 시켜준다. 사실 장소는 그대로이면 된다. 장소를 둘러싼 분위기와 구성물들이 바뀌면 된다. 장소라는 물리적 위치는 그대로이되, 공간으로 느끼는 사람들의 인식에 변화가 생기도록 하면 된다. 에치고 츠마리 대지예술제가 실천한 플레이스마크의 생산은 공간에 대한 인식을 바꾸어주는 재생의 수단이자, 장소를 장소답게 만들어주는 장소다움의 원천이다.

3 _ 대지와 호흡하는 플레이스마크

플레이스마크를 만드는 에치고 츠마리

신경 쓰이는 순위 하나가 있다. 세계의 도시들을 분야별로 등수를 매겨 나열한 순위이다. 최고의 문화도시 프랑스 파리, 최고의 시정도시 독일 베를린, 가장 살기 좋은 도시 스위스 취리히... 이들 도시에 살고 있는 시민은 적어도 다른 도시민들과의 만남에서 남다른 자부심을 가진다. 이 것이 도시 브랜드라는 무형의 자산이고, 그 가치를 공유함으로써 가지는 일종의 동질감 혹은 소속감이 국가 경쟁력의 기반이다. 잠시 눈을 돌려 농촌마을을 바라보자. 농촌은 국가 경쟁력에 어떠한 영향을 줄까? 국가 의 1차 산업을 책임지는 농촌마을은 국가 경쟁력의 가장 중요한 초석이 자 핵심적 기반이 된다. 도시 경쟁력이 국가 브랜드의 대외적 기반이고 가치 창출의 수단이라면, 농촌의 경쟁력은 국가 브랜드의 대내적 기반이 자 가치 창출의 초석이다. 흔히들 내수 기반이 좋아야 수출도 잘되고, 대 외적 인지도와 국가 경쟁력도 확고해 질 수 있다고 한다. 국가 경쟁력의 내수 기반을 튼튼히 한다는 것은 "갈수록 자생력을 잃어가는 농촌마을 을 어떻게 활성화 할 것인가?" 라는 물음과도 상통한다. 산업혁명으로 역전된 도시와 농촌의 경쟁력은 여전히 해결되지 않고 있다. 오히려 더 욱 심화되어 가고 있다. 대부분의 국가는 도시 문제 해결과 재생에만 급 급할 뿐, 노령화되고 쇠락해가는 농촌의 재생에는 관심을 기울이지 않 고 있다. 도시를 외형부터 바꾸어 형태적으로 되살리자는 도시미화운동 (City Beautiful Movement)처럼 농촌에서도 무언가 필요한 때이다. 다만, 외 형만 바꾸는 물리적 지역 성형은 본질적인 수단이 되지 못한다. 주민 스 스로의 자치(自治)와 문화, 예술이라는 무형의 콘텐츠를 활용하여, 지역 이 가지고 있는 정체성과 장소성을 재현해 내는 것이 본질적인 대안이

될 수 있다. 지금까지 도시재생이라는 대외경쟁력만 외치던 국가는 속빈 강정처럼 곳곳에 구멍 난 국가 경쟁력 지형도를 가지게 될 것이다. 지금 이 시점에서 구멍 난 곳을 메우는 작업이 필요하다. 바로 농촌마을 재생과 농촌마케팅이 필요한 시점이다.

물음에 대한 해답을 찾기 위해 나선 곳이 에치고 츠마리이다. 에치고 츠마리는 니가타현 남단에 위치한 도카마치시와 츠난마치라는 두 개의 지방자치단체를 묶어 일컫는 말이다. 특히 지역행사의 핵심 장소인 에치고 유자와(越後湯沢)는 모든 일본인들이 잘 알고 있는 농촌마을이다. 일본을 대표하는 소설가 가와바타 야스나리(川端康成)가 집필한 설국(雪國)의 무대가 되는 곳이기 때문이다. 환상적이고 아름다운 풍경을 자세히 묘사한 이 소설 때문에, 설국을 읽어본 독자들은 에치고 유자와라는 지역에 대한 동경과 호기심을 떨쳐버릴 수 없다. 한때는 소설의 무대를 보기 위해 많은 관광객들이 찾아오던 마을이었다. 그러나 다른 농촌마을과 마찬가지로 하나 둘씩 주민들이 마을을 떠나기 시작하면서 주인없는 땅과 빈 집들이 곳곳에 생겨나기 시작하였다. 대지예술제가 시작되기 몇 해 전까지만 해도 한 집 건너 공가(公家)가 하나씩 있을 정도로 쇠락한 농촌마을의 전형이었다. 화려한 옛 영화(英華)와 현재의 쇠락한 이미지가 대비되는 이곳, 바로 농촌마을 재생의 대상지로는 최적인 셈이다. 그래서인지 에치고 츠마리의 대지예술제에는 많은 플레이스마크들이 담겨있다. 조경, 토목, 건축 작품들 속에서 에치고 츠마리가 만들어낸 다양한 플레이스마크들을 살펴보자. 그리고 플레이스마크로 형성되는 공간의 풍성함과 장소다움을 느껴보자.

3_대지와 호흡하는 플레이스마크

조경이 담아내는 플레이스마크

대지예술제답게 많은 예술작품들이 자연과 호흡하며 대지에 밀착되어 있다. 땅은 예로부터 경작이라는 관점에서는 생산과 수확의 대상이며, 수렵이라는 관점에서는 채집과 사냥의 터전이었다. 인류 생존의 필수품이었다. 땅이 가진 의미 그대로는 인간의 생필품이겠지만, 그 위에 그려진 예술작품들은 잠시나마 여유롭기 위한 휴식처이다.

많은 잃어버린 창을 위하여(たくさんの失われた窓のために) 특별히 아무것도 없을 것 같은 한적한 길가에 커튼 휘날리는 창틀이 있다. 이 의미 없어 보이는 창틀은 무언가 행인들의 호기심을 불러일으킨다. 가까이 다가가면 넓게 펼쳐진 에치고 츠마리의 멋진 풍경이 펼쳐진다. 훌륭한 구도의 전망대이다.

키요츠강(淸津川)을 포함한 에치고 츠마리의 멋진 경관은 어쩌면 개발의 물결 속에서 기억조차 없이 사라졌을지도 모른다. 많은 잃어버린 창들 중에서도 유독 이 창이 돋보이는 플레이스마크가 된 것은 장소의 기억을 만들어 주었기 때문이다.

포템킨(ポチョムキン) 포템킨은 장소가 가진 의미를 가장 솔직하게 보여주는 플레이스마크이다. 원래 이곳은 산업화의 각종 부산물들이 쌓이는 더러운 불법 쓰레기 투기장이었다. 쓰레기로 더러워진 어둡고 악취 나는 이곳은 지구를 파멸시킬 수 있는 문화적 쓰레기장이었다. 주민들과 대지예술제 주최 측에서는 이 장소를 그대로 간과하고 넘어갈 수 없었다. 철, 나무, 자동차 타이어 등 20세기 물질문명을 상징하는 소재를 사용한 벤치와 느티나무 거목, 그리고 공원 전체에 깔린 하얀 자갈… 조용한 공간

많은 잃어버린 창을 위하여(by Akiko Utsum) 에치고 츠마리의 멋진 경관은 플레이스마크로서
의 이 창틀을 통해 보았을 때 비로소 장소적인 의미를 가지는 듯하다.

3 _ 대지와 호흡하는 플레이스마크

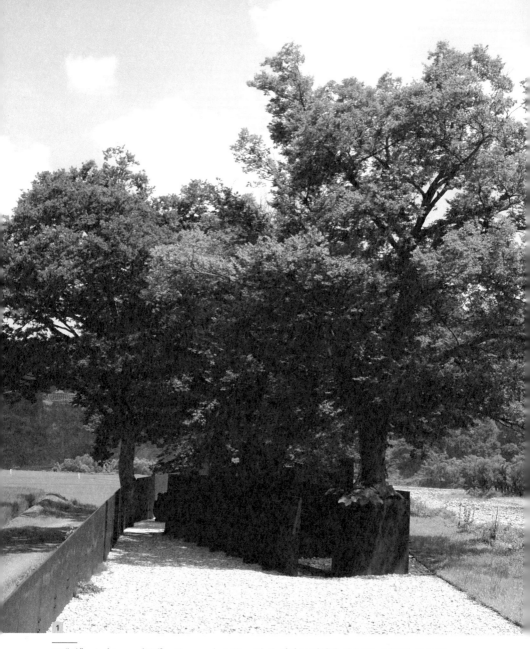

포템킨(by Architectural Office Casagrande & Rintala) 느티나무 배경과 어울리는 거대한 세 그루
의 느티나무와 이를 화분처럼 둘러싼 녹슨 코르텐강은 이 장소의 오랜 나이를 짐작케 해준다.
화분 속에는 20세기 물질문명의 상징들로 구성된 아늑한 휴게장소가 펼쳐져 있다.(1)
순백의 자갈 위에 펼쳐진 벤치와 이들의 배경이 되는 농촌경관은 자연과 교류하는 조경적 플
레이스마크의 역할이 무엇인지를 조감하고 있다.(2)

제2장 예술, 농촌을 살리다 ◀

속에서 하천의 물소리, 눈앞에 펼쳐지는 논밭과 먼산 등이 배경이 되어 아름다운 자연과 마주하는 것을 가능케 해준다. 순백의 해미석으로 장식된 바닥과 함께 공간적 차폐를 위해 사용된, 흰색과 대비되는 녹슨 철판 구조물은 비밀스런 장소의 속내를 살짝 비춘다. 자연과 호흡할 수 있는 시간적 여유를 주는 조경적 플레이스마크이다.

마츠다이(農舞台)의 경작하는 계단식 다랭이논 에치고 츠마리 대지예술제의 하이라이트는 '경작하는 계단식논'이다. 사계절 동안 농사에 필요한 작업들을 아름다운 조각으로 묘사하여 계단식 논 위에 설치하였다. 그리고 그곳에 호응하는 글귀를 빈 공간의 창틀 속에 잘 맞춰 넣었다. 마치 하늘에서 시 구절이 떨어지는 듯한 환상적인 경관을 자아낸다. 1000년을 거친 마츠다이의 농경문화는 험한 자연과 호흡한다. 산간에 논바닥

<u>다랭이논</u>(by Ilya & Emilia Kabakov) 계단식 다랭이논 위의 경작하는 조각들과 하늘에서 떨어져 내리는 듯한 농사와 관련된 글귀들은 에치고 츠마리의 지역적 정체성을 잘 표현해 내고 있는 플레이스마크이다.

을 개간하여 계단식논을 만들고, 강의 흐름을 바꿔 논을 경작하고, 붕괴된 농토에는 나무를 심는 등 과거로부터의 지혜를 축적시킨 장소적 의미를 환기시키는 또 하나의 멋진 플레이스마크이다.

토목이 담아내는 플레이스마크

에치고 츠마리에서 20여 년 동안 대지예술제를 담당해 온 NPO법인 사토야마 협동기구 사무국장(현재는 (주)아트프런트 갤러리 매니져) 세키구치

마사히로(関口正洋)씨의 말대로 지형을 이용한 대규모 대지예술 작품이 많이 눈에 뜨이지는 않는다. 예산문제로 인해 대지예술이라는 말에 어울리는 작품들이 많지는 않지만, 그래도 눈에 띄는 의미 있는 작품이 있다. 바로 시나노가와(信濃川) 시리즈의 하나인 '토석류의 모뉴먼트'이다.

　토석류의 모뉴먼트(土石流のモニュメント:磯┌行久)　2011년 3월 11일, 일본 동북부 지방을 강타한 9.0 규모의 대지진으로, 후쿠시마 원전사고가 있었던 날이다. 대지진이 발생한 다음날인 2011년 3월 12일, 여진(餘震)으로 인하여 계곡의 토사가 모두 쓸려 내려가는 산사태가 발생하였다. 아픈 기억이지만, 장소의 의미를 잊지 않기 위해 토사가 쓸려나간 범위에

시나노가와 시리즈(by Yukihisa Isobe)　토석류의 모뉴먼트로 불리는 네 개의 토목 구조물은 대지와 호흡하는 플레이스마크로서의 역할을 훌륭히 수행해 내고 있다. 정렬된 황색 폴대들은 아픈 기억의 재현을 통해 자연의 훼손에 대한 경각심을 일으키기에 충분하다.

　　　　　　　　　　　　　3_대지와 호흡하는 플레이스마크

는 황색 폴대를 사용하여 기억하고 싶지 않은 영역을 표시하였다. 그리고 쓸려나간 모든 토사를 활용하여 사방댐을 만들었다. 비록 대지예술제의 일환은 아니었지만, 어느 지역의 플레이스마크보다도 커다란 상징적 의미를 담고 있다. 댐의 몸체에 해당하는 네 개의 커다란 원통 속에는 산사태로 인해 유실된 토사들을 모아 담았고, 상부에는 녹화를 통해 아픈 기억의 전철을 밟지 않겠다는 의지를 표현하였다. 이로 인해 댐이라기보다는 자연의 경고를 겸허히 받아들이는 대지와 호흡하는 아름다운 플레이스마크로 거듭나고 있다.

건축이 담아내는 플레이스마크

장소적 특성으로 에치고 츠마리에는 많은 폐교와 공가들이 존재한다. 이들을 활용하여 건축으로 표현한 플레이스마크는 지역재생의 핵심 키워드가 되는 장소적 구심점 역할을 수행한다.

에치고 츠마리 사토야마 현대미술관(越後妻有里山現代美術館) 도카마치시 중심에 위치한 '키나레(キナーレ)'로 불리는 '에치고 츠마리 사토야마 현대미술관'은 대지예술제의 첫 출발점이다. 에치고 츠마리의 지형, 취락, 논밭, 폐교, 공가, 음식, 박물관, 갤러리 등을 포함하고 있기 때문에 지역 전체가 하나의 미술관이 된다. 바로 에치고 츠마리 방문의 첫 관문이 되는 기념비적인 건축적 플레이스마크이다.

두더지관(Soil Museum, もぐらの館) 에치고 츠마리에는 유독 폐교를 활용한 공방과 갤러리가 많다. 노령화와 인구감소라는 지역적 문제점을 폐교라는 건축물에 반추시켜 그 의미를 환기시키고자 노력한 흔적이다.

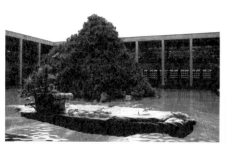

사토야마 현대미술관의 '봉래산' 특별기획전(by Cai Guo-Qiang) 에치고 츠마리 여행의 시작을 위한 배를 타는 느낌이다. 사토야마 현대미술관의 키나레가 긴 여정의 시작이자 관문인 이유를 보여준다.

사토야마 현대미술관의 '토양박물관'(by Koichi Kurita) 니가타현의 모든 토양을 모아 전시한 작품으로 에치고 츠마리를 방문한 이들에게 흙의 중요성을 일깨워준다.

폐교를 활용한 여러 시설 중 입구의 안내판부터 예사롭지 않은 '두더지관'은 땅이 가지는 의미를 새삼 알려주고 있다. 땅속 세상이 전부인 두더지의 삶을 조감하며, 어두운 땅속으로 대변되는 건물의 내부공간에서, 외부로 트인 조그만 두더지 구멍이 있다. 이 구멍을 통해 바라보는 세상은 아직도 내 삶의 절반에는 펼쳐지지 않은 넓은 무대가 있다는 것을 새삼 상기시켜 준다.

이외에도 '그림책과 나무열매의 미술관(絵本と木の実の美術館)'와 '창고미술관(清津倉庫美術館)', '최후의 교실(最後の教室)', '산쇼 하우스(三省ハウス)', 숲속의 학교 '쿄로로'(森の学校 キョロロ) 등은 폐교를 활용하였고, '의사의 집(ドクターズハウス)', '빈집의 스펙트럼(つんねの家のスペクトル)', '탈피하는 집(脱皮する家)', '배의 집(船の家)' 등은 공가 혹은 창고를 활용하였다. 지역적 정체성을 표출하는 의미 있는 건축적 플레이스마크로서의 역할을 훌륭히 수행해 내고 있다.

두더지관(by Sakai Motoki) 미로같은 건물 속을 방황하다 만나는 두더지 구멍은 외부세계와 통하는 유일한 수단이자 삶의 절반에 담겨있는 또 다른 세상을 보여준다.

두더지관의 내부 미로같은 건물 내부는 온통 두더지 집처럼 흙으로 둘러싸여 있다. 우리가 살고 있는 세상 이외의 또 다른 세상이 존재하는 것을 암시한다.

Kiss & Goodbye(by Jimmy Liao) 흥미와 재미, 나아가 호기심은 플레이스마크로 자리매김하기 위한 필요조건이다.

Kiss & Goodbye **동화책**(by Jimmy Liao) 작품의 매개가 된 그림책이다. 아름다운 동화와 유아적 발상이 돋보인다.

제2장 예술, 농촌을 살리다

대지예술제가 알려준 플레이스마크의 조건

에치고 츠마리의 대지예술제가 만들어 내는 플레이스마크에는 몇 가지 특징이 있다. 이것이 바로 랜드마크에서 한걸음 더 나아간 플레이스마크의 조건이다.

첫째, 그 자체만으로도 기억에 남을 만큼 흥미와 재미가 있다(Attraction). '키스 앤 굿바이(Kiss & Goodbye)'라는 작품은 외할아버지를 만나러 가는 여정 속에서 도시와 지역의 연계를 그린 그림책이다. 이 그림책을 JR 이이야마센(飯山線) 에치고 미즈사와(越後水沢)역 가까이에 위치한 반원형 창고 속에 재미있게 재현하여 관광객들의 관심과 흥미를 이끌어내고 있다.

둘째, 지역의 정체성을 반영하고 있다(Identity). 대지예술제를 위한 매력적인 소재와 지역의 정체성을 찾기 위한 사진 콘테스트가 열렸다. 이 콘테스트에서 찾아낸 눈 내린 겨울 풍경사진은 그야말로 에치고 츠마리의 가장 특징적인 경관정체성을 나타내고 있다. 특히 화로 위에 쌓인 눈의 모습이나 전선 위를 뒤덮고 있는 설경은 에치고 츠마리의 매력과 경관정체성을 가장 잘 표출한 사진으로 꼽힌다. 크리스티안 볼탄스키의 작품인 '최후의 교실'은 어느 겨울날 고립된 학교의 지역 이야기를 담아 내고 있다. 일본에서도 유난히 눈이 많은 니가타현의 2006년 겨울은 기록적인 폭설이 내린 해이다. 5개월 동안 폭설로 폐쇄된 지역의 학교 속으로 아련한 장소의 기억을 재현해 낸 작품이다. 에치고 츠마리 지역의 경관정체성을 잘 반영한 플레이스마크이다.

셋째, 의미를 만들어내는 스토리가 있다(Story). '농무대' 인근 다랭이논에는 아기를 안고 있는 어머니의 붉은색 조각이 세워져 있다. 10년이 훌

3 _ 대지와 호흡하는 플레이스마크

최후의 교실(by Christian Boltanski) 눈이 내리는 듯 한 조명의 반짝임을 통해 에치고 츠마리의
눈 내리는 자연경관을 내부로 밀도 있게 압축하여 묘사하였다.

제2장 예술, 농촌을 살리다

3 _ 대지와 호흡하는 플레이스마크

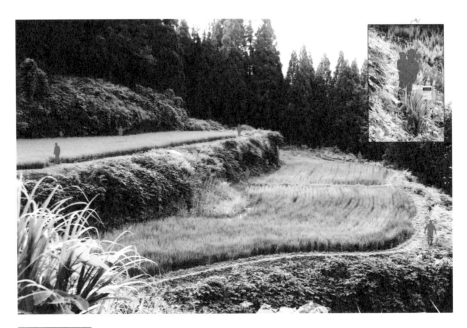

허수아비 프로젝트(by Oscar Oiwa) 그리고, 모자(母子) 평범한 농촌마을에 이름표를 달아주는 다랭이논 귀퉁이에 위치한 붉은색 조각은 자연과 주민들이 함께 호흡하고 있다는 것을 보여주는 플레이스마크이다. 여기에 등장하는 조각 중 어머니가 안고 있는 조그마한 아이는 어느 덧 고등학생이 되었다. 바로 이 야기가 담겨있는 플레이스마크이다.

쩍 넘어버린 지금 이 아이는 어느덧 고등학생이 되어 있다. 의미 없는 하나의 조각이지만, 이곳에 스토리를 담으면 소중한 지역 유산이자 이곳을 대표하는 의미 있는 플레이스마크가 된다.

　에치고 츠마리의 대지예술제는 플레이스마크를 효과적으로 얼마나 잘 만들어 내고, 필요한 장소에 배치하였는지를 보여주고 있다. '보헤미안 지수'라는 말이 있다. 한 지역의 예술가 즉 화가, 무용가, 작가, 배우, 음악가 등이 전체 지역 인구에 비해 얼마나 많은 비중을 차지하는지를 나타내는 지수이다. 독일의 루르지방, 한국의 인사동과 수원 행궁동, 일본의 가나자와, 아일랜드의 더블린 등이 높은 보헤미안 지수를 기반으로

창조적 문화지역으로 발돋움한 장소들이다. 프랑스 파리시는 예술가의 작업 공간 부족을 해결하기 위한 대안으로, 시내 12개 구와 일드프랑스 (Ile-de-France) 주 수도권 지역의회의 지원을 받아, 약 1,500㎡ 규모의 공용 아틀리에를 시내 12개구에 설치하여, 예술가들의 창작활동을 위한 장소로 제공하고 있다.* 파리의 보헤미안 지수를 높이기 위한 전략의 일환이다. 그러나 보헤미안 지수를 높이기 위해 무턱대고 예술제 혹은 축제와 물리적 시설들을 양산해 낸다면, 지역재생은 실패할 확률이 더 높다. 1987년 일본 정부는 낙후된 지방의 성장 동력을, 관광을 통해 찾아내고자 지역균형발전을 위한 리조트법을 만들었다. 세제 및 자금 지원의 혜택이 주어졌지만, 이는 곧 지자체간의 경쟁으로 이어졌다. 전국 3천여 곳, 전 국토의 38%가 리조트 개발 계획으로 순식간에 채워졌다. 개발 계획이 수립되자 땅값은 순식간에 올랐지만, 이후 10년간의 버블 붕괴로 상당수 사업은 사장(死藏)되었고, 급하게 추진된 몇몇 사업으로 인해 해당 지자체들은 빚더미에 앉게 되었다. 이로 인한 후유증은 여전히 이어지고 있다. 장기적 안목과 계획을 통한 선택과 집중의 전략이 필요하고, 장소에 맞는 적절한 플레이스마크의 개발을 통해 착실하게 보헤미안지수를 높여갈 필요가 있다.

통계청은 2050년 우리나라 인구 가운데 80세 이상이 600만 명 이상 될 것이라고 추산하고 있다. 농촌마을의 고령화 속도는 이보다 훨씬 더 빠르다. 일본과 체코는 이미 전 세계에서 노인 인구 비율이 세계 최고에 달하는 국가로서 농촌문제와 함께 노령화 문제를 중요한 사회 이슈로 뽑고 있다. 에치고 츠마리 대지예술제는 이 두 문제를 동시에 해결하기 위한 해법을 제시하고 있다. 대지와 호흡하는 플레이스마크를 통해 새로운

* 서정렬, 김현아 (2008) 도시는 브랜드다. 삼성경제연구소.

3 _ 대지와 호흡하는 플레이스마크

농촌문화 콘텐츠를 제시하며, 고령화와 공동화로 인해 쇠락해가고 있는 농촌의 부활을 꿈꾸고 있다.

"Rural markets are for marketers with perseverance and creativity. The market is extremely attractive with its vast potential but also provides challenges. It is a classic case of risk−return situation. It is a high risk area but with promise of a large customer following as the prize for those who succeed. The key to reducing the risk is understanding the market, the consumer needs and behaviour."

"농촌이라는 시장은 꾸준한 노력과 참신한 창의적 발상을 지닌 사람들을 위한 공간이다. 농촌은 매우 매력적이고 거대한 잠재력을 가지고 있지만, 동시에 많은 위험과 도전이 도사리고 있다. 고전 경제학 개념에서 말하는 위험−수익상황인 것이다. 실패의 확률도 있지만, 성공하는 사람들에게는 커다란 성공을 약속하는 장소이다. 이곳에서 위험을 상쇄시키는 가장 중요한 열쇠는 시장을 이해하고 나아가 소비자의 요구와 행태를 파악하는 것이다."

— Sanal Kumar Velayudhan의 Rural Marketing 중에서

4

지역성을 드러내는 세 가지 비밀

고 은 정((주)아키환경디자인 대표)

도깨비가 무섭긴 무섭다. 동화에 나오는 귀신 얘기가 아니다. 드라마 '도깨비' 말이다. 드라마의 인기에 힘입어 촬영지였던 강릉은 새로운 관광명소 하나를 얻었다. 별 볼일 없던 방사제 하나(주문진 영진 해변에는 똑같이 생긴 방사제가 세 개 있는데 콕 집어 한 곳만 사진 찍으려는 사람들의 줄이 길다)가 이제는 꼭 가봐야 할 곳이 된 것이다. 드라마에 등장한 빨간 머플러와 꽃다발을 대여해 주는 곳이 생기더니 이제는 이 방사제에 닿는 333번 해안 순환버스까지 신설되었다. 심지어 정류장 이름도 도깨비 촬영지다. 이야기를 담은 공간의 힘을 확인할 수 있는 사례다.

최근 공간을 다루는 거의 모든 프로젝트의 목적에는 이런 말들이 들어있다. 지역의 정체성을 반영하고 … 스토리텔링을 발굴하고 … 고유의 특화된 환경을 조성하고 … 그럴 만도 하다. 성공 사례로 꼽히는 도시나 지역, 작은 골목길에 이르기까지 성공한 공간들은 하나같이 독특한 개성을 갖추고 있기 때문이다. 하지만 열심히 지역의 정체성 찾기에 노력하

는 것에 비해 성공사례를 보기는 쉽지 않다.

가장 흔한 방식으로 지역의 역사를 동원하지만 공간에서 잘 전달되지 않는다. 아이덴티티를 표현하는 또 다른 방식으로 심벌마크, 시그니처, 캐치프레이즈를 채택하거나 지역 특산물을 소개하거나 자연환경을 무슨 팔경이라는 이름으로 소개하기도 한다. 정말 이걸 듣고 찾아가볼 사람이 있을까 싶다. 심지어 정체성이라는 이름으로 조악한 조형물도 등장한다. 그러나 모아놓고 보면 여기가 거기 같고 거기가 여기 같다. 차별되지 않으면 구별조차 되지 않는다. 정체성은 있는 그대로의 것을 보여 주기보다 그것을 재해석하는 과정이 반드시 필요하다. 어떻게 해야 지역의 정체성을 보여줄 수 있을까.

보이지 않는 것까지 보여 준다

에치고 츠마리의 대지예술제에서 가장 처음 시작한 일은 지역의 자원을 찾는 일이었다. 자원의 발굴은 지역 주민뿐 아니라 전국에 개방되어 사진과 그림, 글 등 형식을 가리지 않고 접수하였다. 이렇게 해서 접수된 자원은 총 3114점. 그다음 자원을 고르는 일에 매우 중요한 포인트가 있다. 접수된 자원을 이 지역에 살지 않는 사람들이 고르게 했다. 지역의 매력이라는 것이 그곳에 사는 사람에게는 공기처럼 당연하지만 외부의 사람에게는 흥미로울 수 있기 때문이다. 내가 보여주고 싶은 것이 아니라 남들이 보고 싶어 하는 것을 찾았다. 공급자 관점이 아니라 철저히 수요자 관점이다.

전봇대 위에서 전깃줄에 소복하게 쌓인 눈을 치우는 사람의 모습, 마

치 요리사의 긴 모자처럼 파이프 위에 눈이 쌓여 있는 모습, 베트남 모자 같은 걸 쓰고 지개를 메고 있는 이곳에서 흔히 볼 수 있는 농부의 모습 등이 그렇게 해서 찾아낸 자원이다. 아마도 자원을 골랐던 사람들은 고르는 과정에서 이 지역의 매력에 푹 빠져버린 나머지 누가 시키지 않아도 소문내는 수다쟁이가 되기를 자처하지 않았을까. 또 분명 지역주민은 '아니, 이런 걸 매력적으로 본다고?' 하고 놀라워했을 것이다.

이렇게 해서 찾아낸 자원을 지역에 분배하고 공모를 통해 선정된 작가를 투입한다. 투입된 작가는 각 지역에서 6개월 이상의 작업기간을 갖게 된다. 예술작품이지만 작가 홀로 작품을 완성하지 않는다. 주민과 소통하면서 작품을 완성해 나가야 한다. 젊은 작가는 농촌의 특성상 나이가 많은 주민들과 세대 차이를 느껴야 했을 것이고, 외국출신의 작가는 주민과의 의사소통에 많은 어려움을 겪었을 것이다. 의도된 갈등이라 할 만하다. 이러한 한계들로 인해 오히려 작가는 지역에서 훨씬 더 많은 영감을 얻었을 것이다. 또한 자식들도 자주 찾지 않는 적막한 농촌에 살던 주민들은 사람 구경이 얼마나 재미있었을까. 결국 이 곳만의 독특한 문화가 생긴다. 게다가 단발로 끝난 것이 아니라 3년마다 열리는 트리엔날레를 6회나 치렀으니 이곳의 변화는 여전히 현재진행형이다.

작가뿐 아니라 다양한 문화적 교류를 만들어 내는 사람이 또 있다. 작품 제작과 트리엔날레 운영과정에는 '고헤비'라 불리는 자원봉사자가 중요한 역할을 담당한다. 현실적으로 지역주민만으로 운영하기에는 주민이 너무 고령화 되었다. 하지만 그보다 세계 각지에서 모인 자원봉사자는 작가, 주민과 더불어 문화적 다양성에 기여하는 중요한 한 축을 담당한다. 말이 쉽지 근로자가 아닌 자원봉사자를 통제하는 일은 대단히 어려운 일이었을 것이다.

에치고 츠마리에서는 매일 아침 자원봉사자에게 작품별로 필요한 내용을 알려주고 참여할 사람을 모집하였다. 이렇게 모인 사람들과 이동이나 시간 등에 관한 구체적인 회의를 한다. 이 방식은 해비타트에서도 적용된다. 전체 사람들에게 오늘 필요한 작업의 내용과 필요한 인원을 알려주고 손을 번쩍 든 사람들을 따로 모아 구체적인 작업지시를 하는 식이다.

작품의 제작과정뿐 아니라 대지예술제 운영기간에도 '고헤비(자원봉사자)'를 만날 수 있다. 우리가 방문했을 때에도 작품의 입구에서 안내를 담당하는 자원봉사자들을 만날 수 있었다. 그 중에는 프랑스에서 온 청년도 있었다. 이번 참가가 처음도 아니라니 이들 또한 수다스러운 자발적 홍보대사일 것이 분명하다.

이 뿐만이 아니다. 작가와 자원봉사자 외에 더 많은 사람들이 참여하는 서포터즈 시스템이 있다. 언제든 참여할 수 있는 팬 클럽, 계단식 논을 유지하기 위해 농사를 지을 사람들 모임. 원하는 지역에 내는 고향세, 지진피해를 구제하는 기금 등이 있다. 기업, 조직, 개인을 위한 다양한 참여방법이 있다.

결국 우리가 보고 싶은 지역의 정체성은 바로 그 지역만의 자연과 사람이 만들어 내는 문화다. 에치고 츠마리에서 보여주는 사람들의 내공이 이 지역의 정체성을 단단하게 지원하는 원동력이다.

지역성을 드러내는 방법: 형태, 색채, 재료

형태(Shape)

에치고 츠마리 대지예술제의 주인공은 놀랍게도 작품이 아니다. 사람들이 잘 오지 않는 곳을 계획하면서 멀리서 오는 사람들에게 작품을 가능한 많이 보여주고 싶었을 테다. 하지만 작품을 보여주는 방식은 집적이 아니라 분산이다. 처음에는 그 용기가 놀랍기만 했다. 하지만 곧 그 방식을 수긍하게 되었다. 오직 이 곳에서만 볼 수 있는 특징인 '사토야마'를 보여주기 위해서라는 것을 금세 이해했기 때문이다.

'사토야마'란 마을에서 가까워 생활과 밀접한 관계가 있는 숲을 뜻한다. 단순한 마을의 배경으로서의 야산이 아니다. 사토야마는 잡초, 조림지, 저수지, 밭, 논과 같은 다양한 모습을 포함한다. 일상에 필요한 물건을 만들기 위한 재료나 먹거리 작물을 생산하는 터전이다. 즉, 연료로서의 장작, 퇴비를 위한 낙엽, 도구를 만들기 위한 나뭇가지 등을 얻는 곳이다. 지나치게 많이 채취할 경우 나무가 사라지고, 비가 오면 토사가 흘러내려 안전에 위협을 받고, 식생이 회복되는 데에도 긴 시간이 필요했을 것이다. 그러니 얼마만큼의 나무를 채집하거나 반대로 억제할지, 언제 얼 만큼 양을 정하는 일도 마을 사람들이 함께 의논하고, 정한 것을 함께 지키게 되었을 것이다.

이렇게 사람이 개입된 인위적인 환경은 어느 정도의 교란을 일으키게 되고 생물의 다양성을 유도한다. 그러니 사토야마에서 생기는 생태적 교란은 마을 사람들이 오랜 기간 동안 시행착오를 거쳐 얻어낸 지혜라 할 만하다. 단일 작물로만 토지 이용을 하는 것보다 훨씬 생태적인 방식이다. 게다가 사토야마는 마을의 화재를 방지하거나 토양오염을 제거하거

4 _ 지역성을 드러내는 세 가지 비밀

가마보코 모양의 창고들 에치고 츠마리에서 흔하게 볼 수 있는 그러나 다른 지역에서는 본 적 없는 다양한 크기와 컬러를 하고 있다.(1~17)

Kamaboko-type Storehouse Project(by Tsuyoshi Ozawa) 작가는 이 지역 특유의 가마보코식 창고에서 영감을 얻어 이에 대한 조사를 하고 가장 큰 창고 안에 사진과 의견을 전시하였다. 나머지 6개의 창고는 지역 주민들에게 임대해 주고 있다. 문이 닫혀있을 때에는 문에 달린 렌즈를 통해 내부를 볼 수 있다. 7개의 다른 크기의 창고를 일렬로 세운 것은 겨울철 눈 속에서 각각 어떻게 보일지에 대한 작가의 상상에서 비롯되었다. 2003년에 처음 전시되었는데 현재의 모습은 처음과 약간 달라졌다. 두 번째로 작은 창고가 사라졌고 (있었던 자리만 남아있다) 가장 큰 창고를 새로 만들었다.(18)

제2장 예술, 농촌을 살리다

Kiss & Goodbye(Doichistation)(by Jimmy Liao) JR 이야마선을 배경으로 한 그림책 '키스 앤 굿바이'의 이야기를 바탕으로 했다. 역시 가마보코 모양의 창고에서 영감을 얻었다. 창고에 설치된 그림, 장면, 음악은 할아버지를 방문하기 위해 개와 함께 기차를 타고 가는 그림책의 이야기를 전달하는 장치다. 전시되어 있는 기차 그림 안에도 숨은그림찾기처럼 작게 숨어있는 주인공과 강아지를 찾는 재미가 있다. 정말 귀엽다!

4 _ 지역성을 드러내는 세 가지 비밀

나 하는 숲의 기능을 담당했을 것이다.

에치고 츠마리의 사토야마는 그런 삶의 역사를 고스란히 담고 있다. 산업화로부터 떨어져 있었던 탓에 아직까지 남아있게 된 아름다운 풍경 이기도 하다. 그래서 작품까지도 사토야마를 더 잘 보여주기 위한 세련된 장치처럼 보인다.

넓은 면적에 산재된 작품을 보기 위해 버스를 타고 여기저기 이동하는 동안 특이하게 시선을 끄는 것이 있다. 바로 창고다. 가마보코식(式)이라고 불리는데 기차의 아치구조물에서 비롯된 형태다. 폭설이 내리는 이 지역에 딱 적합하다. 크기나 모습은 매우 다양한데 공통된 것은 쓸모에 딱 맞는 크기라는 점이다. 예를 들어 일본차는 작은 것은 유명하다. 그리고 정말 어떻게 주차했을까 대단하다 싶을 정도로 작은 창고 주차장은 장난감처럼 앙증맞기까지 하다. 최소한의 재료 두 장으로 벽체부터 지붕까지를 한 번에 해결하고 지붕 꼭대기에서 양쪽 면을 이어 붙이는 형태가 가장 일반적이다. 또는 그마저도 생략하여 비닐하우스처럼 지붕과 양쪽 벽이 통틀어 한 장으로 이루어진 경우도 있다.

최소한의 비용을 들여 창고를 짓겠다는 경제적인 이유였겠지만 그 바람에 달성한 군더더기 없는 형태의 디자인에 감탄하게 된다. 창고가 보통 많은 게 아닌데다 낡은 것과 새것이 있어서 꽤 오래전부터 지금까지 유용하게 쓰이고 있다는 것을 짐작케 한다. 일본의 다른 도시에서도 본적이 없거니와 이 동네의 주택과도 전혀 다른 분위기다. 원색의 컬러까지 시선을 끌기에 충분하다. 이 창고가 이 지역만의 개성이라고 생각한 건 나뿐만이 아닌 모양이다. 대지예술제의 작품에도 여러 번 등장하는 걸 보면.

색채(Color): 유사와 대비

에치고 츠마리는 15년에 걸쳐 이 정도 성과를 이뤄낸 것을 얼마나 자랑하고 싶었을까. 하지만 많은 프로젝트에서 받은 인상은 수수하고 겸손하다. 그래서 더 에치고 츠마리답다. 예를 들면 빈집은 지역의 문제이다. 그렇다고 빈집을 없애면 지역의 특징도 함께 사라질 것을 염려했다. 그래서 시작된 빈집 프로젝트는 겉모습이 작품을 만들기 이전과 다름없는, 그래서 이웃집과 별반 차이 없는 형태와 색채를 고수한다. 그 바람에 여러 채의 집 중에서 어떤 게 우리가 들어가 봐야 하는 작품인지 헷갈릴 정도였다. 그러나 집 속에 반전이 있다. 그렇게 좋은 걸 안에 품고도 나 좀 보라고 대놓고 으스대지 않아 좋다. 여기라고 힌트조차 주지 않는 겉모습이 불친절하다기보다는 자신감과 동시에 배려로 느껴진다.

새로 지은 건축물도 마찬가지다. '배의 집'의 경우는 기차역사 바로 앞에 설치되어 있다. 장소성을 반영하듯 플랫폼의 형태처럼 좁고 긴 건물이다. 새로 지었음에도 불구하고 형태와 색채도 고스란히 주변 건물과

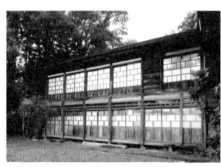

의사의 집 원래 있던 집 그대로의 외형을 보존한 채 내부에 작품을 설치한 빈집 프로젝트, 한때 진료소였던 집의 이야기를 담아 내부도 진료와 관련된 사물들이 거울과 함께 설치되어 있다.

탈피하는 집(by Junichi Kurakake + Nihon University College of Art Sculpture Course) 우리를 경악하게 만들었던 이 프로젝트조차도 밖에서는 내부를 절대 상상할 수 없을 만큼 평범하다.

4 _ 지역성을 드러내는 세 가지 비밀

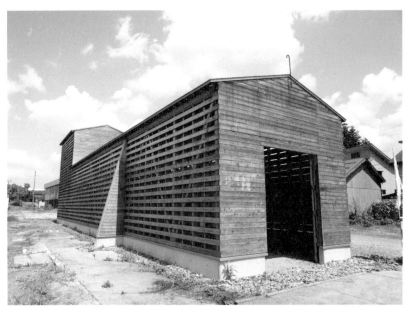

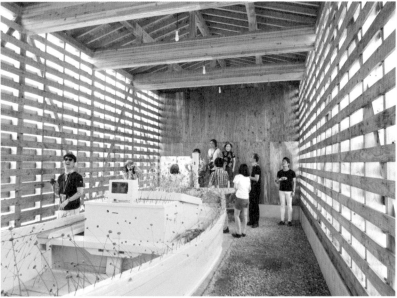

배의 집(by Atelier Bow−Wow+Tokyo Institute of Technology Tsukamoto Lab.) 새로 만든 프로
젝트에서도 지역에서 흔히 볼 수 있는 형태와 색채를 고스란히 반영하고 있다

모나지 않는다. 수수하고 겸손하다. 이 작품은 특히 건물과 내부의 전시물을 맡은 두 사람의 하모니가 절묘하다. 역시나 반전은 내부에 있다. 부드러운 자연광을 통해 내부와 외부가 나눠진다. 나무 틀 사이로 들어오는 밝은 빛 때문에 노란색 배는 더욱 환하고 눈부시다.

이렇게 강렬한 색채 대비 효과를 의도하는 작품은 꽤 많다. 공통점은 집 프로젝트나 학교프로젝트, 거점으로 쓰이는 뮤지엄처럼 비교적 규모가 큰 건물은 주변과 조화되는 색채를 쓴다. 그게 아니라 원색의 색채 대비를 의도한 경우는 조형물인 경우가 대부분이다. 초록색 자연과 대비되는 단일 원색을 통해 주목성을 높인다. 그렇다보니 여타의 색보다 빨강과 노랑이 압도적으로 많다. 단순히 색채 대비 효과만 노린 것이 아니다. 작품에서 이야기 하고자 하는 의도도 색채가 가지고 있는 성격을 통해 분명하게 드러낸다.

전체 작품은 거대하지만 그것을 이루는 단위 조각이 작은 '토석류의 모뉴멘트' 같은 경우는 높이 3미터의 노란색 폴 230개가 주요한 소재이다. 방재의 기능을 가지는 댐은 작품과 무관한 시설이지만 압도적인 크기와 단순한 도형, 코르텐강의 강렬한 붉은 색채 때문에 작품의 일부처럼 보인다. 댐의 측면을 따라 설치된 계단 역시 노란색으로 초록색 숲, 붉은색 댐과 확연히 대비된다. 노란색이 주의를 상징해서일까. 겪어 본 적 없는 지진에 주목하게 되고 주의하게 된다.

'포템킨'이 설치된 곳은 원래 마을의 주요 교차로임에도 불구하고 쓰레기로 가득 찬 공간이었다고 한다. 주민과 함께 쓰레기를 치우고 비로소 이 작품을 만들었다는데 지금은 오히려 정갈하기 이를 데 없는 사색적인 공간이 되었다. 강렬한 코르텐강의 붉은 컬러와 원래부터 이 자리에 있던 오래된 느티나무의 대비가 극적이다. 가장 인상적인 것은 눈부시게

4 _ 지역성을 드러내는 세 가지 비밀

포템킨(by Architectural Office Casa-grande & Rintala) 쓰레기가 가득했던 공간이 정갈하고 사색적인 공간으로 변모했다. 흰색의 자갈을 통해 극적인 변화가 읽힌다.

반짝이는 하얀 자갈이다. 흰색이 주는 정갈함. 쓰레기로 가득했다는 공간에 대한 반전으로 읽힌다. 백자갈을 늘 눈부시게 유지하고 있는 주민들의 정성 때문에 더 하얗게 느껴진다.

단색이 더 강렬하게 느껴지는 곳은 아무래도 외부보다 통제된 내부공간에서다. 예술제 기간 동안 실제 식당으로 운영되었던 농무대 안의 '카페 리플레뜨'가 그렇다. 천정과 벽, 바닥, 가구, 커튼까지 하늘색 일색이다. 이 공간에서 유일하게 색채가 드러나 집중하게 되는 곳은 테이블이다. 자세히 보면 테이블 자체는 거울이고 천장에 설치된 원형 조명 기구에 펼쳐지는 에치고 츠마리의 풍경이 반사된다.

하늘색에서 어렵지 않게 에치고 츠마리의 하늘이 연상된다. 나중에 작품설명을 보니 역시나 그렇다. 작가가 현장을 답사했던 날 폭설 후의 하늘이라 매우 맑았다. 눈의 표면에 하늘이 반사되는 것처럼 주민들의 일상을 작품에 반영하고자 했다. 주민들에게 100개의 즉석 사진기를 나눠주고 일 년 동안 사계절의 모습을 담게 했다. 그리고 그 모습을 이렇게 멋지게 보여준다.

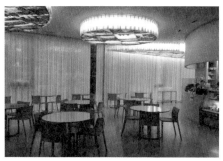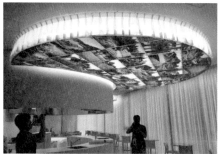

Café Reflet(by Jean-Luc Vilmouth) 눈 내리고 난 이후의 맑은 하늘을 상징하는 하늘색으로 벽, 천정, 바닥, 가구를 통일한 공간

재료(Material)

대지예술제답게 쉽게 구할 수 있는 나무나 돌, 흙 등에서 영감을 얻고 이 것을 주요 소재로 작품을 만든 사례는 너무도 많다. 자연의 소재로 공예 품처럼 만들어 곳곳에서 놓아둔 사인은 그 정성 때문에 감동적이기까지 하다. 많은 사례 중에서도 단연코 돋보이는 작품이 있다. '소일 뮤지엄'이 라고 이름 붙여진 '두더지의 집'은 이름처럼 흙을 주제로 한 뮤지엄이다. 3층의 건물 전체를 미장공, 사진가, 도예가 등 흙의 매력을 잘 아는 작가 들 여럿이 참여하여 완성하였다. 흙으로 표현할 수 있는 거의 모든 것이 망라되어 있다. 그 중 가장 인상적인 것은 복도에 깔아놓은 바크이다. 푹 신푹신한 느낌 때문에 흙의 따뜻함이 발을 타고 온몸으로 전해진다.

여러 가지 재료를 통해 지역의 이미지를 구현한 작품의 최고는 바로 최후의 교실이다. 작가는 2003년에도 에치고 츠마리에 참여했다. 최후의 교실은 그 때 작품을 설치했던 바로 그 자리다. 작가가 2006년 대지예술 제를 위해 다시 방문했을 때 기록적인 폭설을 만나게 된다. 학교는 눈에 덮였고 2003년과는 완전히 다른 모습을 경험한다. 거의 5달 동안이나 눈

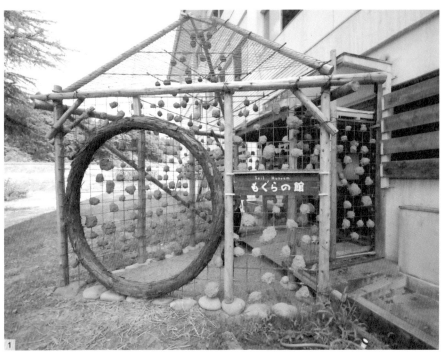

두더지의 집(by Motoki Sakai) 폐교한 초등학교 건물 전체를 흙을 모티브로 한 뮤지엄으로 바꾸었다. 입구에 있는 단순한 설치물 하나에서도 흙의 느낌이 물씬 난다.(1) 교실마다 흙으로 만든 다양한 작품이 있다. 작품도 좋지만 작품들을 잇는 동선이 되는 복도에서도 흙의 분위기를 기분 좋게 오감으로 느낄 수 있다.(2)

최후의 교실(by Christian Boltanski+Jean Kalman) 작가가 구현하고자 하는 이미지를 완벽하게 체험하게 하는 공간. 재료는 흔하기 이를 데가 없는 것이지만 그것의 조합은 환상적이다.

에 갇혀있던 체험을 학교건물 전체에 표현하였다. 좁고 사방이 막힌 기억. 작가가 느꼈을 공포가 그대로 전해진다. 흰색과 검은색의 대비는 눈이 온 공간과 죽음의 공간을 극명하게 대비시킨다.

건물 전체가 작품인 이 건물에 들어서자마자 만나게 되는 장면은 아주 컴컴한 첫 번째 공간이다. 잘 보이지 않는 공간은 발걸음을 단박에 느리게 한다. 차음 시력이 적응되면서 다음 공간으로 나아가게 된다. 이번에는 커다란 심장소리가 들리고 그 소리에 맞추어 알전구의 불빛이 밝아졌다 어두워진다. (테시마에 있는 '심장소리 아카이브'와 매우 비슷한 콘셉트라고 생각했는데 같은 작가의 작품이었다) 더 나아간다. 복도는 모두 하얗고 벽에는 검은 액자가 여러 개 걸려있다. 공간을 구분하는 것은 하늘하늘 흔들리는 아주 얇고 하얀 커튼이다. 복도 끝 교실에는 관처럼 보이는 유리상자가 있고 그 안에 빛이 나는 형광등이 한 개씩 있다. 공포영화가 따로 없다. 모든 사람은 작가가 느꼈을 공포를 체험한다. 소름이 돋는다. 주변에서 구할 수 있는 흔하기 이를 데 없는 재료들로 기가 막히게 오감과 육감을 자극한다.

무조건 예뻐야 한다. 그래야 보인다

공간에서 구현하려는 의미에 대한 고민이 깊어질수록 표현보다 개념에 집착하게 된다. 지역성도 마찬가지다. 의미 없는 외형적 아름다움은 공허하다고까지 여겨진다. 하지만 아름답지 않으면 의미가 전달될 기회조차 사라진다. 사람들은 본능적으로 아름다운 것에 끌린다. 우선 아름다움에 이끌려야 비로소 전달하려는 이야기에 귀를 기울인다. 아름답지 않은 의미는 무겁기만 하다. 그러니 이야기를 전할 때에는 우선 주목을 받는 것이 필요하다. 표현과 의미 둘 다를 달성하면 좋겠지만 그럴 수 없다면 표현이 먼저다. 그래야 성공한다. 에치고 츠마리에서 보여주려는 사토야마도 아무리 역사적인 의미가 있다 하더라도 예술작품이라는 아름다운 틀이 없었다면 누구도 일부러 찾아가서 보려고 하지 않았을 것이다.

아름다움은 어떻게 구현되는가. 외형에서 드러나는 균형, 대비, 조화 등 일반적이고 기초적인 미의 기준으로 밖에 말할 수 없다. 아름다움을 알아보는 것은 본능이지만 아름다움을 만들어 내는 것은 결국 조형이란 말로 귀결되는 데 이것은 고도의 전문화된 기술이다. 그러니 아름다운 공간을 만들기 위해서는 조형능력이 뛰어난 전문가가 필요하다.

주민참여도 마찬가지다. 과정의 중요성이 부각되면서 물리적 공간에서도 실제 사용할 주민들의 의향을 묻는 일이 많아졌다. 하지만 공간을 계획하는 사람들은 자신이 드러내고자 하는 의미를 알아채지 못하는 주민에게 실망한다. 역시 주민에게 물어보는 것은 도움이 되지 않는다고 여긴다. 주민이 참여했기 때문에 디자인이 평범해졌다고 생각한다. 하지만 주민의 공감은 필요하고 실제 동의가 없으면 진행되기 어려운 일도 점점 많아지고 있다. 생각해보면 지금은 몰락했다고 표현하는 근대건축

의 모델조차도 항상 건강한 노동과 행복한 가정, 친절한 커뮤니티를 무시한 적이 없다.

또 하나의 경향은 주민참여를 통해 만들어진 공간은 촌스럽다는 평가다. 주민들에게 의견을 물어야 할 것은 공간의 구체적인 형상이 아니다. 주민에게 형태나 색채에 대한 의견을 구한다면 완전히 상반된 의견들이 쏟아질 것이다. 결국 이를 절충하다 보면 괴상한 무엇이 나올 것은 자명하다. 이런 결과는 주민도 공간 계획가도 모두에게 불행하다.

그러니 주민에게 물어야 할 것은 구체적인 조형이 아니다. 그들이 생활하는 행동방식과 정말로 원하는 것이 무엇인지를 물어보아야 한다. 물론 간단한 일은 아니다. 만약 그 지역에 사는 불특정한 어떤 사람으로 구성되더라도 그 지역만의 공통된 요소를 대답한다면 바로 그것이 계획에 반영되어야 한다. 그래야 참여하지 않은 주민의 의견까지도 제외되지 않는다. 공통된 요소가 공간에 반영되도록 전달해야 한다. 이렇게 되면 계획가의 취향을 넘어 많은 사람들이 공감하는 아름다움이 실현된다.

주민참여에도 아름다움이 중요한 이유다. 주민의 자발적 참여를 위해 반드시 기억해야 할 부분이다. 공간이 만족스러워야 '저렇게 아름다운 곳이라면 기꺼이 참여 하겠어' 라는 마음이 든다. 공간을 계획하는 사람이 자신의 디자인에 집착한 나머지 주민을 배제하면 안 되는 것처럼 주민참여에만 집착해서 공간의 아름다움을 소홀히 하는 것도 똑같이 안 된다. 주민참여 과정을 진행하는 공간도 마찬가지다. 공간은 마음에 큰 영향을 준다.

결국 에치고 츠마리가 달성한 가장 큰 소득은 주민이 살고 싶은 곳, 외부인이 가보고 싶은 곳이 되었다는 사실이다. '우린 가진 게 없어요, 자식들은 내가 죽으면 오겠지요, 내 자식은 여기서 농사짓고 사는 게 싫어

요, 보고 싶지만 할 수 없어요' 라고 말했던 주민들은 이제 완전히 달라졌다. 마을은 교과서에 실릴 정도로 유명해졌고 (미술교과서 뿐 아니라 사회교과서에 실린 게 더 놀랍다), 남편에게 잔소리 듣던 밥상은 자원봉사자와 관광객들에게 칭찬받는 밥상이 되었다.

예술을 위한 예술이 아니라 지역을 위한 예술인 점도 좋다. 미술관에서 거만하게 찾아오라고 하는 예술이 아니라 집, 일터 옆에서 일상과 함께 하는 미술이어서 좋다. 게다가 주민과 교류가 있는 예술이라니 예술의 가장 큰 장점이 바로 나이, 성별, 지역불문 아니던가. 심지어 도대체 뭔지 모르겠다는 작품조차 질문을 유도해서 소통이 시작되는 데에 도움이 되었다니 이야기를 만드는 방법도 참 무궁무진하다.

에치고 츠마리를 다니는 내내 쓰레기통에서조차 쓰레기를 보기가 어려웠다. 아예 버리지를 않고서야, 버리는 족족 잘 치운다는 얘긴데 정작 치우는 사람을 보긴 어렵다. 그렇다면 가까이 있는 주민이 자주 치우는 시스템이 작동되는 것이리라. 이보다 더 훌륭한 유지관리가 있을까. 이보다 더 훌륭하게 지역성을 보여줄 수 있을까 싶다. 그러고 보니 도대체 '포템킨'의 백자갈은 누가, 언제, 어떻게 닦는 것일까.

버려진 것들에 의미를 더한 예술

송 소 현(한국농어촌공사 과장)

우리나라의 저출산 고령화가 고착된 탓이기도 하겠지만 우리 농촌이 활력을 잃어가고 있다는 것은 통계치로 굳이 따져보지 않아도 알 수 있다. 농촌 인구가 줄어든 문제도 있겠지만 열악한 문화·복지 및 교육여건 등이 최근 농촌지역의 문제로 대두되면서 농촌지역문제도 복잡해지고 있다.

복잡하고 다양한 농촌문제에서 농촌쇠퇴를 가속화시키는 것 중 하나가 '버려진 공간' 즉, '유휴공간'일 것 이다. 일할 사람이 없어서, 돈이 안된다는 이유로 영농포기 현상이 늘면서 휴경지가 증가하고 있다. 빈집쇼크라 할 정도로 농촌빈집 또한 지역의 고민거리다. 농촌 곳곳에는 약 5만 채의 빈집이 방치되어 있다. 그리고 폐교 등 공공시설도 그 쓰임을 못하고 폐허로 남겨져 있다.

이런 유휴공간의 새로운 쓰임을 찾고 동시에 지역의 재활성화를 위해서 정부에서는 여러 가지 제도와 사업을 추진하고 있지만 만족스러운 성

과를 내기가 어려운 현실이다. 농촌쇠퇴의 증거라 할 수 있는 휴경지, 빈집, 폐교 등의 유휴공간이 농촌경관의 훼손을 최소화하면서 새로운 쓰임을 찾고, 농촌과 함께 작동하는 공간, 사람이 머무는 곳으로 거듭나기 위한 해법을 대지예술제 '에치고 츠마리'에서 찾아본다.

버 려 진 것 들 의 새 로 운 쓰 임

대지예술제의 많은 작품들은 논과 밭을 도화지로 삼았다. 작품의 일부가 된 농경지는 일손이 없거나 영농여건이 불량하다는 등의 이유로 휴경지가 되었던 곳이다. 농사에 사용되는 땅인 농경지가 본래의 '쓰임'을 하지 못하고 버려진 것이다.

대지예술제의 백미(白眉)라 할 수 있는 작품 '다랭이논'은 '사토야마(里山)'라는 마을 숲에 있는 다랑이 논을 소재로 했다. 다랑이 논은 경사진 산비탈을 개간하여 만든 계단식 논이다. 농경활동을 통해서 자연과 조화를 이뤄 만들어 낸 우수한 농업경관이며 문화경관이지만 영농조건이 좋지 않기 때문에 휴경지가 다른 지역에 비해 많았을 것이다. 이런 다랑이 논 휴경지가 대지예술제를 통해 '야외 미술관'이라는 새로운 쓰임을 갖게 된 것이다.

사토야마 정상에서 하천변에 설치된 농경문화촌센터 '농무대'까지 길을 따라 내려오면서 만나게 되는 모든 경관이 작품이 되었고 사토야마 전체는 하나의 미술관이 된다. 영농활동의 편리함을 위해 만들어 놓은 농로는 미술관의 각 전시실을 연결하는 관람 동선이 되었다. 작가들의 작품들뿐 아니라 다랑이 논 하나하나와 너도밤나무 숲 그 자체 또한 미술

인생의 아치(by Ilya & Emilia Kabakov) 계단식 논에서 일하는 농민을 다섯 개의 동상으로 구성한 작품이다.

관계–대지/북두칠성(by Tatsuo Kawaguchi) 거대한 철판에 8개 구멍으로 식물이 자라게 하여 완성된 작품으로 예술을 접목한 휴경지의 보다 발전적인 쓰임을 보여주는 예이다.

관의 일부가 되었다. 이 일련의 공간과 작품들은 평소 농촌의 휴경지 활용에 대해 관심이 많았던 나에게 오랫동안 기억이 남았다.

다랭이논에서 일하는 사람을 표현한 '인생의 아치', 2012년 대지예술제의 인기 작품인 '고추잠자리'와 '관계–대지/북두칠성', '러버스 시티' 등의 작품이 휴경지를 활용한 대표적인 작품이다. 특히 '관계–대지·북두칠성'은 휴경지에 붉은 코르텐강을 놓고 북두칠성 모양으로 7개의 구멍과 달을 뜻하는 1개의 구멍 뚫었다. 그리고 이 구멍을 통해 자연스럽게 잡초가 자라나와 작품이 완성되었다. 휴경지가 단순히 작품이 놓이는 공간으로서의 쓰임에 그친 것이 아니라 작품을 키워내고 완성시키는 능동적인 주체가 되었다 해도 과언이 아니다. 버려진 농경지가 예술을 만나 새로운 쓰임을 한 것이다.

'러버스 시티'는 대지예술제를 통해 에치고 츠마리가 세계인이 찾는 명소가 되었다는 것을 표현한 작품이지 않나 생각된다. 작품은 휴경지에 굵은 목재 기둥을 세우고 여기에 거대한 연필을 매달아 설치되었다. 알

고추잠자리(by Shintaro Tanaka)

제2장 예술, 농촌을 살리다

러버스 시티(by Pascale Marthine Tayou)

5 _ 버려진 것들에 의미를 더한 예술

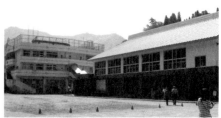

키요츠 창고 박물관 내 전시 작품들 키요츠 창고 박물관(by Sotaro Yamamoto)

록달록하게 색칠된 이 연필에는 세계 각국의 도시이름이 적혀있다. 이 연
필의 끝이 이곳 에치고 츠마리를 향하고 있듯 세계가 이곳을 향하고 있
음을 작품으로 대신 표현했다. 한낱 버려진 농경지가 세계인이 주목하는
핫플레이스가 된 것이다.

　빈집과 폐교도 대지예술제를 통해 새로운 쓰임을 찾았다. 많은 작가들
의 작품의 소재가 되고 작품을 전시하는 공간이 되었다. ‘키요츠 창고 박
물관‘은 2009년 문을 닫은 키요츠쿄(淸津峽) 초등학교 츠치구라(土倉) 분
교의 체육관과 학교 건물을 미술품을 보관할 수 있는 창고 박물관으로
변신시킨 작품이다. 실내 설치가 필요한 여러 작품들을 전시하는 허브로

서의 역할을 한다. 제6회 대지예술제 당시에 창고 박물관에는 나무를 조
각하여 만든 작품 '미니멀 바로크 Ⅳ'와 철재를 소재로 한 여러 작품이
박물관을 채우고 있었다. 박물관 관계자에게 들으니 작품들은 대지예술
제 기간이 끝나면 철거된다고 한다.

3년 후 다음 예술제에서 이 박물관은 다른 작품을 담고 있을 것이다.
창고 박물관을 관람하면서 외관은 변함이 없지만 박물관이 담고 있는 내
용물이 달라진다는 것이 매우 큰 의미로 다가왔다. 폐교나 빈집을 활용
하는 사업을 추진하다보면 사업 후 어떤 프로그램과 콘텐츠를 담을 것인
가에 대한 고민 없이 계획을 수립하는 경우가 많기 때문이다. 다음 대지
예술제 때 창고 박물관은 어떤 작품으로 채워질지 기대가 된다.

소 외 된 것 들 에 새 로 운 관 심

우리나라가 도시화 과정을 거치면서 도시로 농촌 인구의 급격한 이동이
있었다. 이후 농촌과 도시의 격차를 줄이기 위해 다양한 정책과 다양한
사업이 많은 예산과 함께 추진되었다. 그러나 이 과정에서 농촌사회의
주체인 지역주민의 역할에 대한 고민은 부족했다. 몇몇 공무원과 전문
가들이 회의 몇 번하고 설계하고 시공하면 끝나는 방식으로 사업이 추
진되었기 때문이다.

그러던 2004년 즈음 주민참여형 농촌지역개발사업인 '농촌마을종합개
발'이 도입되었다. 이 사업에서 지역주민의 역할은 매우 중요했다. 마을
에 필요한 것을 찾아내서 사업화하고 이를 운영하는 것 모두 지역주민의
몫이었기 때문이다. 그러나 지역주민이 주어진 그 역할을 해내는 것은 그

5 _ 버려진 것들에 의미를 더한 예술

요새 61(by Christian Lapie) 집터를 활용한 작품 으로 검게 그을린 나무조각은 인간의 삶과 죽음 을 나타낸다.

허수아비 프로젝트(by Oscar Oiwa) 계단식 논에 흩 어져 있는 허수아비는 농민들의 생활을 표현한다.

리 쉽지만은 않았다. 주민들에게 마을을 위해서 회의도 하고 사업을 구 상하는 일이 낯설고 어려운 일이었기 때문이다. 정책추진에 앞서 지역주 민을 작은 일부터 시작해 자연스럽게 사업에 참여시키는 과정이 있었더 라면 하는 아쉬움이 남는 부분이다.

주민참여를 넘어 주민과 예술과의 상호교감을 이뤄냈다는 평가를 받 는 에치고 츠마리 대지예술제에서 주민은 어떤 역할하고 있을까? 궁금하 지 않을 수 없었다. 그래서 예술제 관계자와의 인터뷰 당시 많은 사람들 이 이와 관련된 질문을 했다. 이 질문에 돌아온 답변은 약간 허무하게도 어떤 제도화된 주민역할이 규정되어 있지 않다는 것이었다. 작가는 작품 의 영감을 얻고 작품의 재료와 공간을 위해 주민의 참여가 필수적이었기 에 작가는 주민의 삶에 녹아들어야 했고 결과적으로 주민의 참여방법과 역할은 자연스럽게 확대된 것이었다.

키요츠 창고 박물관 내 연결브리지 주민들의 옛날 사진을 전시해두었다.(1) 연결 브리지에 전시된 주민들의 옛날 사진 중 하나(2)

대지예술제를 위해서는 많은 공간이 필요했다. 이 공간은 자연 속 농경지일 수도 있고, 빈집이거나 폐교가 되기도 했다. 폐교는 관련기관의 지원이 있었겠지만, 농경지와 빈집은 소유주인 지역주민의 협조가 없으면 사용이 불가능했을 것이다. 휴경지, 빈집 등 유휴공간뿐 아니라 경작중인 농경지까지 이 많은 공간이 작품을 담는 그릇이 될 수 있도록 지역주민들이 작가에게 빌려준 것이다. 이를 두고 어차피 놀리고 있는 땅을 내어 준 것이 뭐 대단한 것이냐 할 수 도 있겠다. 하지만 땅을 기반으로 생계를 꾸려 살아가는 농민들이 생면부지의 외국인 예술가에게 대가없이 내어준다는 것은 아주 적극적인 참여이지 않을까 생각된다.

앞서 언급한 '키요츠 창고 박물관'에서는 지역주민의 또 다른 역할을 찾을 수 있었다. 박물관의 두 개의 전시관 사이를 연결하는 브리지의 계단을 따라 지역과 주민들의 역사가 담긴 사진을 소박하게 전시해 둔 작

5 _ 버려진 것들에 의미를 더한 예술

포템킨(by Architectural Office Casagrande & Rintala) 눈이라도 내린 것 마냥 희고 반짝거리는 자갈이 깔린 포템킨

5 _ 버려진 것들에 의미를 더한 예술

품이 있었다. 사진 하나하나가 집집마다 다락방이나 오래된 사진첩에서 찾아낸 보물들 같았다. 지역주민의 사진이, 그 사진에 담긴 이야기와 그들의 인생이 작품이 되었다. 예술가는 거들었을 뿐, 지역주민이 작가가 된 작품인 것이다. 그리고 이 작품은 에치고 츠마리의 역사와 지역성을 자연스럽게 알 수 있도록 하여 전체 예술제를 이해하는 데 도움이 되기도 했다.

대지예술제에서 지역주민의 역할에 대해서 다시금 생각해보게 한 작품은 '포템킨'이었다. 일본의 농촌지역을 방문할 때 마다 농촌이 어쩜 이렇게 깨끗한 것인지, 어떤 노력을 하는지 궁금하기도 했고, 농경지까지 이렇게 잘 정돈할 수 있다니 참 대단하다 생각도 들었다. 그런데 지금은 잘 관리된 도시공원의 모습인 '포템킨'이 버려지는 쓰레기로 몸살을 앓던 곳이 있었단다.

'포템킨'은 가마가와 강과 넓은 농경지 사이에 위치한 아주 모던한 도시공원의 느낌이 나는 공간이다. 붉고 두꺼운 강판으로 공간을 나누고, 폐타이어와 목재로 만든 벤치와 그네를 설치해 강과 논·밭, 저 멀리 산을 자연스럽게 마주할 수 있도록 했다. 아름드리나무와 인공적인 재료를 적절하게 함께 사용해 간결하되 섬세한 설계가의 손길이 느껴진 공간이었다. 이 곳에 잠시라도 머문 사람이라면 '포템킨'이 주는 매력과 청량감이 얼마나 감동적인지 느꼈으리라 생각한다. 그러나 이 작품을 잊을 수 없게 한 것은 강판도 아름드리나무도 아닌 포템킨의 바닥에 깔린 하얀 자갈이었다. '포템킨'은 2003년에 설치된 작품이다. 십년도 훨씬 넘은 세월이 무색할 만큼 바닥의 하얀 자갈은 반짝반짝 눈이 부실 정도였다. 이 자갈의 반짝거림은 마을을 위해 자발적으로 나선 지역주민들이 하나하나 닦은 수고로움의 결과이다.

이렇듯 대지예술제는 지역주민의 생각까지 바꿔놓았다. 농촌개발, 농촌재생에 있어서 예술작품에 의한 방법이든 새로운 시설을 도입하는 방법을 이용하든 농촌에서 무엇보다도 필요한 것이 바로 주민참여가 아닐까 생각한다. 하드웨어를 기획하고 설치하는 것에는 디자이너의 역량이 필요하겠지만, 그 작품이 농촌의 흉물로 전락하지 않고 계속 가치를 유지하기 위해서는 지역주민의 관심과 수고로움이 필요한 것이 아닐까. 농촌이라는 공간을 계획하는 과정에서 지역주민의 참여와 그들이 삶에 대한 관심이 무엇보다 중요한 열쇠가 된다는 것을 잊지 말아야 할 것이다.

잊혀진 것들의 새로운 발견

농촌의 지역활성화를 위해서 추진되는 많은 사업들은 관광객을 얼마나 많이 유치하느냐에 그 목적을 두는 경우가 많다. 많은 도시민이 방문해서 입장료도 내고 오래 머물면서 많은 돈을 지역에 쓰고 가도록 계획한다는 말이다. 이 과정에서 지역성과 농업은 빠지고 관광만 있는 경우가 있다. 이는 그 지역만의 가진 농경문화나 산지 농산물이 연계되지 못한 것을 의미한다. 만약 농촌 지역축제를 가서 어디에서나 볼 수 있는 저렴하고 특색 없는 기념품, 수입산 농산물까지 보게 된다면 아쉬움을 넘어 짜증 섞인 불만을 가지고 돌아오게 될 것이다.

에치고 츠마리 사토야마 현대미술관 '키라네'의 레스토랑 '시나노가와'에서 만난 지역 농산물과 음식은 방문객들의 눈과 입을 즐겁게 하는 매력적인 콘텐츠였다. '시나노가와'에는 '현지에서 자라다, 현지에서 먹는다(grow local, eat local)'라는 원칙이 있다고 한다. 이 원칙에 따라 지역 여성

현대미술관 내 식당 '시나노가와'에서의 식사 산지재료와 지역의 전통요리법으로 개발된 메뉴

주민이 집안에서 여러 대를 거쳐 내려오는 비법의 전통요리를 메뉴로 개
발했다고 한다.

지역에서 생산되는 제철 과일과 야채로 소박하지만 정갈한 음식의 재
료들은 저마다 이야기를 가지고 있어 기억에 남는다. 어느 지역에서 생
산되고 어떻게 메뉴가 정해졌는지 듣고 나면 '이 또한 니카다현과 에치
고 츠마리를 담은 작품이구나' 생각이 들었다. 지역주민이 가장 잘 아
는 산지 농산물을 가지고 그 어떤 작품보다 예술성 있는 작품을 만들
어 낸 것이다.

몇 백년간 이어져 내려오는 전통요리 비법처럼 기억되고 남겨지는 것
이 있는 반면에, 살다보면 억지로라도 잊고 싶은 나쁜 일을 겪기 마련이
다. 그러나 작품 '토석류의 기념물'은 억지로라도 잊으려고 했을 2011년

토석류의 모뉴멘트(by Yukihisa Isobe) 산사태피해지
역의 흔적을 새긴 230여개의 폴(pole)

타츠 노크치 사방댐 산사태로 흘려 내려온 토사를
채워 만든 사방댐

나가노 북부 지진과 산사태를 고스란히 기억해내게 한다. 산사태로 발
생한 토석류가 밀려나간 곳의 가장자리를 따라 높이 3미터의 노란색 폴
(pole)을 230여 개 설치해 그 흔적을 대지 위에 새겼다. 그리고 이곳에 설
치된 타츠 노크치 사방댐은 산사태로 발생한 토사를 강철 실린더 속에
담아 만들어졌다. 이는 '셀 식' 사방댐 기술과 예술이 융합된 결과물이라
하겠다. 흘러나온 토사로 채워진 사방댐과 자연재해의 기억을 새긴 노란
색 폴이 있는 한 그 날 산사태의 기억은 더 이상 나쁘지만은 않을 것 같
다. 자연의 그 위대한 힘과 숲의 소중함을 잠시 잊고 살았던 이들에게 교
훈으로 남을 테니 말이다.

에치고 츠마리 대지예술제는 회가 거듭될수록 예술이라는 매개를
통해 지역융합과 재활성화라는 이상적인 지역재생의 결과를 보여주
고 있다.

우리가 겪고 있는 농촌문제의 해법을 찾기 위해 에치고 츠마리 대지예
술제에서 주목할 것은, 지역의 크고 작은 자원의 잠재력을 개발하고, 지
역주민의 참여가 큰 역할을 했다는 것이었다. 대지예술제를 통해 지역에

서 버려지고 소외되었던 것, 잊힌 것들의 잠재력을 발견하게 되었고 예술을 통해 새로운 쓰임을 갖게 되고 새로운 관심의 중심에 서게 되었다. 에치고 츠마리의 농경지, 숲, 물, 나무, 자갈 하나까지도 대지예술제에서 의미 없이 존재하는 것은 없었다. 그리고 지역주민도 구경만 하고 있는 구경꾼이 아닌 예술제를 함께 만들어가는 주체, 주인공이 되었다.

요즘 우리나라에서도 대지예술, 공공미술, 환경예술과 같은 용어를 사용한 지자체(시·군) 주관의 예술제 추진이 눈에 띈다. 하지만 세계적 거장들의 작품 몇 점으로 흥행몰이에 집중하고 있는 건 아닌지 돌아봐야 할 것 같다. 대지예술은 말 그대로 대자연의 넓고 큰 땅에서 예술작품을 만들어내는 예술이다. 우리 농촌의 그 땅과 그 땅에서 살고 있는 사람들의 삶이 융합된 제대로 된 대지예술, 나아가 농촌재생이 이뤄지길 기대해본다.

<div align="right">

6

</div>

'불편한(?)' 대지예술제

이 현 성((주)에스이공간환경디자인그룹_SEDG 소장)

유럽의 도시들이 개발의 과정을 마치고 쇠퇴기에 접어들자 도시재생(Urban Regeneration)이라는 주제로 대안을 마련하기 시작했는데 재생(再生)이라는 말은 뜻 그대로 생명을 다시 불어넣는다는 뜻이다. 영어로도 생명, 세대를 뜻하는 Generation에 Re가 붙어있는 형상인데 기존 개발 방식과 다른 중요한 것은 물리적인 개발과는 다른 무형적이고 내용적 측면의 방법을 적용하는 것이다. 영국 런던의 테이트모던(Tate Modern)미술관은 재생의 대표적인 프로젝트가 되었는데 신축이 아닌 예전 화력발전소를 그대로 활용하되 내부 프로그램과 기능만 변화시키는 재생디자인 방식이 적용되었으며 이에 따라 2차 세계대전 당시 모습을 유지함과 동시에 99m의 거대한 굴뚝 등 원형을 그대로 보존하였다. 전력을 생산하는 화력발전소에서 문화를 생산하는 문화발전소로서 미술관이 슬럼화 되어 있던 그 지역도 개선시키며 소위 '테이트효과'라고 불리며 전 세계적으로 많은 모방 프로젝트를 만들어 내며 재생을 통한 지역 활성화 시키는 방식

으로 자리 잡게 되었다.

　일본 에치고 츠마리의 대지예술제는 쇠퇴해가는 농촌을 예술과 디자인으로 '재생' 활성화 시킨 좋은 사례이다. 이는 우리나라에서도 많이 적용되고 있는 '예술'을 통한 재생, '농촌' 재생의 방법론으로서 다시 한 번 생각하게 하고 시사하는 바가 크다. 소위 '에치고 츠마리 효과'를 통한 우리 농촌 공간에 대한 여러 재생 방법론을 만드는데 좋은 참고가 되리라 생각한다.

예술과 디자인이 지역 농촌을 살리는 방법

비단 공간환경 또는 공공디자인뿐 아니라 '디자인'이라는 보편적 개념에서도 산업화가 도래되었던 시대의 디자인은 충분히 그 역할이 명확했던 것 같다. 기능적, 합리적, 효율적 생산과정에서의 디자인은 데코레이션과 시감적 매력을 지니게 하여 상업적 가치를 올리는 수단으로 그 역할을 수행하였고 비록 폭은 좁았지만 확실한 자리를 잡고 있는 듯 했다. 하지만 토마스 쿤의 'Paradigm'의 개념이 그렇듯이 영원한 정설은 없으며 시대의 가치가 변해가며 정답도 달라진다. 그래서일까 기능, 합리, 효율이라는 모더니즘적 가치의 사회는 사람, 과정, 가치등을 위시한 새로운 패러다임 중심의 탈-구조적 개념의 목적을 향해 나가고 있다. 이는 타타르키비쓰가 '근대미학'을 통해 밝힌 내적 디세뇨(Interno Disegno)와 외적 디세뇨(Esterno Disegno)의 가치가 교차되는 위대한 시기에 살고 있지 않은가 하는 생각을 갖게 한다. 즉, 근대화의 시대가 완성된 결과로서의 작품을 중시하고 그 결과를 중시하다보니 시감적 측면을 고려하고 보편적

마츠다이역에 설치된 에치고 츠마리의 대지예술제 안내사인

미와 합리적 측면을 강조하였던 외적 디세뇨(Esterno Disegno)중심의 시대
였다면 예술작품을 위한 개념중심의 내적 디세뇨(Interno Disegno)는 주관
적이고 창의적 가치 중심을 중요시하고 과학이나 합리적 측면으로는 해
석될 수 없는 측면을 강조하는 개념이 시대의 창의적인 디자인적 가치라
는 생각이 든다.

　요컨대 우리는 효율적, 합리적, 표준화라는 근대화의 마술과 같은 개
념에 푹 빠져 살아왔다. 그 누구도 그에 대한 반발이나 시도를 하지 않았
다. 감히 말하건대, '에치고 츠마리 아트 트리엔날레 대지예술제'는 그러
한 개념들에 반기를 드는 혁신적 공간 전시 예술의 개념을 담고 있고 그
러한 철학이 알게 모르게 기저에 깔려 실행에 옮겨진 사례라 볼 수 있다.
왜 혁신적이라는 단어를 쓰는지는 그 불편함(?)에서 시작된다.

여느 전시장의 화려한 수식과 장식들은 에치고 츠마리에서는 살펴볼 수 없다. 노란색 안내 표식만이 이곳이 에치고 츠마리의 작품임을 알 수 있게 한다.(1) 전시장과 자연의 경계가 없는 에치고 츠마리, 대지예술제의 배너사인만이 이곳 근처가 전시장임을 알려준다.(2)

에치고 츠마리 대지예술제는 한마디로 참으로 '불편한' 예술제이다. 다른 여타의 행사에 비해 관람객에 대한 공간적 배려는 참 찾기 힘들다. 그 뜨거운 농촌의 태양아래 인공적 그늘공간, 음료 공간 그리고 친절한 안내사인 또한 발견하기 어렵다.

작품들도 760㎡에 걸쳐 380여 개의 작품이 흩어져 있다. 그런데 아이러니하게도 바로 여기에 이 예술제의 매력이 있다. 그 작품 하나하나를 찾아가는 과정 속에 좋든 싫든 에치고 츠마리의 자연 경관을 바라볼 수밖에 없고 그 지역의 농부, 주민들과 안 만날 수 없다. 획일적인 정보를 볼 수 있는 자세한 안내판 하나 없기 때문에 작품들을 몸으로 체험으로 주관적으로 느낄 수 밖에 없다. 시원한 휴게 공간 또한 없기 때문에 그 공간 그 시간에 우리는 고스란히 작품과 함께 할 수밖에 없는 운명이다.

앞서 얘기한 합리적이고 효율적인 전시 방식이 아닌 바로 비효율과 비합리적 배치들이 이러한 체험의 우연한 결과를 가져오게 한 것인가? 또 농촌이라는 공간의 특징에 맞는 방식인가? 380개 예술작품을 보러 온 것

인가? 그 설치된 작품사이의 자연 경관을 즐기러 온 것인가? 참 불편했지만 잊지 못할 추억의 예술제가 '에치고 츠마리의 대지예술제'이다. "인간은 과학과 질서에 내포되어 있다"가 아닌 "인간은 자연에 내포되어 있다"는 기본 이념을 지닌 대지예술제는 예술과 디자인이 농촌 공간을 살리는 새로운 방법을 보여주고 있다. 에치고 츠마리의 대지예술제를 통해 새로운 패러다임의 공간 환경 가치를 살펴보고 이를 통해 비효율적인 '대지예술제'의 또 다른 숨겨진 매력을 찾아보려 한다.

'작품'과 '전시관'의 경계붕괴

갤러리나 미술관은 미술작품의 최적 구현효과를 위해 다양한 환경 상태를 고려하여 연출된다. 이를 위해 동선의 구조와 조도의 조절, 공간의 색채와 심지어 습도 및 온도, 청각적 효과까지 조절해 가며 그 '미술작품'에 집중할 수 있게 환경을 구성하게 된다. 명확한 주-종의 분리와 위계의 설정 및 그에 따른 경계의 구분은 근대적 디자인 구성의 또 하나의 특징이었다. 어디까지가 예술이고 어디까지가 일상인지가 명확하였고 그에 따른 분리는 쉽게 시도되지 않았다. 하지만 예술작품의 가치 또한 그 작품을 경험하고 인지하는 타자에 의해 부여된다는 관점에서 보자면 그 타자 또한 예술작품의 일부가 될 수 있으며 그 공간을 둘러싼 환경 또한 작품에 포함될 수 있다. 우리가 그렇게 중요시하게 생각했던 Figure and Ground는 'Figuround'라는 신개념으로 재해석 될 수 있는 것이다.

에치고 츠마리에는 약 200개의 집락이 존재하며, 전통적으로 집락 단위로 공동체를 이루면서 농촌 생태계를 이루어 왔고 이를 존중하여 예

그림책과 나무열매의 미술관(by Seizo Tashima) Seizo Tashima의 작품은 자연 속에 고즈넉이 자리 잡고 있다. 작품과 일상공간의 경계는 존재하지 않는다. 일상이 작품의 일부가 되어 버린다.

허수아비 프로젝트(by Oscar Oiwa) 빨간색 허수아비 등신대 가족 조형은 논이라는 자연이 없으면 존재할 수 없는 배경과 유기적으로 결합된 작품 중 하나이다.

술제에서는 농촌 생태계에 근거하여 지역을 존중하고 농촌의 고유성을 지키려 하였다. 아티스트들은 바로 그 배경과 이야기를 배제하지 않고 예술을 실행하였고 이는 유-무형적인 Figure and Ground의 경계해체를 가져왔으며 전시공간과 일상공간의 무경계는 상호 융합을 통해 소위 독특한 문화추이대를 형성하며 예술이 일상으로 파고드는 방식을 보여주고 있다.

이 예술제에는 농촌의 공간을 배경으로 하지 않으면 작품 가치를 느낄 수 없는 것들이 대부분이다. 일반적인 관점에서 보면 예술제의 작품들을 잘 보여주기 위해 배경을 통제해야 했을지 모르지만 에치고 츠마리에서는 이러한 통제와 경계의 해체를 직접 체험할 수 있다. 대부분의 작품에서는 Background가 되는 에치고 츠마리의 자연을 더 강렬하게 기억에 남기게 될 것이다. '사토야마'라는 일본 전통 경관의 개념에 맞게 환경, 경관, 생태적 구성과 흐름의 맥락에 정합성을 이루는 작품을 만들고 농촌, 주민과의 관계성을 중심으로 이 예술제가 계획된 것을 보면 농촌이라는

많은 잃어버린 창을 위하여(by Akiko Utsum) 언덕 위 공간에 커다란 창(窓)을 세우고, 커튼을 설치해 놓고 10여m 앞에 창을 통해 차경을 통해 세상을 볼 수 있도록 계단이 있다. 자연이 있지 않으면 완성 될수 없는 작품으로 커튼을 펄럭이게 하는 바람과 뒤로 펼쳐진 아름다운 산들의 일상자연의 아름다움을 묻혀버리게 하지 않는다.

입지 장소의 특성, 예술 디자인 작품의 주제 그리고 그 곳에 있는 농민이 모든 구성요소를 잘 조합해낸 공간 환경 디자인이다. 다시 말해 예술 작품과 농촌 또 주민과의 새로운 관계성 정립을 통해 더 명확한 경계선을 긋고 나누는 것이 아니라 서로가 어우러지고 융합되어 괴리감이 느껴지지 않을 정도로 느껴지게 하는 고도의 공간 디자인적 해체와 결합 작업을 진행한 것이다.

다시 한번 생각해보자

"에치고 츠마리 대지예술제의 작품 중 배경(Background) 없이 완성된 작품이 있는가?"

일상의 농촌이 예술과 디자인을 만났을 때

국내외의 유수한 비엔날레들은 정해진 최적의 기간에 효율적으로 볼 수 있도록 카테고리도 구분하고 전시밀도도 높여서 가장 짧은 시간에 가장 많은 작품을 보여주려 한다. 전시 중간의 동선과 흐름, 밀도 등은 효율성을 최고의 가치를 중심으로 계획된다. 과정의 가치보다는 결과의 가치가, 경험보다는 정보의 가치가, 감성보다는 이성의 가치가, 분산보다는 집단의 가치를 더 중요하게 생각하는 모더니즘적 성격으로 구성되어있다. 에치고 츠마리 대지예술제는 도쿄 23구에 해당하는 넓은 면적에 파편적으로 규칙 없이 설치 해놓음으로써 방문객에게 커다란 미션 수행의 의무를 넘긴다. 대부분의 방문객들에게 한 번에 다 보는 것은 굉장히 힘든 일이다. 여러 불편하지만 즐거운 여행과 과정을 겪어야하는 농촌 경관 체험의 이 대지예술제의 철학에 숨겨져 있었을 것이다. 관조하는 대상으로서의 예술작품이 아닌 자연 안에서 인간이 다양한 감성적 경험을 할 수 있는 촉매 매개체로서 예술작품이 작동하기를...

다랭이논(by Ilya & Emilia Kabakov) 다랭이 논으로 불리는 The Rice Field 또한 텍스트의 차경기법과 자연의 배경을 작품의 일부로 하고 있다.

다 보지 못해도 그 누구도 섭섭해 하거나 짜증내지 않을 것이다. 그 예술작품을 보러 다니는 동안 주변의 농부를 만나고 농촌의 냄새와 주변의 나무, 산세를 경험하게 된다. 그러한 경험들은 예술작품을 경험을 유도하는 역할을 하게 만들고 그 경험 과정에 예술과 농촌이 자연스레 융화되어 예술제의 가치를 새롭게 만든다. 이렇게 경험 과정에서 자연과 일치될 때 무념무상의 개념처럼 편안한 생각을 가지게 되며 이성보단 감성이 작동하게 되며 작품을 모두 봤던 못 봤던 간에 찾아가는 전 과정 자체를 예술제로 즐길 수 있게 된다.

예술 작품 간 농촌 공간 환경 경험의 과정이 그 가치를 발하게 되며 일상적 체험을 예술적 미학으로 승화 시키는 이런 특징은 최근의 저명한 일본 미학자인 유리코 사이토(Yuriko Saito)가 제시한 '일상의 미학' 개념에서 그 근거와 가치를 찾아 볼 수 있다. '일상의 미학'은 '활동, 쾌 감각, 불확정성'의 개념을 통해서 그 가치를 얘기하는데 예를 들어 다도와 같은 어떠한 의도적 형식적인 미의 추구에 있어 그 차를 준비하기 위한 잎을 딴다던지 그것을 말리고 다리는 다양한 여러 가지 일상의 행위등도 그 형식적인 고상한 미적인 관습과 다르지 않다고 보는 것이다. 즉, 예술의 형식을 지니지 않았다 해서 미학의 대상에서 제외하는 것이 아니라 그 가치를 동격의 섬세한 지각활동으로 보는 것이며 이런 일상의 활동들이 완성되어야 하는 미적 형식을 위한 부수적 개념이 아니라 하나의 경험으로서 '미적인 가치'를 지닌 일상의 미학으로 보는 것이다. 일본의 '일상의 미학' 개념 등이 에치고 츠마리 대지예술제의 일상적 공간과 내용들 가치를 승격시키는 밑바탕의 사고들이 아닌가 싶다.

'사토야마'의 경관적 알고리즘 그리고 일상미학의 경험적 가치가 대지예술제를 떠받치는 커다란 틀이며 이를 통해 자연과 어우러진 '과정의

예술제'를 만들었다고 생각한다. 일상의 농촌이 예술과 디자인을 만나니 우리가 체험하는 것은 시감적 예술작품뿐만 아니라 일상에 적용된 예술 일상과 공간의 예술적 경험이다.

예술의 기술(Art of Art): 예술의 다가치적 요소확보

에치고 츠마리의 대지예술제는 예술과 디자인의 가치를 다양하게 확보하고 있는데 그 특징을 살펴보면 첫째로 기존의 환경을 전혀 훼손시키거나 변형시키지 않고 예술 작품을 기존 맥락에 부합하는 개념으로 유지

관계(by Tatsuo Kawaguchi) 실제 자생하는 식물이 작품과 함께 어우러져 식물이 자라면서 매년 다른 모습을 연출한다. 기존 식생의 훼손이 아닌 자연과 공생하는 유기적 작품의 방향을 보여준다.

했다는 것이다. 더 중요한 것은 공간의 유형적인 측면뿐 아니라 무형적으로 지니고 있는 콘텐츠적 측면도 유지하였는데 더 정확히 말하면 유지한 것이 아니라 그 가치를 더욱 부각시켰다고 볼 수 있다. 이러한 공간 환경과 예술작품을 통한 보존적 가치구현을 통해 일상적이고 자연적인 내용들이 삶의 가장 기본적이고 중요한 가치를 가지고 있음을 보여주고 있다. 이 예술제를 통하여 평범한 것을 특별하게 하여 최대의 가치를 이끌고 평범한 반응을 감성적으로 미적으로 승화 시킨다.

두 번째 특징은 공간의 무작위적인 순차적 경험이다. 편재된 예술작품들의 의도치 않은 발견과 기대심리를 통한 드라마틱한 감정을 보는 이로 하여금 유도하게 하는 공간의 순차적 경험이다. 대지예술제를 방문하다 보면 갑작스런 가이드의 멘트에 귀를 기울려야 한다. 왜냐하면 달리는 버스 안에서도 갑자기 길가에 있는 작품들과 조우할 수 있기 때문이다. 이러한 갑작스런 시퀀스의 연출은 일본의 경관디자인 특징과 연관시켜 볼 수 있는데 일본 정원디자인 전략 중에 '미에가쿠레(見え隠れ)'라는 개념이 있다. 이는 경험의 시간적 순서를 중요하게 여기는 정원에 쓰이는 또 하나

원더풀 빨간 소년(by Tetsuo Sekine) 마츠다이(まつだい)로 가는 길거리에 설치된 Tetsuo Sekine의 Boys with Red Lion Cloths Returned

원더풀 빨간 소년(by Tetsuo Sekine) 이 작품은 마츠다이역을 해 달려가는 버스 안에서 갑작스레 만날 수 있다.

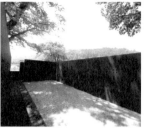

포템킨(by Architectural Office Casagrande & Rintala) 코르텐강을 이용해 나무의 색조와 주변 형태와 순응하며 대지의 형상을 따라 자연스럽게 나타나는 POTEMKIN

의 디자인 전략이다. 이것은 글자 뜻 그대로 해석하면 "보였다 안 보였다 함, 나타났다 숨었다 함, 어른거림" 정도의 뜻인데 일본 정원을 살펴보면 방문객에게 전체를 보여주지 않고 힌트만을 주는 의도적 차단, 또는 부분적으로 풍치를 왜곡하거나, 밀식 조성된 차 오두막(tea hut)으로 만들어져 있다. 이에 전체를 본다는 것에 대한 기대감이 방문객을 유도하고 계속 나아가도록 하며, 그러다가 대체로 갑작스럽게 꽉 찬 신(Scene)이 나타나게 되는데 꽤 드라마틱하다. 보는 이로 하여금 순차적 경험을 위해 시퀀스 개념으로 만들어진 공간 디자인의 개념이 참이 꽤 효과적이고 아주 디테일하게 감성적인데 대지예술제의 공간 구성에는 이러한 개념이 들어가 있어 방문객은 급작스런 미에가쿠레에 의한 연출을 즐길 수 있는 하나의 포인트가 숨어져 있다.

세 번째 특징은 예술작품의 공간이 사람과 사람, 사람과 자연 사이를 연결, 재생시키는 매개체로 쓰인다는 점이다. 사람들에게 필요한 수요를 담아내는 예술 작품, 지역의 구성원이 참여하는 예술작품 이런 것들이 구현되어 있다. 이러한 과정을 통해 예술이 특정 장소에서 재생을 위해 행할 수 있는 다양한 가치의 잠재적 측면을 보여주었으며 사람과 사람사

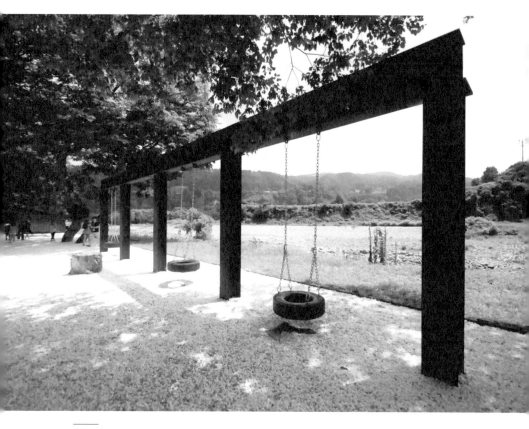

포템킨(by Architectural Office Casagrande & Rintala) 지역의 폐기장이었던 곳을 참여과정을 통해 예술작품 공간과 쉼터 공간으로 재생

이의 커뮤니티에서도 작동하는 방법을 보여주었다. 예술작품이 한 공간에 설치되기 위해 수많은 준비와 과정이 필요하다. 때로는 갈등의 시기이기도 하고 때로는 협동의 시간이 될 때도 있다. 이 또한 지역의 장소를 만들고 살리는 데 좋은 기회이다.

지역 재생과 커뮤니티의 활성화는 집객요소와 구성원간의 소통이 가장 기본적이고 중요한 요소들이기 때문이다. 앞서 논한 것처럼 예술작

6 _ '불편한(?)' 대지예술제

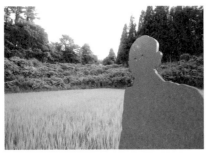

허수아비 프로젝트(by Oscar Oiwa) 실제 지역민의 이름과 캐릭터를 기본으로 디자인되어 작품과 지역민의 삶이 자연스레 연결 되어 있다.

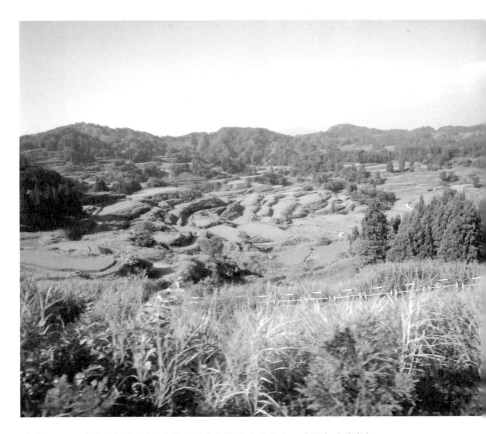

다랭이논으로 자연인지 인공작품인지 구분하기 힘든 자연이 바로 작품인 사례이다.

품의 결과만 관조하는 예술제가 아니고 예술작품이 완성되어가는 과정에서의 스토리와 역사, 관련한 사람의 이야기 등을 접하면서 그 접점의 플랫폼이 그 장소와 공간이라는 것을 알 수 있다. 에치고 츠마리의 대지예술제에서 예술작품은 사람과 공간 사이를 연결시키는 매개체로 작동하고 있고 이는 지역 재생의 핵심이 되었으며 도시와 지역, 아티스트와 사토야마, 젊은이와 고령자 간 교류와 협동이 낳은 예술 작품이 마을, 논, 빈집, 폐교 등을 장소로 삼아 에치고 츠마리 지역에 분산 배치되어 있다

예 술 과 디 자 인 을 통 한 자 연 과 인 간 의 소 통

에치고 츠마리의 대지예술제는 예술과 자연의 경계를 허물고 새로운 유형을 만들어 냈다. 이는 예술작품을 과거의 전통적 의미로만 바라보지 않고 지역적, 맥락적, 공간적 관점에서 바라봤기 때문에 얻은 결과이고 또 2차원적이고 관조하는 예술이 아닌 참여하고 과정을 중시하는 입체적 측면에서 바라본 결과이다. 효율과 기능중심의 사고만으로는 접근할 수 없는 내적 디세뇨(Interno Disegno)의 창의적 가치가 한 번에 보기 힘든 지붕도 출입구도 없는 예술제를 만들어 냈다.

　'예술'은 사실 어렵다. 예술제를 찾아 간다는 것은 보통 소양을 가진 사람이 아닌 특별한 사람으로 보이기도 한다. 대지예술제를 통해 예술의 영역이 일상으로 내려왔으며 이해해야 하는 예술에서 경험하고 느끼는 예술로 승화 되었다. 그러한 가치를 부여 받기 위해 우리는 불편함(?)을 감수해야 한다. 아니 불편함이 아닌 '과정'을 감수해야 한다고 하는 게

맞을 것 같다. 이러한 불편은 충분히 인내할 수 있다. 그 불편이 새로운 경험과 가치를 느끼게 해준다면 기꺼이 받을 수 있는 것이다.

아이러니하지만 에치고 츠마리의 대지예술제는 여러 불편함 때문에 예술품 즐기러 가는 과정을 참으로 즐겁고 행복하게 해 주고 예술을 통해 농촌을 재생시킨 '에치고 츠마리 효과'를 느끼게 해준 '불편한' 예술제이다.

일상생활에서 예술을 향유하다

김 은 희(디에스디 삼호(주) 조경기술사)

매일 먹는 음식은 음식을 만드는 사람의 정성과 재료의 구성, 담겨지는 식기의 모양, 색상, 테이블 셋팅 등에 의해 특별한 음식으로 재탄생한다. 접시 위에 놓여진 다양한 종류의 음식들은 주민들의 오감을 통해 하얀 도화지 위에 그림을 그리듯 자연스럽게 예술작품으로 표현되어 일상생활의 작은변화를 가져온다.

　　일터로 가는 길을 걷다 보면 자연의 모습과 함께 다양한 조각품들이 주변에 설치되어 지나가는 사람의 마음을 설레게도 한다. 일터의 평범한 일상 속에 작지만 소중한 공간들을 경험하며 일로 인한 스트레스를 날려 보내기도 한다. 일을 하다가 문득 주변을 둘러보면 삶의 모습들이 다양한 예술적 작품들로 형상화 되어 마치 미술관에 와 있는 듯한 착각이 들기도 한다.

　　지역에 사는 주민들은 마을과 논, 폐교, 빈집 등을 무대로 탄생한 다양한 공간들과 자연스럽게 호흡하고 소통하며, 일상생활에서 예술을 향

유하고 때론 자연스럽게 이야기도 나누며, 그 곳에서 쉼의 미학을 간접 체험하기도 한다.

에치고 츠마리 대지예술제는 우리가 생각하는 먼 의미의 예술의 개념을 뛰어넘어 일상생활에서 예술을 즐기며, 농촌생활의 소외된 일상을 예술로 승화시키고 가장 가까이 예술과 일상생활을 공유하는 주민들의 삶을 잘 보여준 모범적인 사례이다.

일상생활에서 예술을 향유하는 것은 무엇일까? 왜 예술을 일상생활에서 향유해야 할까? 그 이유는 우리가 누려야 할 가장 기본적인 소통이고 감성들이며, 행복을 추구해야 할 권리이기 때문이다. 그런데 과연 우리는 지금 일상생활에서 예술을 향유하고 있는 것일까? 그 해답을 예술과 소통하며 일상생활에서 예술을 향유할 수 있는 그 곳 바로 에치고 츠마리 대지예술제에서 찾아보고자 한다.

음식, 예술이 되다

일상생활에서 예술을 향유하는 첫 번째 요소는 바로 음식이다. 가장 기본적이면서 늘 가까이 할 수 있고 일어나서 잠들 때까지 하루 24시간, 1년 365일 동안 항상 곁에 있는 음식을 예술적 요소로 경험할 수 있기 때문이다. 에치고 츠마리 대지예술제에서는 요리를 구성하는 식자재와 식기, 장식까지도 어느 것 하나 예술의 감각을 표현하지 않은 것이 없으니 대지예술제가 주민들에게 미친 영향은 늘 먹는 음식의 문화까지도 변화시키는 마력 같은 존재감으로 표현되고 있는 것 같다.

첫째 날 일본 음식의 예술은 사토야마 현대미술관 '키나레' 식당에서

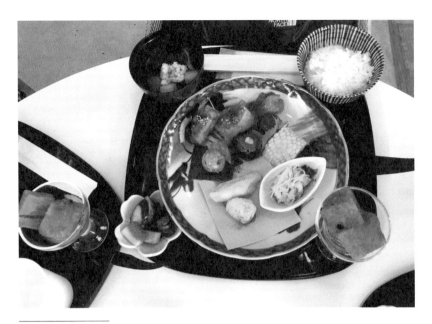

키나레 미술관 내 식당(越後しなのがわバル) 키나레 미술관 내 식당에서의 점심은 음식을 담는
식기와 재료, 장식까지도 예술적 감각을 살려 정갈하게 표현되어 있다.

由屋(よしや: 소바와 덴뿌라로 유명한
식당) 일본의 가장 일품요리인 덴뿌
라는 보기에도 너무나 정갈하게 놓여
있고 꽃잎도 예술적 감각으로 승화되
어 사람들의 미각을 자극한다.

7 _ 일상생활에서 예술을 향유하다

시작되었다. 지역에서 전해오는 조리법으로 야채 중심의 몸에 좋은 지역 식자재를 사용하여 정갈하고 맛깔스럽게 그리고 다양한 색상의 모습으로 호사롭게 변신시켜 주었다. 먹기에 너무 아까울 정도의 예술적 모습으로 하나하나 정성스럽게 담겨져 있으니 매일 먹는 음식도 예술이 될 수 있다는 것을 실천적으로 보여주는 좋은 사례인 것 같다.

늘 먹는 음식이 예술로 승화되어 각양각색의 요리에 모양과 색상을 입혀 특별한 상차림과 함께 시각, 촉각, 후각, 미각의 사감과 톡톡 씹힐 때는 그 소리 까지, 청각을 더해 우리의 오감을 자극하니 에치고 츠마리의 대지예술제는 일상생활의 기본적인 음식을 가장 멋스러운 예술로 변신시켜 사람들에게 기본적인 생활에서도 예술을 경험할 수 있는 특별한 존재감으로 다가가기 시작한다.

일 터 가 예 술 이 되 다

일상생활에서 예술을 향유하는 두 번째 요소는 바로 일터이다. 760㎢ 면적의 에치고 츠마리 지역은 니가타현 도카마치시와 츠난마치를 합친 곳으로 일본 유수의 폭설지대이며, 주로 섬유산업과 농업으로 유명하다. 그래서 주로 고시히카리 쌀과 기모노가 주 생산품목인데 특히 쌀이 유명하여 사케(일본전통주)산지로도 유명하다.

특히, 논농사를 주로 하는 주민들은 일터로 향하는 길을 나서는 순간부터 길과 함께 예술을 향유하며 다양한 예술작품들을 하나둘씩 체험하게 된다. 아래의 사진은 고추잠자리를 일터 공간에 배치하여 어느 곳에서도 관람이 가능한 랜드마크적 요소로 일터로 가는 길에 예술작품을

○△□탑과 **고추잠자리**(by Shintaro Tanaka) 푸른 창공을 배경으로 높이 14m의 고추잠자리 탑은 일터로 가는 길을 알려주는 길잡이 역할을 한다.

감상할 수 있는 기회를 제공해준다.

　늘 가는 길이어도 때론 생각에 잠겨 목적지를 지나치거나 헤매고 있을 때 가장 손쉽게 길을 인지할 수 있도록 도와주는 것은 일터로 가는 길을 알려주는 특별한 안내판이다. 안내판이란 여러 사람에게 알리거나 소개할 내용, 사정 따위를 적은 판으로 대지예술제의 안내판도 작가와 만나면 특별한 예술작품으로 변모하여 사람들에게 일터로 가는 길을 자연스럽게 알려주는 안내자 역할을 한다.

　거대한 연필 한 자루 한 자루가 리듬감 넘치는 길을 굽이굽이 돌아 다시 곧게 뻗은 포장길로 돌아 설 수 있게 시선을 끈다. 각양각색의 색으로 그 색에 세계 여러 나라의 이름이 새겨져 있으니 어느 나라가 있는지 찾아보는 것도 꽤 재미있는 일이라 생각된다.

노란꽃 사인(by José de Guimarães) 꽃을 이미지 한 곡선에서 디자인된 안내판으로 일터로 가는 길을 보다 의미 있고 특별하게 디자인해준다.

리버스 시티(by Pascale Martine Tayou) 여러 가지 색으로 칠한 거대한 연필 한자루 한자루마다 세계 여러 나라의 이름이 새겨져 있다.

일터로 오가는 길을 그냥 지나쳐 가다가 잠시 머무르며 예술작품을 감상할 수 있도록 그 속에서 작가가 유도하는 방식으로 따라가 보는 것도 일상생활에서 누릴 수 있는 가장 값진 시간이 아닐까? 주민들을 반기는 예술작품들이 각자의 개성으로 일터로 가는 길에 자리를 빛내고 있어 그 길은 어느덧 예술을 향유하는 의미 있는 길이 되어간다.

귀한 물을 수반으로 모아 떨어지는 물방울이 청량한 소리를 내는 수금굴(水琴窟)은 시각적 요소에 청각적 기법을 가미한 작가의 기법을 적용, 농부들에게 휴식 장소로 제공되어 대지예술제가 주민들의 삶 속으로 얼마나 가까이 다가가고 있는지 새삼 느끼게 하는 부분이다.

이런 일상의 길이 예술이 되는 순간에 도착한 일터인 논에는 나와 닮은 가족과 나의 친한 친구 등의 조각 작품들이 마치 함께 일하는 착각이 들 정도로 너무나 가까이 주민들 품안으로 들어와 예술로 승화되어 있는 모습을 보게 된다.

물 저장고(by Izumi Tachiki) 계단식논 주변에 위치 한 수금굴(일본정원 기법의 하나로 구멍을 뚫어 물 방울을 낙하시킬 때 나는 반향음을 정원내에서 감 상하는 것)을 설치하여 수반으로부터 귀한 물이 떨 어지는 청량한 소리를 들을 수 있다.

허수아비 프로젝트(by Oscar Oiwa) 빨간색 허수아비 가 여러 포즈로 논에 서 있는데 그 곳에서 일하는 농부들과 그 가족들이 모델이 되었다.

이 작품을 처음 본 순간 '정말 멋진 곳이구나!' 라는 생각을 했다. 가 까이 가서 본 예술작품들은 저마다의 개성을 뽐내며, 가장 가까운 가족 들의 모습들을 형상화하여 마치 가족이 옆에서 이야기를 하는 듯한 느 낌으로 연출되어 있다. 위의 사진에서 허수아비는 이곳에서 일하는 농 부들과 그 가족들을 모델로 하여 실제상황을 가장 현실적으로 연출한 모습들이다. 이것이 일상생활에서 예술을 향유하는 가장 모범적인 사례 가 아닐까?

"길"이란 여러 가지 사전적 의미 중에 '시간의 흐름에 따라 개인의 삶 이나 사회적·역사적 발전 따위가 전개되는 과정'이란 의미가 있다. 에치 고 츠마리 대지예술제가 열리기 이전의 길은 주민들이 지나갈 수 있게 땅 위에 낸 일정한 너비의 공간이었다면 행사가 열린 이후의 길은 위에서 제 시한 사회, 역사적 발전과 함께 예술을 향유하는 문화적 발전까지도 주 민들에게 부여된 길이며 그 길이 일상생활이 된 것이다.

더구나 일터로 가는 길의 의미와 함께 일터에 와서 일하는 공간까지도 늘 곁에서 지켜볼 수 있는 예술작품들이 함께 존재하여 일터에서의 삶도 그 자체가 예술이 되고 예술과 호흡하며 예술을 향유하는 기본적인 생활로 자리매김 되고 있는 것이다.

참으로 부러운 것은 우리는 늘 예술 작품들을 경험하기 위해 차를 또는 버스나 지하철, 기차를 타고 미술관을 가거나 특정한 관광지에 가서 경험을 하고 추억으로 간직한 채 돌아오는데 이곳 주민들은 늘 일상생활에서 예술을 향유하며 예술과 동화되는 삶이 지속적으로 유지되니 에치고 츠마리의 대지예술제는 주민들에게 너무나도 소중하고 늘 곁에 두고 싶은 친구 같은 존재일거라는 생각이 든다.

공간이 예술이 되다

일상생활에서 예술을 향유하는 세 번째 요소는 바로 공간이다. 공간이란 어떤 일이 일어날 수 있는 자리를 말한다. 에치고 츠마리 대지예술제가 열리는 공간은 소설 설국에 등장하는 배경지로 눈이 많고 도쿄에서 전철로 2시간 반이나 가야하는 인적이 드문 농촌마을이다. 760㎢의 광대한 공간에 세계적 예술가와 지역주민들이 합동작업으로 작품을 제작, 전시하는 대지예술제는 일상생활에서 공간들의 내재된 다양한 가치를 예술로 바꿔놓은 특별하고 의미 있는 행사로 사람, 예술, 자연이 하나가 되는 문화 사절단의 역할을 충실히 수행하고 있었다.

에치고 츠마리 지역에서 늘 볼 수 있는 공간들 즉 논, 밭, 생활공간, 폐교, 댐, 터널, 농지, 택지, 지형 등은 예술작가와 주민들의 협업과정을

통해 세상에서 단 하나뿐인 예술작품으로 일상생활 속에 자리매김 하고 있다. 또한 각자의 개성을 가진 특별한 공간들을 예술을 매개로 일상생활에서 향유할 수 있는 공간으로 탈바꿈시켰다.

평범함과 반복스러운 일상이 대지예술제가 열리기 전 주민들이 느꼈던 것이라면, 대지예술제가 열린 후에 주민들의 생활공간은 예술을 늘 가까이하며 조금씩 일상생활이 다양한 형태로 변화되고 있는 모습이었다.

식단의 화려함과 색상, 식기들의 다양한 모습들, 특별한 의자와 집, 집 앞 정원의 꽃의 향연 등 일상생활의 모든 공간들이 조금씩 생활의 작은 변화들로 소리 없이 채워져 가고 있었다. 그냥 늘 먹는 밥이 아닌 멋스럽게 장식한 특별한 도시락을 준비하고 주민들과 만나 커뮤니티 공간에서 이야기꽃을 피우며, 주변 풍경과 함께 예술작품을 감상하거나 직접 체험을 한다. 작가들과의 지난 경험들을 생각해 보는 시간이 즐거운 것은 일상의 예술이 생활을 변화 있게 만들고 기쁨과 행복을 같은 공간에서 함께 나눌 수 있으며, 그 지역만의 특성화된 문화를 만들어 비로소 대지예술제는 새로운 생활공간을 창출해간다.

사람들은 누구나 자기만의 추억을 간직하고 살아간다. 잊지 못할 장면, 너무나 기뻤던 순간, 삶이 힘들었던 시절, 가장 기억하고 싶은 소중한 기억들을 마음속에 때론 사진 속에 담아 두고 하나둘씩 꺼내 즐겨보기도 한다. 에치고 츠마리 주민들은 액자 속의 사진처럼, 추억의 옛 앨범처럼 작가와의 소중했던 만남의 순간, 같이 지낸 시간, 함께 만든 작품들을 시간의 소중한 타임머신 속에 담아두고 뚜렷 하게 기억해낸다.

두근거림의 설렘을 마음속에 담아 두고 때론 사진으로 간직하며 의미 있는 시간을 보내기도 하고 예술의 생활화를 실천적으로 다양한 공간 속

그림책과 나무열매의 미술관(by Seizo Tashima) 2005년 130년의 역사를 끝으로 문을 닫은 소학
교를 2009년 대지예술제를 계기로 학교 전체를 공간그림책으로 재생, 최후의 재학생 3명을 모
티브로 한 옛날 이야기로 2015년 도깨비와 염소의 새로운 스토리가 더해졌다.

제2장 예술, 농촌을 살리다 ◀ 254

7 _ 일상생활에서 예술을 향유하다

인생의 아치(by Ilya Emilia Kabakov) 농사일을 하는 사람들을 표현한 작품으로 5개의 상이 줄지어 있는 인생의 아치를 의미한다. 다리 위에 〈소년의 상〉과 실제 별빛이 나오는 〈빛의 상자를 둘러맨 남자〉, 〈벽을 타려는 남자, 혹은 영원의 망명〉, 〈종말, 지친남자〉가 줄지어 있다. 인생의 각각의 단계를 시각화하고 있는 모습으로 단계별 과정을 표현했다.

에 보여준다. 작지만 소소한 기억들을 하나 둘씩 간직하는 습관이 생기는 것은 또 하나의 작은 변화가 다양한 추억의 공간들로 주민들에게 채워져서 조금씩 다가가고 있기 때문이다.

겨울이 유독 길고 눈이 많아 5개월여 동안을 온통 하얀색 풍경만을 바라보니 봄, 여름, 가을은 형형색색 다양한 색상의 식물들로 채우고 싶은 충동과 함께, 대지예술제의 방문객들을 위해 예쁘고 아름다운 꽃들을 심어 작지만 특별한 정원공간을 만들어 닫혀 있는 마음을 활짝 열어줄 수 있는 여유를 즐기기도 한다.

아주 작고, 늘 보는 평범한 일상의 정원이지만 대지예술제를 통해 만난 작가들과의 소통과 교감을 통해 주민들만의 아기자기한 정원들을 꾸미며 일상생활과도 즐거운 대화를 하니, 어느 덧 정원도 예술로 승화되어 각자의 역할을 담당하기도 한다.

지역주민들과 함께한 최고의 예술품

에치고 츠마리 주민들은 15년 동안 예술가들과의 협업, 만남, 소통을 통해 어엿한 작가의 모습들을 갖추고 자연스럽게 지역재료들을 이용하여 최고의 예술품을 만들기도 한다. 정원, 폐교, 계단식논, 창고, 쓰레기통, 허수아비, 산책로, 도시락, 다양한 요리, 비료통 등. 어느 것 하나도 지역주민들의 손길이 안 닿은 곳이 없으며, 지금도 주민들은 저마다의 개성을 바탕으로 일상 생활공간에 모든 요소들을 예술품으로 승화하여 자연스럽게 표현하고 있다. 그 작품들을 관광객들에게 전시도 하고 팔기도 하면서, 그들만의 지역적 특성과 재료들을 인위적으로 꾸미지 않고도 독특한 개성을 발휘하기도 한다. 당대 최고의 작가들, 그리고 그 작품의 주인공이 되기도 하고 또 작가들과의 협업을 하기도 하며, 때론 관람객이 되어 주기도 하는 가장 큰 야외미술관이 바로 에치고 츠마리다.

에치고 츠마리 대지예술제를 통해 지역주민과 예술작가들의 만남과 소통을 직·간접적으로 경험하며, 단순히 경관 속에 서있는 조각물이 아닌 그 속에 문화와 주민들의 생활을 자연스럽게 표현해 줄 수 있는 영감들을 느낄 수 있어서 무척 행복했고, 지금도 때론 그 때의 기억을 더듬어 보면 가슴이 설레기도 한다.

주변을 둘러보며 새삼 사람들의 마음과 추억이 아름답게 느껴지는 것은, 외부 공간에 멋지고 특색 있는 무언가를 밀어 넣어 강요하기 보다는 주민들의 일상생활과 자연스럽게 소통하며 그동안 살아온 모든 경험들을 생활 속에서 표현한 작가의 자연스러운 연출기법 때문이며 또한 외부 공간에서 다양하게 경험할 수 있도록 표현해 낸 지역 주민들의 정성어린 마음과 끊임없는 노력이 아닐까 다시 한번 생각해 본다. 진정한 친구 같

은 존재감으로 자연스럽게 일상생활의 예술을 향유하는 것은 미래의 조경설계가를 꿈꾸는 사람들에게 무언가를 표현해 줄 수 있는 메시지로 좀 더 가까이 다가가고 있다.

일상생활의 예술을 생활화한 에치고 츠마리 주민들과 개미군단 자원봉사요원들, 예술작가들에게 진심어린 박수갈채를 보낸다.

예술제가 도시재생인 이유

심 용 주((주)행복한도시농촌연구원 대표)

매우 궁금하다. 우리가 사는 도시와 농촌, 미래에는 어떻게 변할까. '도쿄도 축소되고, 일본은 파멸한다'. 마쓰다 히로야가 쓴 《지방소멸》이란 책의 안내 문구다. 제목은 꽤나 자극적인 반면 '인구감소로 연쇄 붕괴하는 도시와 지방의 생존전략'이라는 부제가 말해주듯 내용은 다양한 방안들을 제시하고 있다. 가깝게는 30-40년 멀게는 100년 그 후, 우리나라의 도시와 농촌도 소멸이 예상되는 지역들이 많다. 어떻게 하면 지속가능한 도시와 농촌을 만들어 갈 수 있을까. 이 문제는 정책이나 접근방법에 차이가 있을지 모르나 많은 나라가 고심하고 있는 과제로 보인다.

우리 정부도 이와 같은 점을 고려하여 정책과 예산을 마련하고 다양한 방법을 동원하고 있다. 국토교통부의 도시재생 사업, 문화체육관광부의 마을미술프로젝트, 농림축산식품부의 농촌중심지활성화사업 및 중소벤처기업부의 소상공인집적지구 지원사업 등 부처별로 많은 사업이 연계 또는 단위 사업으로 추진되고 있다.

유난히 뜨거웠던 2015년 여름, 일본의 농촌지역 에치고 츠마리에서 개최한 대지예술제에 다녀왔다. 이곳에서 예술제를 시작한 것은 쇠퇴가 심화되어가는 중소도시와 농촌을 살리기 위한 다양한 노력의 일환이었다고 한다. 에치고 츠마리의 대지예술제는 비슷한 상황의 주변지역을 통합, 전 지역에서 수많은 아트 작품 설치와 전시, 다양한 행사를 진행하는 방식으로 운영되고 있다. 왜 예술제일까? 키타가와 후람(北川フラム)이 쓴 책을 보면 '동쪽의 〈대지예술제〉, 서쪽의 〈세토우치 국제예술제〉는 현대미술에 의한 지역재생의 방정식이다.'라는 표현에서 그 답을 찾을 수 있을 것 같다. 자세한 것은 뒤에 나오는 사례를 통해 알아보도록 하겠지만 현대미술을 통한 다양한 아트작품의 결과물이 우리나라 도시와 농촌지역의 활성화 가능성을 예측해 보고 대안을 마련하는데 하나의 좋은 본보기가 될 것이라는 기대와 희망을 갖게 한다.

개인적으로는 이번 답사가 특별한 생일을 기념하는 여행이어서 더 좋았고 투어 내내 다양한 분야의 사람들과 교류하며 그분들의 경험과 생각을 나눌 수 있었던 것은 가슴으로 기억하는 아주 특별한 시간으로 남을 것 같다. 그래서 다양한 분야의 사람들과 함께 여행을 하는 것이 남는 장사인지 모르겠다.

대지예술제와 지역재생의 의미

에치고 츠마리는 일본의 중산간지역에 위치한 전형적인 농촌지역이다. 이 지역에서 대지예술제를 하게 된 배경을 좀 더 자세히 살펴보자. 사람들이 일자리를 찾아 하나둘 고향을 떠나면서 인구의 공동화가 심화되

고, 이로 인해 노는 토지와 빈 건물이 많아져 토지의 공동화 또한 심각해졌다. 지역 커뮤니티 또한 무너져 갔으며 지역민의 자긍심 상실로 이어지게 되었다.

비슷한 처지의 에치고와 츠마리의 지역이 통합을 하게 된 계기이다. 이처럼 어려워진 농촌 현실에서 벗어나고자 다양한 분야에서 오랜 논의과정을 거쳐 '지역재생'을 시도하게 된 결과물이 오늘의 대지예술제이고, 이제는 세계 4대축제 중의 하나라는 명성을 얻게 될 정도로 성공사례의 표본이 되어 가고 있다. 아울러 정부차원의 대안마련과 지역의 자구적인 노력을 지원하는 기회도 만들어낸 것이다. 이곳에서 대지예술제는 2000년 제1회를 시작으로 3년마다 열리는 여름 예술축제이다. 예술제를 통해 설치된 작품 수는 2012년을 기준으로 367점에 이르고 이중 영구설치 작품 또한 189점에 달한다. 작품이 광범위한 지역에 걸쳐 전시되어 있기 때문에 한 번에 돌아 본 작품이나 시설은 극히 제한적일 수밖에 없었다. 작품 설치 외에도 요리 콘테스트, 페스티벌 등 각종 행사와 예술을 매개로 지역, 세대, 장르를 아우르는 협동이 이루어지고 있다. 대지예술제가 담고 있는 중요한 의미는 지역의 특성을 살리고 지역의 유무형의 자원을 활용하는데 중점을 두는 한편 저비용고효율을 도출하기 위해 예술가들의 재능기부와 프론티어를 적극 활용하고 있는 점도 좋은 기획으로 보인다.

이런 점에서 보면 우리의 중소도시와 농촌지역의 쇠퇴현상과 조금도 다르지 않고 우리가 도시와 농촌을 살리기 위해 추진하고 있는 도시재생 사업과도 일맥상통한 측면이 많다. 접근 방법이나 순서에는 차이가 있을지 모르지만 지역의 유무형의 자원을 활용한다거나 낡고 버려진 건물이나 시설을 이용한다는 점에서, 지역의 주민이 중심이 되어 외부의 전문가를 활용하고 중앙과 지방정부의 재원지원과 협력을 통해 추진해가

는 노력 또한 다르지 않다. 이와 같은 맥락에서 일본 농촌지역에서 진행하고 있는 대지예술제가 우리의 도시재생사업과 유사한 의미를 갖는 것으로 보았다.

예술가는 낡은 건물을 필요로 한다?

생각을 바꾸면 새로운 것이 보인다. 낡고 버려진 쓰레기 같은 물건이, 기능을 다해 용도폐기 해야 할 건물이 자원으로 인식되기 시작한 것은 무엇 때문일까. 자원의 낭비를 막고, 부족한 재원으로 효과를 낼 수 있는 방법을 생각하면서부터일 것이다.

에치고 츠마리에서 대지예술제에 현대미술 즉, 예술가가 함께하지 않았다면 그냥 쓰레기나 폐기물로 처리되었을 물건이나 대상이 상당했을 것이다. 이를 쓰레기가 아닌 자원으로 활용하겠다는 발상의 전환으로 상대적으로 접근하기 쉽고 비용을 아낄 수 있는 효과까지 내는 결과를 창출했다. 이유야 어떠하든 간에 전혀 어울릴 것 같지 않은 현대미술을 농촌지역을 살리는 매개체로 사용했다는 것이 중요해 보인다. '예술가는 하나님 다음가는 창조주다.'라는 아인슈타인의 말처럼 예술가들이 지역을 살리는 창조주 역할을 한 것은 아닐까?

용도 폐기된 자원의 재활용 사례 1

주택을 활용한 사례를 보자. 이번에 답사한 공·폐가 여섯 곳 중 다섯 곳이 예술가에 의해 작품으로 변했으며 한 곳은 향토자료전시관으로 이용되고 있었다. 두 경우 모두 주택의 원형을 살리면서 예술작품화 했다는

공통점이 있다. 또한 향토자료전시관은 거점시설과 인접한 점과 주택의 큰 규모가 종합적으로 고려되어 용도가 결정된 것으로 보인다.

이중 작품명 '탈피하는 집'과 '고로케 하우스'가 매우 인상적이었다. 구라카케 준이치(鞍掛純一)라는 작가의 작품이다. '탈피하는 집'은 벽이든 바닥이든 기둥이든 천장이든 손 닿는 곳이면 모두 심지어 밥상과 신발(게다)까지 온통 조각칼로 파냄으로써 버려진 주택을 작품으로 만들었다. 마을 주민들이 이들의 행위를 보고 미쳤다고 했다지 아마. 평범한 생각과 사고로는 이해하기 힘든 것이 예술가의 행동이 아닐까. 작가의 의도나 작품성에 대한 평가는 뒤로 하고라도 일단은 '와아! 대단하다. 2년에 걸쳐 이 짓(?)을 한 거야'라는 느낌이 첫 번째였고, '이런 작품 속에서 숙박을 한다면 불편할까 편안할까'라는 생각도 스쳐갔다. 아마도 특별한 체험이 될 것 같기는 하다. 평범함 속에 특별한 발상의 전환이 주는 감동일 것이다.

같은 작가의 작품인 '고로케하우스'는 사람이 살지 않은지 30년 가까이 된 집이었다고 하니 그 노후도가 얼마나 심각했는지 상상이 된다.

'탈피하는 집'과 반대로 덧씌움으로서 또 하나의 작품과 스토리를 만들어 내고 있다. 튀김옷을 입혀 빵을 굽듯 간단한 페인팅과 모래 같은 재료를 이용해 고로케(빵)를 연상하게 하려는 작가의 의도된 발상이 그럴듯하다. '고로케하우스'와 '탈피하는 집'은 두 작품이 인접해 있어 대비효과를 주고자 한 의도를 함께 엿볼 수 있어 좋았다. 다만 '탈피하는 집'은 초기에는 작품성이 선명하게 드러났겠지만 시간이 지남에 따라 대비효과가 떨어질 수 있겠다. 그러면 또 다른 방법이 동원되어 새롭게 작품을 연출하지 않을까 하는 상상을 해보게 된다. 이 또한 차후에는 어떻게 변화될 것인가를 기대하게 만드는 의도가 담겨 있는 것은 아닐까 추측해

8 _ 예술제가 도시재생인 이유

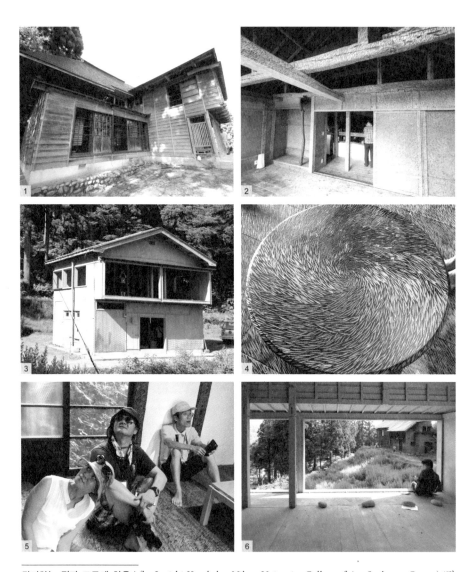

탈피하는 집과 고로케 하우스(by Junichi Kurakake, Nihon University College of Art Sculpture Course) '탈피하는 집'겉은 낡아 볼품없어 보이지만(1) 역사와 전통을 느끼게 하고, 속은 낡고 불편해 사람이 떠났지만 예술작품으로 다시 태어나(4,5) 사람을 오게 하고 지역을 살리는 자원이 되고 있다. '고로케하우스'겉은 허름한 하꼬방 같다.(3) 속은 다 회색에 꺼끌꺼끌하다. 지친 탐방객이 마루에 앉아 있다.(6) 그 곳에서'탈피하는 집'을 보고 있노라면 함께 같이 오래 살자고 소근 대는 듯하다. 세 사람이 지찬 듯 작품에 앉아 작품을 본다.(5) 두 시선과 한 시선이 머문 곳은 어디일까.

제2장 예술, 농촌을 살리다

빈집의 스펙트럼(by Annette Messager) 겉은 옛 일본 전통가옥으로 우리의 초가주택을 연상케 하는 한편 옛 것의 보존가치의 역설로 읽히고, 속에 설치된 작품들은 소재의 평범함에 작가의 상상을 더해 예술 작품으로 친근하게 우리 곁으로 돌아오게 했다. 그럼에도 불구하고 기괴스런 작품 형상과 색 처리에 작가의 취향이 궁금해진다.

보는 즐거움을 주는 작품이다.

작품성이야 작가의 전유물이지만 작품 공개 이후에 그 작품에 대한 관람객의 반응은 십인십색을 수밖에 없을 것이다. 도시재생의 시각에서 본다면 두 가지 측면에서 효과와 의미가 있겠다. 외적으로는 노후화 되어 더 이상 기능을 상실한 오래된 주택을 작품으로 만드는 새로운 발상으로 사람들을 불러 모으고, 내적으로는 한 계절(여름)에만 제한적으로 숙박 기능을 부여해 별도의 일자리와 소득창출을 해낸 점이다.

또 다른 작품 '빈집의 스펙트럼'과 '의사의 집' 그리고 '마츠다이 향토 자료관'이라 이름 붙여진 작품들 또한 모두 낡고 닳아 주거가 어려운 집을 작품으로 재탄생시킨 경우이다.

먼저 '빈집의 스펙트럼'은 옛 일본 전통가옥으로 내부는 화로로 인해 검게 그을려 있는 것이 특징이다. 이점을 고려한 듯 실내조명 또한 어둡고 작품도 검은 색인데다 작품이 주렁주렁 매달려 있어 공포체험을 하는 기분이었다. 소재는 당시 일상생활에서 쓰던 가위, 식칼, 못, 바늘 등의

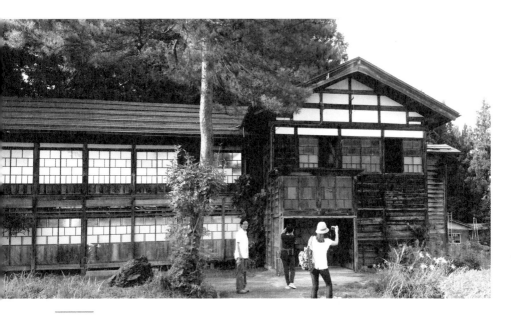

의사의 집(by Lee Bul) 겉은 잘 살았던 고가처럼 보이는데 속은 진료를 했던 곳 답게(?) 미로 같은 느낌을 주었다. 3대가 이곳에서 진료를 했던 점을 감안해 작품 구상을 한 것으로 보인다. 이 작가의 디렉션하에서 그녀를 서포트하고 있는 젊은 아티스트 4명이 함께 작품을 전시했다고 한다. 창문이 유난히 하얀 부분은 빛을 이용한 하나의 작품이다. 안에서 보아야 제대로 볼 수 있다.

오브제를 중심으로 하고 있다. 너무나 평범한 소재를 작품으로 구성해 냈다는 점이 흥미롭다. 프랑스 여성인 작가의 눈에는 평범한 가정사의 모든 것이 작품으로 담아낼 소재로 보이지 않았을까 싶다.

또 하나의 작품 '의사의 집'은 본래 진료소였던 점을 감안해 실제 사용하던 갖가지 의료기기를 활용하거나 관련 이미지를 형상화 했다는 점에서 독자성을 인정하게 된다. 창문의 작품은 외부의 빛을 이용한 점이 돋보이며 내부의 작품은 병원용품을 연상하게 하는 소재와 빛과 깊이를 다르게 함으로서 나타내고자 하는 연출기법이 돋보였다. 내부의 작품은 촬영이 금지되어 볼 수 없는 아쉬움이 있는 반면 작품을 공개되지 않음

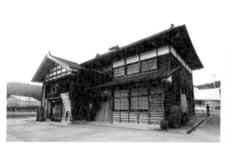

마츠다이 향토자료관(by Josep Maria Martin) 겉과 속이 150년 된 농가주택 같지 않게 잘 보존된 것으로 보였다. 물론 집수리와 리모델링을 하였겠지만. 요즘 우리나라 소도시나 농촌마을 도시재생 차원에서 하고 있는 마을박물관(아카이브관)과 유사하다는 느낌을 받았다. 또 하나 그들의 높은 보존정신을 다시금 새겨보게 하는 기회였다.

으로써 궁금증을 유발하게 한 점은 하나의 전략으로 보였다. 이 작품은 특히 한국인 이불(Lee Bul)이라는 작가가 기획한 작품이라 하니 더 관심이 갔다. 이름도 부르기 좋다. 이불.

주택으로는 마지막 작품인 '향토자료관'은 약 150년 된 규모가 큰 농가주택을 리모델링하여 그 지역의 역사자료관으로 만든 것이다. 지역의 역사와 문화를 고스란히 담아 놓아 언제든 찾아와 다시 기억해 내고 느껴볼 수 있는 곳, 단순한 자료관을 넘어 미래로 가고 있다.

폐가·공가를 작품화하고 이를 다른 예술제와 연계시키려는 노력이 다분히 계산된 의도를 담고 있다고 느껴진다. 비교하자면 우리나라의 민속자료들이 보존에 치우쳐 박제된 느낌을 주는 반면 여기서의 작품들은 장소를 기억하고 보존하는 방법을 예술적으로 표현해 상징성을 극대화 했다는 점이 돋보인다. 이와 같은 사고와 실행 노력은 예술제의 일관되고 주된 의도로 읽힌다.

용도 폐기된 자원의 재활용 사례 2

주택에 이어 폐교를 이용한 사례를 살펴보자. 에치고 츠마리 내에는 지금까지 무려 10개의 초등학교가 폐교되었다고 한다. 여섯 개의 폐교를 돌아보았다. 이중 다섯 곳이 예술가와 연계하여 예술작품으로 재탄생하였고 한 곳은 방문객들을 위한 숙박시설 즉 게스트하우스로 재활용 되고 있다. 모두 공공목적으로 활용되고 있다는 점은 그렇지 못한 우리와 비교된다. 단순히 예술작품만 설치한 것이 아니라 어린이와 가족이 함께 쉬고 놀고 체험할 수 있는 공간으로 재탄생 했다는데 방점을 둘 수 있다. 초등학교의 폐교는 지역사회 커뮤니티의 붕괴를 반증하는데, 폐교를 열린 공간으로 만들어 누구나 사용가능한 공공목적으로 활용한 것은 매우 잘 한 전략일 것이다. 나아가 지역주민이 중심이 되어 시설을 관리하고 음식점을 운영하는 등 관광객들의 이용편의를 제공할 수 있게 한 점과 그것이 가능할 수 있도록 함께 모여 논의할 수 있는 공간을 마련하고 지속적으로 커뮤니티 활동을 하게 했다는 점은 시사하는 바가 적지 않다. 특히 우리나라의 초기 폐교 활용정책과 비교될 뿐 아니라 앞으로 지역 활성화 차원에서 좋은 사례가 될 것이다.

폐교를 활용한 작품 중 "최후의 교실"은 크리스티앙 볼탄스키와 장 칼망의 공동작품이다. 내부에 전시되어 있는 작품을 다 감상하는 것도 온전히 이해하는 것도 쉽지 않았다. 하지만 고향을 느끼게 하고 사라져 간 것들을 기록하고 보전하려는 노력은 짐작할 수 있었다. 작가는 '인간의 부재'를 표현하려 했다고 한다. 이는 어두운 공간에 작품을 전시함으로서 폭설로 폐쇄된 지역의 적막과 공포를 표현하려고 했는지 모른다고 느꼈던 점과 합일하는 부분도 있다. 작가는 기록적인 대설이 있었던 2006년 겨울, 5개월 동안 폭설로 폐쇄된 학교와 지역을 실감하여 작품화

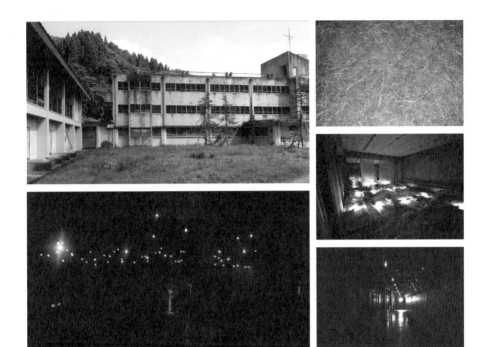

최후의 교실(by Christian Boltanski, Jean Kalman) 겉은 폐교당시의 낡은 모습 그대로인 듯 낡고 위험해 보이기까지 하지만 왠지 친근해 보이고 속은 교실과 체육관 등 기존의 용도를 유지하면서 작품을 설하고 있어 보존과 창조를 하나로 조화시켰다는 점이 돋보인다. 어두운 공간에 기능(선풍기), 조명(전등), 냄새와 촉감(짚, 짚을 밟는 느낌), 소리와 행위로 고향, 적막, 부재 등을 동시에 보고 느낄 수 있게 의도하고 있지 않은가.

한 것이라니 말이다. 한편으로는 어두운 곳에서 짚을 밟는 느낌, 짚 풀 냄새, 선풍기의 바람, 작은 불빛들로, 또 학생들이 사용했던 책과 공책 등을 모아 만든 작품들로 기억과 기록을 통해 고향을 잊지 말아야 한다고 말하는 것처럼 느껴졌다. 이들은 고스란히 고향을 그리고 있었다. 어둠 속에서 쿵쾅거리는 심장소리는 고향은 소멸될 수 없다고, 다시 힘차게 살아야 한다는 함성처럼 들려왔다.

그림책과 나무열매의 미술관(by Seizo Tashima) 겉과 속의 상태로 볼 때 시설이 낡아서라기보다 학생 수가 줄어들어 폐교된 것으로 보인다. 운동장도 그대로다. 폐교는 됐지만 지역의 문화거점으로 공동체공간으로 활용하며 특히 부모와 아이들이 함께 놀고 휴식할 수 있게 한 작품설치, 놀이와 체험 공간, 음식과 거점기능 공간까지 다기능 다목적의 미술관이라 할 수 있겠다.

　　다른 두 개의 폐교 활용사례를 더 살펴보자. 작품명 "그림책과 나무열매의 미술관"은 이 지역의 나무와 열매를 소재로 한 미술관이다. 폐교는 되었지만 '학교는 텅 비어 있지 않다'는 것을 보여주기 위해 최후의 재학생들과 학교에 숨어 있는 도깨비들과의 이야기를 그림책으로 만들고 그 이야기가 전체로 퍼져가게 한다는 의도와 체험공간으로, 폐교 전체를 그림책과 같이 구성한 작품이란 점이 그대로 느껴진다. 식당과 기념품 가게를 주민이 함께 운영하고 마을의 문화거점으로 사용하고자 하는 의도와 시설의 유지관리를 위해 지역주민과 자원봉사자를 참여하게 하고 있다는 점은 좋은 사례로 보인다.

　　땔감으로도 쓰기 어려운 나뭇가지를 모아 묶고 색을 칠해 작품을 만들었다. 어린이들의 상상을 자극하면서 어린이와 가족이 함께할 수 있게 구성되어 있었다. 본래 초등학교라는 점 때문일까. 특히 이 미술관은 어

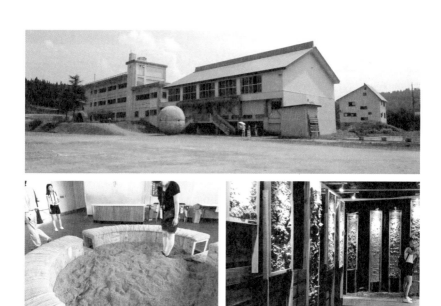

두더지관(by Sakai Motoki) 겉으로 볼 때 한 때는 학생 수가 많아 별관을 지은 것이라면 인구감소의 심각함을 보여주는 사진기록이 될 것이다.(맨 위 사진) 속은 지역의 흙이 놀고 있다? 흙으로 농사만 지을게 아니라 작품을 만들고 흙에서 새로운 것을 발견하고 흙의 소중함까지도 함께 느껴 보게 만드는 미술관 아닌가. 흙의 매력을 아는 미장장인, 사진가, 예술가 아홉 명이 참여했다고 한다. '두더지의 집'이라는 작품명은 누가 지었을까 궁금하다.

린이를 배려한 공간구성과 작품설치에 방점을 둔 것으로 보인다.

작품명 "두더지의 집"은 이 지역의 흙을 소재로 한 박물관처럼 꾸며져 있다. 흙이 이 지역의 자원이라 했지만 지극히 평범한 재료를 사용하여 다양한 작품을 만들어 낼 수 있다는 발상이 놀랍다. 흙을 고르고, 체로 치고, 바르고, 말고, 굽고, 뚫고, 매달고, 칠하고 흙으로 할 수 있는 다양한 행위를 통해 예술작품으로 승화시키고 있다. 이러한 발상은 무엇이든 소재가 될 수 있다는 결정판으로 보이며 심지어 물속의 달이라도 건져다 쓸 수 있을 것 같은 예지를 준다. 이 지역을 기억하게 하고, 누구든 찾아오게 하고, 고향으로 돌아오게 하고 싶다는 절실함으로 다가왔다. 이런 정도는 노력해야 무엇이 되어도 될 것 같다는 서늘함을 함께 느꼈다.

작품명 "하천의 캠퍼스"와 "창고미술관"은 비교적 최근에 폐교되어서인지 겉과 속의 상태가 멀쩡해 보였다. 내부의 작품도 여러 작가에 의해 다양한 작품이 설치 전시되고 있어 위에서 살펴본 폐교와는 비교되었다. 자원봉사자로 보이는 외국인들의 작품설치가 대지예술제가 앞으로 더 많은 나라의 작가와 사람들이 참여할 수 있을 것이라 예감하게 된다. 공간이 넉넉해 지역의 커뮤니티센터로 활용하기에 적합해 보였고 내부의 식당은 주민들의 일자리와 소득창출을 위한 공간으로 활용하기에는 더없이 좋은 장소로 보였다.

폐교로는 유일하게 숙박시설로 변신한 작품명 "산쇼 하우스"는 1958년에 지어진 목조학교를 리모델링하여 여행객을 위한 잠자리시설로 쓰고 있다. 세미나, 워크샵, 스포츠대회 등 다양한 활동을 겸할 수 있고 다른 폐교와 달리 언덕위에 자리하여 전망이 좋아 숙소로 적합했던 것 같다. 다만 눈 오는 겨울에는 접근이 어렵다는 단점도 보인다. 학교에서의 숙박은 고향의 그리움, 학창시절의 향수가 작용할 것 같다. 마을의 어머님들

이 만든 가정요리가 자랑거리라고 한다. 재생시설과 연계한 주민들의 소득과 일자리 창출의 또 다른 사례로 보인다.

용도 폐기된 자원의 재활용 사례 3

또 다른 시설 활용사례를 보자. 철도역 창고를 활용한 작품 "배의 집"은 아틀리에 원과 도쿄 공업대학교 쓰카모토(塚本)연구실이 제작했다. 여기서 마주한 단상은 이렇다. '한적한 시골의 작은 기차역에 이런 작품마저 없다면 더 쓸쓸한 역이 되지 않았을까?, 하루에 한두 번 다닐까 말까 하

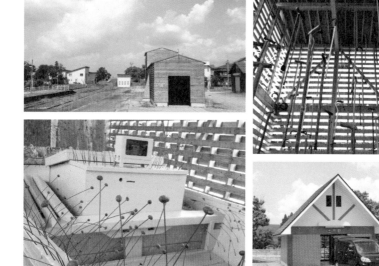

배의 집(by Atelier Bow-Wow+Tsukamoto Lab,Tokyo Institute of Technology) 겉은 전형적인 창고 스타일이고 속은 전설과 지역의 재료로 작품을 만들었다. '배의 집'은 없었다? 쇠퇴하고 기능이 다 되어버린, 상징으로 남은 역과 지역의 자원을 기억하게 하려는 의도를 담고 있는 듯하다. 전설과도 같은 창고 속 빈 배는 예술제를 지키는, 쓸쓸한 마을과 역을 살리는 작품으로 현재하고 있다.

8 _ 예술제가 도시재생인 이유

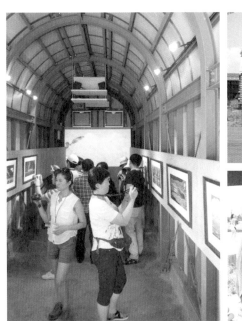

키스 앤 굿바이(by Jimmy Liao) 겉은 기차의 한량을, 속은 터널 같은 느낌을 준다. 온전히 어린이를 위한 작품이다. 시골의 한가한 기차역 플랫폼의 쓸쓸함을 이 작품이 달리 주는 듯하다. 어린이들의 천진한 미소가 여행의 피로를 잊게 해준다. 그들이 잘 자라도록 공간과 시설을 만들어 배려할 때 미래가 밝아질 것이다.

는 기차역은 느린 시대로의 회귀를 바라고 있는 것은 아닐까? 잃어버린 시간을 위하여, 만나고 헤어지는 사람들을 위하여, 작품은 언제까지고 말없이 기다려 주려나. 기차역과 배라는 어쩌면 배치되는 이미지를 소재로 한 작품 설치가 주는 어색함이 또 다른 이야기를 재생산해 내고 있다는 느낌을 준다. 또 시골 기차역 창고에 남아있는 배가 과거 이곳의 역사를 기억하게 하고, 그 배에 지역에서 생산되는 나무열매를 작품에 심어 지역의 현재적 자원을 드러냄으로써 예술제의 기본 정신을 충실하게 보여주고 있는 작품이 아닌가 싶다.

제2장 예술, 농촌을 살리다

"배의 집"과 인접해 있는 작품 "키스 엔 굿바이"는 컨테이너를 연상시키는 창고에 어린이를 위한 스토리와 재미요소를 함께 섞어 놓은 것이 특징으로 보였다. 어린이를 몇 명 만났다. 반가웠다. 저 출산으로 농촌지역에서 어린이 보기가 어려운 시대이기 때문일까. 이곳의 전설이 된 어린이 주인공의 이야기가 문득 궁금해진다. 이것이 도시재생에서 중요시하는 스토리텔링 작업이 아니겠는가. 농촌에 어린이가 많지 않아서인지는 모르겠으나 이들을 위한 시설은 부족해 보였다. 그러기에 이 작품이 더 의미 있게 다가왔다. 이 철로와 배의 작품을 보고 있노라면 어디론가 떠나고 싶어졌다. 아름답거나 슬픈 이야기를 품은 채 누군가 돌아오거나 떠날 것 같기도 하다. 이것이 작품의 힘이고 대지예술제의 의도일지도 모른다. 예술제가 보여주려는 의도는 다양하고 폭이 넓어 보인다. 작품 하나하나가 갖는 힘은 미약할지 모르지만 그들이 모여 만들어 내는 흡인력은 아주 크다는 것을 느끼는 시간이 되었다.

용도 폐기된 자원의 재활용 사례 4

쓰레기 투기장이었던 하천제방이 작품으로 변신한 사례를 보자. 작품명 "포템킨"은 핀란드의 카사그란디와 린타라 건축사무소의 참여로 이루어진 작품이다. 폐자원과 자연을 활용한 특별한 사례이자 공공사업을 예술작품과 연계시켜 만든 사례이기도 하다. 이곳 하천제방의 고목들로 보아 옛날에도 동네사람들의 휴식공간으로 사용되었던 곳으로 보였다. 하지만 언제부터인가 이곳에 쓰레기를 버리기 시작하면서부터 휴식공간이 기피공간으로 변했을 것이다. 다시 주민의 건의로 건축가와 행정이 나서고 주민이 쓰레기를 치우는 것부터 시작한 것이다. 설치된 작품이 철재로 되어 있어 녹이 슬어 자칫 기피공간이 될 수 있지 않을까 하는 우려

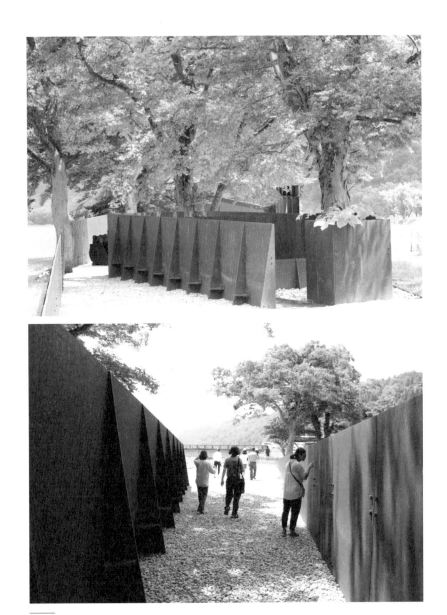

포템킨(by Architectural Office Casagrande & Rintala) 이 예술작품은 사람을 끌어들이는 강한 자석인 듯하다. 그렇지 않다면 이런 오지마을까지 사람이 올 리 없지 않은가. 녹슨 철재와 하얀 돌이 절묘한 조화를 이룬다. 돌은 깨끗해 만지고 싶지만 산화한 철은 만지면 손과 옷을 버릴 것 같다. 그래도 만지는 사람은 누굴까.

제2장 예술, 농촌을 살리다

는 바닥재로 쓰인 하얀색 돌들과 고목이 어우러지고 주민들의 적극적인 관리로 깨끗하게 유지되고 있어 아름답기까지 했다. 이 작품을 보며 연상되는 곳이 담양에 있는 '관방제림'이었다.

이 외에도 도로와 주차장까지도 예술을 입히려는 노력은 대지예술제가 낙후된 지역을 재생시킬 수 있는 분명한 대안이라는 점을 보려주려는 의지로 봐도 틀리지 않을 것 같다.

자 연 의 기 억 도 훌 륭 한 예 술 작 품 이 네 !

자연을 캠퍼스 삼아 만든 작품들 1

대지예술제가 지향하는 점은 프리즘을 통과해 산란하는 빛만큼이나 다양해 보인다. 앞서 본 사례들이 버려지고 못 쓰게 된 자원의 활용이었다면 이제는 그 대상이 자연 그 자체이다. 자연을 그대로 차용하거나 역사 속에 지워진 흔적을 찾아내고 사방사업까지 작품화하거나 있는 그대로의 매력을 강조함으로써 예술제의 또 다른 지역재생 사례를 만들어 내고 있다. 이런 작품들을 보면서 다시 한 번 생각하게 되는 것은 예술제든 도시재생이든 활용영역의 한계는 없다는 것이다.

농촌 들판을 배경으로 한 작품 "많은 잃어버린 창을 위하여"(우츠미 아키코(內海昭子))는 전형적인 농촌의 산과 들을 차경삼아 창문을 작품으로 형상화하고 있다. 보는 사람마다의 경험에 따라 다양한 추억과 이야기를 연상할 수 있게 하는 보이지 않는 손을 넣어 놓은 듯하다. 그렇지 않다면 이렇게 단순한 작품에 그렇게나 많은 사람들이 찾아 올 리 없지 않겠는가. 이 작품만 아니면 그대로 한국 농촌의 전형적인 풍경과 닮아

많은 잃어버린 창을 위하여(by Akiko Utsum) 농촌이 아직도 살아 있다고 말하고 있는 듯하다. 교류하고 싶으니 찾아와 함께해 달라고 손짓하는 듯하다. 사진만 찍고 가지 말고 우리의 어려움도 함께 보고 가라고 말하는 듯하다. 우리는 많은 것을 잃어버리고 허둥대며 살고 있는 것은 아닌지 창문을 통해 돌아 볼 일이다.

있다. 우리의 여름이고, 봄이고, 가을이고, 겨울이 다르지 않을 것 같다. 우리는 어떻게 할까?

인간은 늘 자연을 노래하고 그리워한다. 이 평화스런 농촌이, 이 살고 싶은 농촌이 잘 살아있기를, 사람이 찾아오고 돌아오는 지역이기를 함께 소망해 본다. 자연을 배경삼아 펼쳐진 현대미술작품이 농촌문제를 푸는 방정식일 수 있다는 것, 또 하나의 길을 발견한 것 같은 기쁨을 준다.

"많은 잃어버린 창을 위하여"와 비교되는 또 다른 작품 "토석류의 모뉴멘트"는 토목사업이 그대로 작품화된 경우이다. 이 사례를 예술작품으로 소개한다는 자체가 대단한 발상의 전환임에 틀림없다. 산사태로 사방댐이 붕괴되고 토사가 유출되어 주변 도로와 농경지를 매몰시켰는데 이러한 토석류를 재활용하고 있는 특이한 작품이다. 실제 작품 아닌 작품

토석류의 모뉴멘트(by Yukihisa Isobe) 의도하지 않은 것이 때로는 의도한 것보다 더 좋은, 훌륭한 무엇이 되는 경우이다. 이 원형 기둥이 그런 것 중의 하나이다. 방문한 사람들이 이와 관련해 질문을 한다고 한다. 처음부터 의도된 작품이 아니었냐고. 아니었다고 한다.

을 보고나면 이런 것이 예술성을 담보할 수 있을까 하는 의문을 제기할 수 없게 만든다. 무너진 사방댐을 다시 만들 때 콘크리트를 사용했다면 산사태로 쏟아진 토석류는 어딘가에 버려야 할 처치 곤란한 흙더미에 불과했을 것이다. 이런 흙더미가 사방댐을 만드는데 재활용되었으니 비용 절약까지 생각하면 일거양득인 셈이다. 덤으로 수리학적으로 배치된 4개의 대형 원형기둥이 의도하지 않았다지만 예술작품처럼 조화를 이루며 작품성을 배가시키고 있다.

강원도 춘천에 있는 남이섬에는 가을철에 낙엽(은행잎)을 밟으며 정취를 듬뿍 느낄 수 있는 산책로가 있다. 대부분의 도시가 가을이 되면 가로수인 은행잎 처리로 골머리를 앓는 지자체가 많은데 비해 쓰레기에 불과한 이 낙엽을 훌륭한 자원으로 활용한 사례가 이곳이다. 한마디로 '쓰

8 _ 예술제가 도시재생인 이유

레기'를 '쓸 애기'로 바꾼 경우이다.(김미경, 『아트스피치』(2012)) "토석류의 모뉴멘트"는 이렇듯 하찮은 흙더미나 낙엽도 어떻게 활용하느냐에 따라 훌륭한 자원이 될 수 있고 사람을 불러오고 걷는 즐거움과 생각까지 넓혀주는 좋은 사례가 되고 있다.

자연을 캠퍼스 삼아 만든 작품들 2

다시 자연을 활용한 또 다른 작품 "농무대(農舞台)"로 무대를 옮겨보자. "사토야마 현대미술관", "숲의 학교 쿄로로"와 함께 대지예술제의 거점시설 중의 하나이다. 농무대는 야외미술관이자 에코뮤지엄의 전형처럼 보인다. 논두렁과 밭두렁, 구릉과 샛길에 작품을 설치함으로서 미술은 미술관에서라는 고정관념을 완전히 뒤엎어 놓고 있다. 자연을 바라보며 작품을 감상한다! 그러면 뭐가 좋을까? 실내에서는 느끼기 어려운, 자연에서만이 느낄 수 있는 것, 아마도 덤으로 받는 힐링(Healing)이 아닐까. 심리학자 스턴버그는 그의 저서 '행복한 공간을 위한 심리학 공간이 마음을 살린다.'에서 닫혀있는 건물 내 공간에서 보다는 숲과 바람이 있는 자연 그 자체만으로도 힐링이 된다는 것을 병원에 입원한 담낭제거 수술 환자를 대상으로 실험하여 증명해 보인바 있다.

거기에는 평범한 농사일 하는 사람의 모습이 작품이 되어 있고, 지역 주민의 일상을 담고 있는 작품이 경작하고 있는 논밭 사이나 오솔길에 설치되어 있다. 더불어 작품 사이에 간단히 즐기는 시설도 빠뜨리지 않고 있다. 지극히 평범해 보이는 일상이 볼거리가 되고 이야기가 있는 작품의 소재가 된다는 것에 주목한 발상은 비범해 보인다. 바로 이것이 훌륭한 지역의 역사와 문화를 기억하는 기회이자 지역재생의 힘이 아니겠는가.

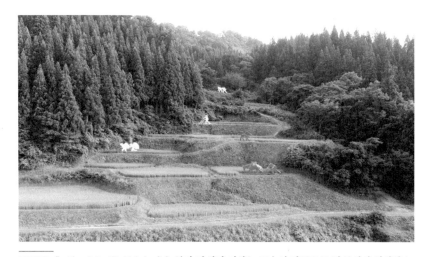

다랭이논(by Ilya & Emilia Kabakov) 농부가 자신이 일하는 모습이 작품으로 만들어져 설치된 논에서 일을 할 땐 어떤 느낌일까? 예술은 지역의 자원을 발굴하고 지역을 발견한다는 점을 이해한다면 농부는 자부심을 느낄 수 있을 것 같다. 점점 노는 논이 많아지는 현실에서 이곳이 아닌 다른 지역에서도 아트 작품으로 주목 받는 곳이 많아지기를 기대해 본다.

허수아비 프로젝트(by Oscar Oiwa) 엄마가 아이를 안고 있는 작품 앞에서, 또 다른 작품 앞에서 한 사람은 패스포트에 스탬프를 찍고 있고, 다른 한 사람은 작품을 카메라에 담고 있다. 한 사람은 몇 작품을 돌아보았는지 양을 생각하고 한 사람은 작품의 예술성, 즉 질을 담고 있는지 모른다. 하여 십인십색일 테지?

▶ 8 _ 예술제가 도시재생인 이유

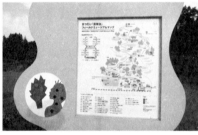

안내표지판·책자·간판 우리나라 국토교통부가 도시재생사업을 추진하면서 디자인의 중요성을 인정해 디자인 진흥원과 협력방안을 추진하고 있다. 대지예술제의 이정표, 안내책자, 간판과 패스포트 등이 통일되고 세련되게 표현하고 있어 편하게 느껴진다. 디자인이 지역재생에 기여할 수 있는 필요조건으로 보인다.

사 람 에 의 해 사 람 을 위 해

다양한 사람들의 노력(주민, 프론티어, 기업가, 지원조직 등)

예술제든 도시재생이든 궁극적으로는 사람을 위한 것이고 사람에 의해 가능해진다. 그러하기에 사업에 앞서 주민들의 이해와 참여를 위한 소통과 역량강화 노력이 가장 먼저 해야 할 일이다. 대지예술제를 시작하면

서 가장 먼저 시도한 것도 지역주민들의 이해와 협조 그리고 참여를 위한 노력이었던 것으로 보인다. 이러한 과정이 왜 필요한가? 지역주민들은 일상생활에서 자신들이 쓰고 있는 언어가, 오래된 사진 한 장이, 오래되어 쓸모없을 것 같은 낡은 건물 하나가, 특이한 지형과 하천이 소중한 자원이라는 사실을 깨닫지 못하는 경우가 많다. 구전되어 내려오는 이야기나 평소에 먹는 음식도 그 가치를 인식하지 못하기 마련이다. 이런 것들이 왜 소중한 자원이 되는가를 깨닫는 것은 외부인의 시각으로 보거나 주민 역량강화를 위한 교육을 함으로써 가능해질 수 있는 부분이다. 또 서로 다른 이해관계를 조정하고 천천히 가더라도 서로 기대어 함께 갈 때 지속가능하다는 공감대 형성과 주어진 환경을 변화시키고자 하는 의지를 다지기 위한 소통의 노력은 필수적인 요소이다. 농촌지역은 특히 주민의 고령화로 무엇이든 하기 어렵다는 생각이 지배적이다. 그러나 다른 관점으로 보면 고령화는 단순히 신체적 늙음만을 의미하지 않는다. 늙음은 오랜 경험의 축적이고 지혜의 보고이기도 하다. 법륜스님이 그의 저서 『인생수업』(2013)에서 '잘 물든 단풍은 봄꽃보다 아름답다'고 하였듯이, 잘만 활용하면 젊음보다 아름답고 오랜 경륜에서 발하는 향기와 멋을 듬뿍 담아 낼 수도 있다. 이런 경험과 지혜를 활용할 수 있는 여건을 만든다면 지역발전에 중요한 자원이 될 수 있다.

에치고 츠마리에서는 주민들이 유명 미술작품(예, 뭉크의 절규 등)을 패러디 하고, 각종 행사와 공연에 출연하고, 작품과 시설을 관리하고, 작가와 함께 작품을 설치하고, 지역의 전통음식을 사용해 식당을 운영하는 등 다양한 형태의 참여를 만들어 내고 있다. 지역주민이 그야말로 예술제의 주체가 되어 움직이고 있다는 점은 무엇보다 중요하다. 이것이 예술제의 바른 방향이자 지역 활성화를 기대하게 만드는 대목이다.

예술제에서 또 하나 주목할 점은 프론티어의 참여와 지원이다. 이들은 예술제를 더욱 빛나게 하는 중요한 요인 중의 하나로 작용하고 있다. 국내외에서 다양한 계층과 직업을 가진 사람들이 자원봉사에 참여하고 있는데 이들은 단순히 예술제에서의 봉사만이 아니라 예술제를 세계에 알리는 홍보 역할도 함께 하고 있다. 이러한 까닭에 예술제가 국제적인 예술제로 지속되어 갈 가능성을 예측하게 한다.

결국 일본 농촌지역의 대지예술제든 우리가 하고 있는 도시재생 사업이든 사람을 위해, 사람에 의해 이루어지는 것이기에 중요한 것은 물질보다는 정신적인 부분이다. 어떤 지자체 도시재생계획 보고 자리에서 '도시재생은 사업이 아니라 정신이다'라고 말했던 부단체장의 얘기를 듣고 신선한 감동을 받은 적이 있다. 나오시마 섬 프로젝트가 성공한 이유도 후쿠다케 소이치로씨의 정신에서 찾고 싶다. 후쿠다케 소이치로씨가 역점을 두었던 것 중 하나는 지역에 사는 사람들이 즐거워야하고 지역민들과 함께 할 때 의미가 있다는 것이었다. 그는 "노인은 인생살이의 달인이다. 그런 그들에게 약간의 돈이나 물건 같은 것은 기쁨이 될 수 없다. 우리의 미래인 노인의 얼굴에서 웃음을 되찾지 않으면 안 된다. 그래서 주민의 대부분이 노인인 세토내해의 섬들에서 현대미술을 도구 삼아 '노인이 웃는 얼굴로 살 수 있는' 지역을 만들고자 애쓰고 있다"라고 했다. 세토나이카이 내해의 주민이든 에치고 츠마리의 주민이든, 한국의 농촌지역 주민이든 간에 이런 정신으로 추진할 때에야 비로소 성공적 사례를 만들 수 있지 않을까.

산업화시대를 지나 정보화시대가 되어도 우리의 농촌은 여전히 낙후되고 공동화 되어가고 있다. 다가올 미래에 농촌지역은 어떻게 변할까? 이 글을 시작하면서 던진 질문을 다시 해 본다. 일본의 한 농촌지역에서

하고 있는 예술제를 되새겨 본 까닭은 우리도 농촌지역 재생을 논하고 있는 입장에서 하나의 답을 얻고자 했던 것이다.

코펜하겐의 미래학연구소 롤프 옌센 소장은 모든 역량을 집중시켜 정보화 사회 이후에 어떤 사회가 올 것인가를 진단하는 프로젝트를 수행한 결과로 '드림 소사이어티'를 제시한 바 있다. 드림 소사이어티란 무엇인가? 한마디로, 꿈과 감성 그리고 이야기가 주도하는 사회다.(강신장, 『오리진이 되라』(2010)).

예술작품에는 꿈과 감성을 자극하는 이야기가 숨어 있다. 에치고 츠마리의 대지예술제는 많은 폐교, 공·폐가, 철도역의 창고 등 낡은 건물과 사라져 가는 지역의 기억과 흔적에 대한 표시, 그리고 본래 그 자리에 있었던 자연을 그대로 차용하고, 그곳에 살던 사람들의 이야기를 함께 담음으로써 그곳에 살던 사람들은 물론 그곳을 찾는 사람들로부터 공감을 얻어내는데 성공한 사례라 할 수 있다. 낙후된 지역을 활성화하고자 할 때 필요한 모든 핵심요소를 포함하고 있는 것으로 보인다. 이런 노력들이 드림 소사이어티로 가는 하나의 길이며 중요한 방향성이 아닐까 생각해 본다. 이런 연유로 농촌지역의 도시재생프로젝트에 예술을 접목하는 방법은 중요한 수단이자 요소로 작용할 여지가 많다.

2015년 대지예술제를 가다

2015년 8월 5일 뜨거웠던 여름 새벽 6시 30분, 김포공항에 모여 에치고 츠마리로 출발했다. 가와바타 야스나리의 소설 '설국'에서 "국경의 긴 터널을 빠져나오니 눈의 고장이었다."의 배경이 된 곳으로. 우리를 실은 버스는 그 긴 터널을 빠져나왔다. 바로, 에치고 츠마리였다.

이곳에서 이틀 동안 대지예술제의 작품을 돌아보는 일정이 시작되었다. 이른 아침 식사를 하고 8시 30분에 출발해서 '대지예술제에 대한 설명'을 듣고 '분' 단위로 계획을 짜서 작품들을 돌아보았다. 지역별 거점시설, 빈집을 살린 작품, 폐교를 활용한 작품, 공공사업을 예술화한 작품, 지역자원을 살린 작품을 골고루 볼 수 있도록 일정을 짰다.

점심식사는 거점시설의 식당과 지역색이 농후한 식당에서 나오는 에치고 츠마리 만의 음식으로 선정했다. 작품을 돌아본 후 마지막으로 우리는 에치고 유자와역에 있는 '폰슈칸(지역주를 파는 곳)'으로 향했다. 이곳은 니가타현에서 생산되는 사케의 자동판매기가 있는 곳으로, 100여 개의 사케 중에서 골라 마셨던 특별한 경험은 기억에 남는다고 한다.

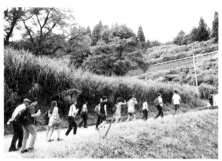

답사 행렬

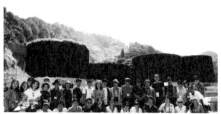

답사 참가자

거점시설의 작품 속에서 식사

폰슈칸 입구의 취객

여기 한국경관학회의 답사일정 4일을 적어둔다. 처음 이 일정을 받고 과연 이렇게 '분' 단위로 짠 일정이 얼마나 지켜질까? 라고 의심을 했지 만 거의 이대로 진행된 군대식 답사(?)였다고 할 수 있다. 앞으로의 대지 예술제를 경험하고 싶을 때 참고하길 바란다.

답사일정

이것은 2015년 한국경관학회 답사일정입니다. 에치고 츠마리를 직접 체험하고자 하는 개인 및 단체는 참고하시기 바랍니다.

날 짜	시 간	일 정
제1일 08/05 (수)	06:30	서울 김포공항 집결
	09:00	서울 김포공항 출발
	11:05	일본 하네다공항 도착
	12:00	군마현 도미오카시로 이동
	13:00	【점심식사】
	15:00	도미오카 제사장과 실크유산군 답사(세계유산 지정)
	16:30	에치고 유자와로 이동
	19:00	【저녁식사】
제2일 08/06 (목)	08:30	호텔 출발
	09:30–10:45	NPO 법인 사토야마 협동기구 방문(대지예술제 설명)
	11:00–12:00	에치고 츠마리 사토야마 현대미술관 '키나레'(거점시설)
	12:00–12:45	【점심식사】 미술관내 식당(시나노가와 바)
	13:15–13:45	두더지관(폐교 활용)
	14:00–14:30	그림책과 나무열매의 미술관(폐교 활용)
	15:00–15:20	산 위의 집(빈집 활용)
	15:30–16:00	의사의 집(진료소 활용)
	16:20–17:00	마츠다이 농경문화센터 '농무대'와 주변 작품(거점시설)
	17:00–17:20	마츠다이 '향토자료관'
	18:30–19:30	【저녁식사】

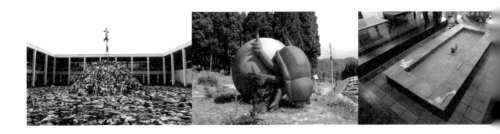

	08：30	호텔 출발
제3일 08/07 (금)	09：30-10：00	키요츠 창고미술관(폐교 활용)
	10：05-10：20	많은 잃어버린 창을 위하여(공공사업 활용)
	10：40-11：10	포템킨(공공사업 활용)
	11：35-11：55	키스 앤 굿바이(공공사업 활용)
	12：00-12：50	【점심식사】소바집(헤기소바로 유명)
	13：05-13：25	배의 집(공공사업 활용)
	13：45-14：15	토석류의 모뉴멘트(마을의 기억)
	14：25-14：50	최후의 교실(폐교 활용)
	15：20-15：50	탈피하는 집(빈집 활용), 고로케 하우스(빈집 활용)
	16：00-16：10	호시토우게의 다랭이논(지역의 경관자원)
	16：20-16：45	누나가와 캠퍼스(폐교 활용)
	17：00-17：30	산쇼하우스(폐교 활용)
	18：10-19：00	에치고 유자와역 내의 폰슈칸(니가타 지방주 판매)
	20：00-21：00	【저녁식사】
제4일 08/08 (토)	08：30	호텔 출발
	09：00	다카한 호텔(소설 설국(雪國) 전시실 관람)
	14：00	도쿄 오다이바 답사(해변공원, 수변데크, 임대주거단지 등)
	19：55	일본 하네다공항 출발
	22：10	김포 국제공항 도착

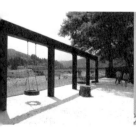
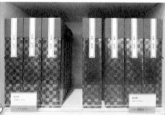
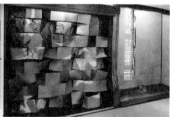

집필자 약력

김경인 경희대학교와 서울대학교에서 조경학을 공부했다. 그렇지만 교토대학교 박사과정에서 뜻하지 않게 경관을 공부하게 되었고, 그 후로 도시경관, 건축경관, 역사경관, 수변경관, 도로경관, 색채경관 등 경관에 대해 폭넓은 관심을 가지고 있다. 현재 (주)브이아이랜드 대표로 있으면서 중앙도시계획위원회, 중앙건축위원회, 고도보존육성중앙위원회를 비롯하여 공공기관의 경관위원으로 활동하고 있다. 저서로는《경관법 해설》, 《공간이 아이를 바꾼다》, 《도시환경색채계획》, 《도시경관계획》 등이 있다. 2012년 에치고 츠마리를 방문하면서 팬이 되었고 대지예술제를 응원하고 있다.

주신하 서울대학교 조경학과를 거쳐, 같은 학과 대학원에서 석사와 박사학위를 받았다. 토문엔지니어링, 가원조경, 도시건축소도에서 조경과 경관계획 실무를 담당한 바 있으며, 신구대학교에서 조경계획 담당으로 근무하였으며, 현재 서울여자대학교 원예생명조경학과 교수로 재직 중이다. 조경계획과 경관계획에 학문적인 관심과 국내 경관제도 및 정책의 확산에 힘을 쓰고 있다. 에치고 츠마리 대지예술제는 2012년 처음 방문한 이후 2015년 두 번째 방문하여 그 간의 변화와 발전양상을 직접 경험하였다.

이경돈 (사)한국색채학회 회장, (사)한국공공디자인학회 회장, 서울특별시 디자인서울총괄본부 디자인서울기획관, 서울디자인재단 당연직 이사, (사)한국디자인단체총연합회 회장을 역임하였다. 중앙대학교 예술대학 학부와 동 대학원에서 건축미술학을 전공하고 국민대학교에서 건축학과 박사과정을 수료하였다. 대한민국미술대전 건축부문의 대상을 수상한바 있으며, 공공디자인행정론, 공공디자인실무, 도시드로잉, 안전디자인, 컬러마케팅 등 20권의 저서를 집필하였다. 현재 한국디자인진흥원 비상임이사이며 신구대학교 공간디자인과 교수로 재직하고 있다.

변재상 서울대학교 조경학과를 졸업하고, 동대학원에서 석사와 박사학위를 받았다. 박사과정 중 애리조나 대학에서 객원연구원으로 활동하였으며, 박사 취득 후에는 한국연구재단의 지원을 받아 일본 도쿄대학교 도시공학과에서 박사 후 연수과정을 수행하였다. 주로 경관분석과 계획, 도시 이미지에 많은 관심이 가지고 연구를 진행하고 있다. 현재는 신구대학교 환경조경학과에서 환경조사분석, 조경기본구상, 조경스튜디오, 관광조경계획론 등을 강의하며, 교수로 재직 중이다.

고은정 경관, 환경, 조경, 공공디자인 등 도시디자인 업무를 수행하는 (주)아키환경디자인 대표이다. 서울과학기술대학교, 안양대학교, 경복대학교 외래강사를 거쳐 명지대학교 객원교수, 상지대학교 조교수를 지냈다. 국토교통부, 행정안전부, 농림축산식품부, 해양수산부 및 서울시, 경기도, 제주도를 비롯한 지방자치단체에서 경관과 디자인 분야의 자문 및 심의위원으로 활동하고 있다. 저서로는《도시드로잉》(서울교육청 특성화고등학교인증도서)이 있다. (사)한국디자인단체총연합회 사무총장, (사)한국조경사회 상임이사, (사)한국경관학회 이사.

송소현 대구에서 태어나 영남대학교 조경학과를 졸업하고, 2005년 1월 한국농어촌공사에 입사해 농촌지역개발업무를 담당하고 있다. 농촌지역에 활력을 불어넣고, 유휴공간을 건강하게 활용하는데 관심을 갖고 힘을 보태고 있다. 2015년 의도치 않게 가게 된 일본 출장을 계기로 이 책을 함께 하게 되었다. 처음 쓴 글이라 부끄럽고 내놓기가 두렵지만 이번 계기로 앞으로 좋은 글을 남기고 싶은 욕심이 생겼다.

이현성 아주대와 홍익대에서 건축학 및 공간디자인을 공부하던 중 영국 런던으로 건너가 Kingston University에서 Landscape Urbanism MA를 취득하고 서울대에서 도시설계학 박사수료하였다. ㈜에스이공간환경디자인그룹을 설립하였으며 서울과학기술대학교 겸임교수와 홍익대 대학원 공공디자인강의를 맡고 있다. 수원시 '안전디자인 10원칙 연구'로 2016 대한민국 공공디자인대상 학술연구부문 대상을 받았고 《유럽의 도시 공공디자인을 입다》, 《해양공간디자인》, 《안전디자인으로 대한민국 바꾸기(문체부 세종 우수학술도서)》의 저술에 함께 참여하였다.

김은희 상명여자대학교 환경녹지학과와 홍익대학교 건축도시대학원에서 석사학위를 취득한 후, 현재 디에스디삼호㈜ 디자인팀에서 조경담당 차장으로 근무하고 있다. 지난 20여 동안의 조경분야에 있어서 계획, 설계, 시공, 관리 등의 현장경험이 켜켜이 쌓여 작은 결실로 조경기술사가 되었다. 지자체 심의위원으로도 활동하면서 외부환경에 대한 폭 넓은 관심과 더 깊은 열정을 가지고 타 분야와의 협업을 통해 조경가로서 작은 기여가 될 수 있도록 노력하고 있다.

심용주 충북대학교 대학원에서 도시계획 및 설계학 전공 공학박사, 원광대학교 도시 및 지역개발연구소 연구실장, ㈜동아기술공사 도시계획부 부사장을 지냈으며 학술연구와 기술 분야를 넘나들며 일 해왔다. 현재는 ㈜행복한도시농촌연구원 대표원장으로 재직 중이며 도시재생 관련 강의와 계획수립을 진행하고 있다. 중소도시와 농촌지역의 활성화를 위해 주민 및 행정과 함께 사업을 발굴하고 계획을 수립하고 제안하여 국비를 확보해 지역을 살리는 일에 최선을 다하고 있다. 전남 목포, 여수, 순천, 나주 등지에서 도시재생 공모선정실적 및 과업수행실적을 있다.

이형재 중앙대학교에서 건축을 공부하고, ㈜정림건축에서 Design Principal 디자인 총괄사장을 지냈으며, 현재는 가톨릭관동대학교 건축학부 교수로 재직 중이다. 단국대학교 도서관 등 많은 캠퍼스플랜, 청와대 본관과 춘추관, 30여개의 교회, 평양과학기술대학, 봉산군 살림집 등 다수의 설계를 수행하였다. 대한민국 건축대전 초대작가, 제26회 국전 건축부문 특선수상, 한국건축가협회 작품상, 한국건축문화대상 본상, 2018년 남농미술대전 특선을 수상한바 있다.